攀向沒有頂點的山

三條魚的追尋

目錄

獻給

辛苦養育我也願意放飛我的媽媽

我也要去！

唐振剛　演員、《世界第一等》節目主持人

三條魚絕對是我認識的女力崛起中，最令人敬佩到不可思議的前幾名。

有一天晚上，朋友傳訊息告訴我，三條魚成功登上聖母峰了！

天啊，真的假的！！！

認識喬愉是在二○○九年，當時朋友介紹她是「登山界的女神三條魚」。我記得自己看著眼前這位嬌小可愛的女孩，狐疑著是登山還是健走？

在幾次跟著她充滿挑戰和全身痠軟的戶外活動行程中，我發現嬌小的身體裡竟然蘊藏無比的膽大堅毅、勇猛果敢，同時兼具細心柔軟、聰明樂觀。

第一次和三條魚聊到我很想挑戰 EBC 時，她淡淡提到希望能趁年輕時登上聖母峰，看著驚訝的我，才又笑笑的說還有很多門檻得跨過。接下來的幾年間，只看到她拚命訓練，出國挑戰累積經驗，即使受傷，也只是說「還好啦，沒什麼」。我從沒聽過她抱怨，只有擔心自己進步不夠。

閱讀本書，不僅看到過程的困難與危險，也隨著三條魚的每一段經歷、情緒而屏氣凝神，帶團時的趣事而笑顏逐開。看到她為了吃而進廚房「搗亂」，也令我大笑。這就！是！她！「吃什麼」和「吃的量」都非常重要。

我所認識的三條魚在短短幾年間快速成長，學會抵抗所有內外在壓力。她是一位充滿驚喜的人，無論是成為登山嚮導、受訓成為山搜義消或是技術攀登訓練老師，甚至是開始挑戰八千米巨峰，最終逐步解鎖夢幻般的成就和夢想。

看書時突然想起，我在去年底收到三條魚的訊息，問我要不要參加她們工作室今年辦的EBC健行。想像自己成為書本裡的那些團員們，體驗各種痛苦，挑戰自我極限，身處絕美的大自然景色中，熱血不禁開始沸騰。

三條魚，我要去！

關於勇氣的故事

這本書，說著關於勇氣的故事。

這是一本回憶錄，娓娓道來身型嬌小的三條魚是如何從一個懵懂新手，愛上登山，蛻變成縱橫國際高峰間的台灣知名登山家。從第一人稱的角度跟著她一路前行，你會看見一座座大山的身影、那些山裡的苦與樂，以及穿插其間的登山知識。透過這些故事，我們感受的不僅是山所帶來的挑戰與美，更多的是一位女性在攀登時，所面對的困難與轉折。

鎂光燈下的三條魚，集美麗與強韌於一身，但在媒體呈現的光鮮背後，她是個調皮而怕冷，熱愛挑戰並忍受痛苦前行的勇敢登山家。不若友人呂忠翰那樣強大的先天身體素質，「肉體」這個元素，在攀登八千米大山的這條路上，反而成為了她的顧忌並帶來嚴寒的苦痛。

「冷只是一種感覺。」記得在一次聊天中，她這樣說著，我們都笑了。感覺？寒冷可是人類身為恆溫動物，為了保住性命而具備的感知力，要用意志在尚能存活的前提下與之對抗，對我等常人而言簡直難如登天。

雪羊　知名登山部落客

但她卻辦到了。三條魚面對自己的不足，咬著牙，在往世界頂點攀登的過程中，一面學習在挑戰中保護自己，一面與可靠的夥伴並肩著。這本回憶錄中，沒有太多激昂的登頂喜悅，更多的是保護者雪巴人夏唯韌的背影、被保護者同行隊友的面龐，與在兩者間不斷切換的三條魚自己。就像每個人的生活一樣，我們可以當個被守護的幸福孩子，也可以轉身作為一個守護者挺身而出。

她把自己脆弱的一面毫無保留的寫在書中，用文字刻下她在嚴寒高峰中所感受到的那些苦痛，讓讀者也能體會她所面對的劣勢，與學習和痛苦相處、一面前行的真實生活。

「我真的很弱啊！」這是三條魚喜歡掛在嘴邊的自謙詞，聽來是風趣的自嘲，但透過她的視角，我們才能稍微體會這樣的心情：在山裡的這些年，走過了眾多高峰，她看見諸多前輩與雪巴人鬼神般的體魄，和自己難以望其項背的程度差距與先天限制，無怪乎謙卑之情油然而生。山使她成長，只有真正接受自己的人，才有可能了然於心的自嘲而不自卑。

很多時候，勇氣，能讓你的人生很不一樣。

你可以在台灣和尼泊爾充滿靈氣的崇山之間，看見三條魚的旅程、更認識那些可能只是傳說的地方——奇萊、EBC、聖母峰；同時，也看見一位勇敢的台灣女性，正讓自己的生命在山脊與藍天之間發光發熱，勇敢往未知的境地跨步，突破種族與性別、甚至肉體的框架，追尋一個又一個挑戰，在該求助時求助、在能助人時助人，身為一個充滿勇氣而自信的登山家，精彩的活著。

她為我開啟人生的另一扇窗

曾文毅　於二○一九年登頂聖母峰

三條魚長時間在義消界服務，參與搜救協尋，面對家屬壓力和社會輿論，她一一挺過，而面對八千米攀登，死亡更是如影隨行。有時無線電那頭傳來急促的對話，即使聽不懂尼泊爾語，也知道出狀況了，再經過一段低沉的對話，大概就知道人已經走了，之後幾天大夥都在低氣壓裡面環繞。登山是個與死亡面對面的活動，不知山有什麼魅力，讓我們進逼死亡線，所以攀登者往往活得很有個性。

第一次參加三條魚的活動是在二○一八年的哈巴雪山雪訓，長時間的冰攀和雪地訓練，再加上幾次爬山，啟發了我海外攀登的想法。在網路上誤打誤撞開啟「來爬個珠穆朗瑪峰」的對話，就把這個目標放進隔年計劃。經過無數次無聊的練習和疲累的訓練，在基地營發呆閒晃，然後就攻頂了（誤），成為我人生中經典的一刻。

三條魚平常愛打扮，常常改變髮型妝容，每次見面時，總讓人懷疑這個小姑娘是否真的在山林中閒晃。與她同行，她的速度總是打擊我的信心，但她的從容也同時給我信心，還記得一日走完

小〇聖稜路線的訓練中，我走到恍神昏睡失溫，但她在三六九山莊為我煮的黑糖水，給我繼續下去的力量。隔天回到辦公室坐位上，我問自己到底在幹嘛，我是要去聖母峰的人啊，居然表現這麼差！

我開始加強自主訓練，一周三次重訓，六日進行有氧訓練（減脂），每日低卡餐讓我的情緒不穩定，唯一的回報就是看著 inbody 數據變化，確認自己的方向沒有錯。然後肌肉線條開始出現，體格體態慢慢變好，逐漸產生自信。

記得那日登頂之後回到 Camp3 遇見三條魚。當時她爬完馬卡魯又得到昆布咳[1]，看起來好累。我望著她以堅定的腳步向上走，我想就是這個意志力讓我跟著她完成八八四八米的夢想吧。

1 昆布咳（Khumbu Cough）：正式名稱是高海拔乾咳（High altitude hacking cough），指的是高海拔的乾冷空氣刺激呼吸道所引發的咳嗽。「昆布」這個暱稱來自聖母峰攀登途中的昆布冰川，但並不代表只會在昆布冰川發生。

感謝山接納了她

程紀皓　紀錄片導演

簡單說，喬愉精實的六塊肌，竟是我跟她結緣的開端……

一年半前，為了拍攝紀錄片影集，我們需要精選四位台灣年輕的登山嚮導作為紀錄片的主角，而喬愉一直都是我們的首選人物。對我來說，理由只有一個，就是她拿著國旗，秀出六塊肌的那張照片。另一方面，除了驚人的八千米攀登、以及冰攀的經驗之外，帥氣俐落的外型也讓我覺得，以這女孩作為紀錄片影集的第一集，即使當初都還未見面詳聊。直到見到喬愉本人之後，聊了她的家庭背景，與某次國外冰攀墜落裂隙這生死交關的獨特經歷時，讓我回想到影響我最深的一部電影。是由導演丹尼·鮑伊指導、獲奧斯卡最佳電影提名的《127小時》。我記得她形容，那一次的墜落之後，躺在冰雪之中無法動彈，獨自撐過了二十六個小時。身體缺水缺到放進口中的糖果，因為無法分泌口水而難以吞嚥的那種痛苦。而這說書人，有如童話故事裡的小女孩，用一股溫柔輕順、天真無邪的語調，細述這一段史詩級的劇情。我記得曾對她說，「請讓我把這一段故事拍成電影吧！」因為她描述的每一個

畫面，至今仍在我腦海裡不斷演繹，深深地震撼著我體內的每一顆細胞！現在心中的喬愉，是一位集反差萌於一身的傑出登山家！偶爾回溯自己當初僅看上喬愉的表象，以及那驚人的六塊肌，不時仍感到些慚愧。

緊接著，紀錄片的拍攝如火如荼。二〇二〇年初，農曆年結束之後，我們立馬與喬愉登上了奇萊主北線。那次在奇萊的稜線山屋進行紀錄片的訪談，是另一次對喬愉深入的理解。她是在一個相較於常人來說，更為辛苦的家庭背景下生長的小孩。大部分在這樣家庭背景長大的孩子，那種環境不叫「生活」，而是「生存」。這類型的人，通常在社會中、家庭裡經常遭遇獨屬於他的巨大磨難。這也讓我對喬愉愈來愈好奇了。她對於人生的爽朗，到底從何而來？是誰在教導她？是誰在撫慰她？

在一次次深入訪談之下，我才赫然發現，原來，是山。山，是山中發生的一切人事物。不管是她在山裡執行的搜救行動，見盡生命的脆弱，或是與她隸屬的山域搜救隊員之間，彼此無私互助的相處模式，都直搗著她內心的最深處。山，給了她一股極大的療癒之力，也給了她一股原生家庭無法給予的溫暖。山就像是個人生教練，一步步讓喬愉成為更好的自己。我恍然大悟，一邊聽著她說，一邊流著眼淚。心疼，但也感謝。感謝山接納了她。

作家 Jeff Rasley 曾用 "Chasing angels or fleeing demons, go to the mountains." 這句話將登山的人分成兩種。追求天使，與逃離惡魔。在我看來，喬愉雖然逃離了惡魔，但是，山的淬煉，讓她儼然成為了天使。她在山裡獲得的愛，正一點一滴地帶回她的家庭。

話說回來，當喬愉邀請我為她的第一本書寫推薦序時，我才驚覺，原來自己已經到了要寫推薦序的年紀啊。說實在的，我先前也是有些躊躇，甚至推薦了另一個我尊敬的長輩，認為他應該會寫得比我更好，畢竟我自認是個辭藻荒漠，一千字的推薦序對我這個影像工作者來說，可不是件容易的事。但是，喬愉卻很堅持希望由我來撰寫。雖然認識的時間不久，最終就以專屬於我導演兼朋友的角度，對她這段時間的觀察來撰寫。這篇人生中的第一篇推薦序，獻給她的第一本書，似乎也算是某種緣分吧？

看見最高的風景

羅的好　旅行作家

認識喬愉是在二〇一七年年底，我的講座上。那一年，我和夥伴們走了一趟聖母峰基地營大環線，包含通過 Cho La Pass 前往 Gokyo。儘管沒經過事先介紹，但當她出現在台下時，我還是驚喜且準確的向聽眾介紹她。只是，和她之後走的路比起來，我那天的演講只能說是班門弄斧了。

一年後再度見到喬愉，那是她剛征服洛子峰回來辦講座，換我坐台下當聽眾，然後一年再度過去，她已經是台灣第二位攀上聖母峰的女性，短短兩年間成為家喻戶曉的名人，我卻沒再聽她說後續故事，幸好這一切珍貴紀錄如今有了轉化文字的機會。

可能只有登山過的人才體會，在稀氧的高海拔世界，微不足道的小事都可能至關重要，隊友相處、行程安排、每餐食物、自己身體微妙的不適，尤其是高山症各種症狀，以及抉擇未來的多種可能性，在平地稱不上關鍵的細節，晾在天寬地闊的眾神故鄉可是會延展到難以預料的結果。

聖母峰的名號響亮無比，登上聖母峰絕對是留名的壯舉，但本書真正的精華是文字難以傾訴完整的點滴。我可能不會記得喬愉在聖母峰頂慶祝些什麼，但我難以忘記她在基地營還能煮珍珠奶

茶給隊友喝的感動，無數登山過程片段回憶，不是最後一刻的山頂可以比擬，那是登山者以步伐寫下的章節，如果抱持著旅行觀光的心態，是無法在每分每秒每天的艱辛中走下去。

但是喬愉彷彿只是敘述這一路從雪山走到聖母峰，只是單純的紀錄、輕描淡寫的走過，甚至無須多餘的贅述就已然驚心動魄，文字背後飽滿的堅持、痛苦、猶豫、激動，對於登山世界的反思，自然匯聚一股深刻的心意。

如果你從未嘗試登山過，這或許是個奇幻的冒險成就，如果你揮灑過登山者的汗水，這故事會成為自身經驗一部分。

二〇一九年，我出版了《奇異之門》，記錄仍歷歷在目的聖母峰基地營，在書中我回想登上五五四五米的 Kalapattar 觀看聖母峰日出，寫下當時的感動：很難想像那些登山家是怎麼一步步攀爬世界第一高峰，那也絕不是我這輩子可抵達的巔峰，我相信此時此刻，就是我人生能達到的最高處，久喬說他感動的哭了，我完全能夠明白。

出書後僅僅半年後的現在，我細讀喬愉的登山故事，每一字、每一句都讓我浮現細細的感動掠過心頭。彷彿在二〇一七那年，我也沿著昆布冰瀑，從那塊石碑再往上走，C1、C2、C3、洛子壁，一段段不屬於我的回憶油然而生在我的想像，喬愉的足跡代替我完成我不可能完成的目標，在眾神故鄉之上，伸手觸摸和天空之間的零距離。

那個全世界最高的風景，就從這一步開始的。

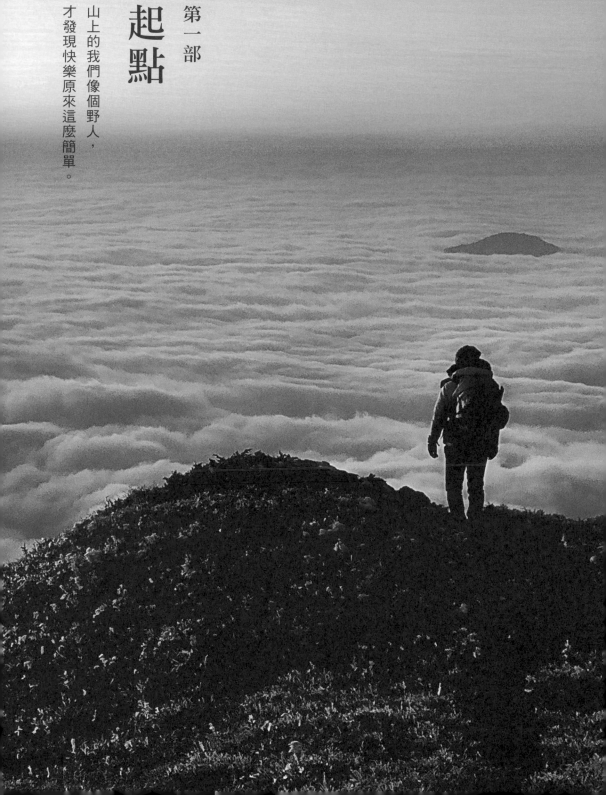

第一部

起點

山上的我們像個野人，
才發現快樂原來這麼簡單。

愛上爬山

「要不要去雪山？」聽到這句話，我愣了一下，瞬間陷入回憶。國小時最要好的朋友和我讀不一樣的國中，有一天她告訴我，學校要帶她們去登雪山，問我要不要一起去。我很嚮往，問了費用。她告訴我，大概七千多塊吧。這數字對於當時一日三餐只有五十元的我而言，根本天文數字。我東省西省，最終還是無法達成目標。

再一次聽到是高三。有位損友拋出「我只要帶自己」的誘餌，我立刻欣然答應。除了高山的美景讓我驚艷，我也很享受整個過程。或許因為自己國高中都是跆拳道校隊的關係，體能有一定水準，爬山並不覺得辛勞。有些人會介意在野外上廁所不便或不能洗澡，我這髒小孩卻樂得輕鬆，「沒有廁所」不就代表「不用找廁所」嗎，天然野的我自此開啟對登山的興趣。

話說這位損友當時還幫我報名了太魯閣馬拉松，當時連六公里都沒跑過的我，根本不清楚什麼是全馬，直到出發當天我才知道要跑四十二公里。最後當然沒跑完，跑了三十六公里後被撿回去，鐵腿好幾天，從此認為和跑步比起來，登山根本是享受。

因為第一次雪山行的美好經驗，進入大學後，我參加了文化大學華岡登山社，山社有一項歷史

悠久的中級嚮導訓練。當我在大一下學期第一次踏進社辦，正好是中嚮招生的最後階段，當時各大專院校山社人數不斷探底，苦於學員不足的學姐們看到自投羅網的新生，莫不兩眼放光，熱情邀我加入訓練。完全搞不清楚狀況的我以為是什麼歡樂爬山行，便傻傻應允，沒想到就這麼找到人生的志趣。

嚴酷的中嚮訓練

傳統的中嚮訓練是背負重裝（女生二十五公斤、男生三十公斤以上），拿著自繪山水線、自製防水地圖，以及參考資料和計劃書，再加上森林指北針，行走五至六天的中級山探勘行程。

所謂探勘，就是我們在地圖上畫一條想走的路線，一條比較少人經過或查無紀錄的路線。用指北針、地圖和雙腳在地圖上繪出屬於自己的路線，那是一種樂趣，也是成就感。

當然這個所謂「五至六天」是對新生而言，一般來說會挑選學長姐們能以三到四天完成的路線長度，因為新生永遠有「無限差的可能」，例如離開營地不到三秒就走錯方向、一天內超過十次下切溪谷（當然會被叫回）、一日總行進路程六百米、站在路徑上說「我迷路了」拿山刀砍到自己的手等等各式各樣令人噴飯吐血的情節，簡直馨竹難書。不過，就像男生的軍中歲月，所有的哀怨最終都會化為多年後聚會時說嘴的千年梗，永留心中。

我這一屆中嚮走的是「莎韻之路」，在《哈卡巴里斯》紀錄片尚未開拍前，這條路線極為冷

門，曾經立著莎韻之鐘的流星國小完全埋沒於芒草牆內，不見蹤跡。

當年的我體重才四十二公斤，第一次負重就背了二十五公斤，不見蹤跡。短短的路程，又滾又爬。每每坐下休息，背包往左或往右一歪，我整個人就跟著倒下。過溪時被背包拉去重心，整個人趴在溪流中的石頭上，只能等隊友回頭拎起我，好不狼狽。

第一天只不過經由南澳古道到工寮，就已經讓小菜鳥感嘆自己安全走過畢生最險惡的地形。而經歷過目測約兩百米寬、落石不斷的富太山北面大崩壁後，更覺西天取經之路也不過如此。

除了體力，為了訓練我們耐旱，每日的水量有上限，縱使經過再多條小溪，也會有人惡狠狠地盯著不讓我們額外取水。我喝水不多，感覺還好，男隊員全都哀聲連連。

過舊武塔之後，我們要從東偏北的稜線上富太山，經冷門的西北稜下切回古道。原計劃是要由砲台山繞一圈○型出去，但我們展現了新生無限差的絕世能力，學長姐只好決定抵達流星國小後就折返，經由富太山北面大崩壁，走古道回程。

出隊之前，我們已經上過一系列室內課，但只有實際行走才能真正體會上課時學到的種種。行程間的每天晚上，再累都會被叫到帳篷談話，內容包括對其他隊員的看法，以及地圖的認知。當時我不明白討論隊友的用意，直到多年以後才理解，那是在引導領䆫技巧，讓我去思考人與人的溝通方式。至於地圖，雖然學長姐傾全力指導，但沒有天賦的我還是看不懂等高線圖和現地地形的關係，經常不知身在何方。

我只知道寒流來了，保暖衣物卻只有社服一件和機車用雨衣褲，整日淋雨，全身盡濕，每天光

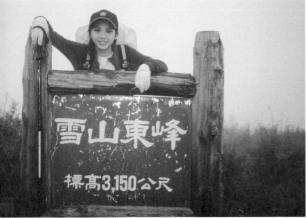

1	2

5	4	3

1 我的第一座百岳雪山東峰。（攝 林博文）

2 什麼都不懂的我，穿著一般布鞋、風褲和棉衣，背著賤兔毛茸茸小背包，就這樣跟去雪山。（攝 林博文）

3 第一次搭露宿帳，因為怕冷索性把自己像肉粽一樣包起來，結果半夜反潮嚴重，還熱到自己打開。這個「奇想」讓學長姐們十分震驚。（攝 尹意智）

4 用一塊地布搭露宿帳，是中嚮訓練的必要課程之一。有時會規定一人搭設一個，這次是合力搭設避難帳。（攝 陳珊楹）

5 四個新生在雜亂的叢林中上演迷路戲碼。（攝 尹意智）

是發抖，就抖到沒力。幸好在傳統山社嚴謹的指導原則下，保命的備用衣物和睡袋絕對不會濕，而營燈小小的火光，則是最大的心理支持。

有幾晚學長姐規定露宿，我們憑經驗發揮了零美感的創意，低到不能再低的避風外帳搭設法，距離面孔僅十幾公分，雖然難免反潮，卻讓我們難得一夜好眠。

就這樣，我們學習分工合作，各自負責探路、煮飯、搭帳、分水和公糧，原本起床後需要花上兩小時才能整裝出發，短短幾日的訓練，竟讓我們練到四十分鐘內就已背包上肩。一開始，我們打包完後背包總像棵聖誕樹，掛滿塞不進背包的裝備，學長姐一聲令下，不准外掛，只好一而再再而三地重新裝填，最後已能在十分鐘內打包出扎實飽滿、沒有任何東西掛在外面的大背包。更別提最初一個小小崩壁就會讓我們裹足不前，行程後段已能面不改色，大步邁過。

真正著迷於「學習」登山

老實說，我並沒有因為這一趟訓練就學會看地圖、打繩結以及許多登山技能。但卻讓我真正對「登山」這件事情感興趣。我發現登山並不像我以前想像的，就只是走得很累，看風景，注意天氣。登山需要的，遠多於此。

原來登山有很多種型態，需要學習許多技能和知識。山中的一切，只要你有興趣，都是很深的學問。這項活動能帶給每一個人的內容是意想不到的廣泛，值得專心研究。此後，我開始真正著

迷於「學習」登山。

我開始有空就拿起地圖，畫一條線，然後去走出它。一開始不敢自己走，找學長姐陪伴，後來漸漸嘗試跟同學一起，不再依靠學長姐。一開始當然會遲歸，會選錯稜，下錯谷，錯估地形。但這在我們山社不會稱作山難，只要在計劃書的預備時間內，這不過是走錯路、走慢點罷了。我也經由一次次練習，逐漸讀懂地圖。

我也認真學習繩結。猶記在那對新生而言是大魔王的百米大崩壁上，學長丟來一條扁帶要我綁。我疑惑且害怕，趕緊在腦中翻轉室內課教過的繩結，唯一記得的剛好是打扁帶專用的水結。那次之後我意識到繩索的重要性，不斷學習繩索的觀念與技巧，如今高空繩索救援也成了我的興趣。

當年那條路線真的如此魔王嗎？多年後，我再度走上那條路線，才發現所有的恐懼擔憂，其實是源自於青澀。隨著經驗增長，驚奇漸漸轉為習慣，悸動轉為融入，原本困難的地方不再感到困難，這份回憶反而更顯珍貴。

02 一次次上山的理由

登山這麼辛苦，為何會沉迷其中？如果是爬爬風景優美的百岳、拍拍照，那還可以理解，但偏偏我喜歡走又髒又濕、多刺多蟲的中級山探勘。而答案，就在行程當中。

比亞毫上南湖大山

二〇一二年九月，學弟邀約我參與文化大學登山社承辦的歐都納大專院校圓夢計劃，造訪「比亞毫社上登南湖大山」古部落尋根之旅。我約了南搜的前輩柯三分大哥，以及一個銘傳山社的小菜鳥同行。

這是一趟非常豐富的旅程，我們從四季林道進入嘉平林道，一路由海拔一〇九二米上登嘉平林道頂（海拔二一六六米，霧覽山登山口），再下切至次考干溪，沿溪下溯至和平北溪，穿越比亞毫社一路上登敷島山（二〇〇四米）後，下切到闊闊庫溪（一六五六米），從巴奈良山稜線直上馬比杉山，繞去南湖中南峰後抵達南湖。途經四條完全不同風貌的溪谷，從海拔最低點八四八米

的和平北溪，上到海拔三七四二米的南湖大山，為期八天的探勘行程，發生了許多故事。

這趟行程是我文化大學華岡登山社的學弟所發起，目標是走南澳到南湖大山這段泰雅族人的遷徙路線。我沒有參與他們的第一次探勘，當時他們遇到颱風而從莫狠溪一路撤退到翠峰湖。再一次出發，礙於許多隊員面臨學業問題無法再次參與，因此學弟找上我，然後我又找柯三分大哥，還有自告奮勇的銘傳登山社小學弟。

這次我們預計從四季林道直下比亞毫，完成他們後半部沒有完成的路段。

林道越走越深，銘傳小學弟走在我前面，我看見前面有崩塌，於是出聲提醒，他才剛回答我「沒問題」，竟在下一秒突然消失，原來是沒踩好掉下去了，嚇得我趕緊探頭，幸好下方有一階，他掉下去後直挺挺站在那兒傻住了，讓我哭笑不得。這是他第一次走探勘路線，這小崩壁就是讓他體驗這種行程魅力所在的開始。

打從大學進了登山社，我幾乎每個周末都在爬山，卻沒有收集百岳，便是因為愛上了走探勘路線。這種沒人走過或是極少人走過的山徑，沒有既定路線，走起來就如同打線上遊戲一般，與隊友合力破關完成，總會在路程中發現意外的美景。

當林道開始在比野巴宅山的北側腰腹環繞時，我們不想隨著之字林道走那麼遠的距離，就抓準方向直切下稜抵達次考干溪，途中遇到了一些石頭堆砌的駁坎，三分大哥很開心地認為疑似是比野巴宅社的遺址，但我查不到確實資料，所以不敢確認。

次考干溪谷兩岸板岩被陽光照得閃閃發亮，溪水清澈，與黑濁的和平北溪交會時，看起來很像

不規則的太極。望著連石頭都被滾滾泥流推動的和平北溪，引發我對水的膽怯。

我們組成菱形隊形，緊密靠在一起，最上游由三分大哥當三角形的頂，撐著木棍強行橫渡和平北溪。而在隊伍最末端，承受水流力量最小的我，橫渡過程中仍能感覺到大石頭不斷衝撞鞋子，水不算深，但水流的力量不小。不知道這一條溪是一年四季皆如此混濁湍急，還是我們剛好遇到它正在小發脾氣？

渡溪後我們走進令人讚嘆的比亞毫社，仔細看被埋藏在雜林草木中的駁坎，面積之廣泛，數量之多，當年可真是一大社，小山頭最高點看似像砲陣地（還有機槍堡）。看著地上大量年代久遠的玻璃瓶，我開始幻想當年的繁華，可惜缺乏日治時期原住民歷史知識，很難用想像建構出一幕幕景象。

在這裡發生了一件小插曲。當我開心地想要拿相機幫大家拍合照，相機卻一再自動關機，我試了幾次都不成功，索性不拍了。沒想到離開遺址後，當我們坐下休息時，我再度拿起相機嘗試，卻一切正常。我想，或許是祂們不想讓我拍攝某些東西吧，畢竟是我們闖入別人家裡，也就釋然。當晚我們紮營在敷島山附近的鞍部，四個人睡兩頂外帳，空間很大，銘傳小菜鳥卻反常地問我可不可以待在我旁邊。我知道他偶爾會看見什麼，再想到今天的相機，便不多說什麼。我這人怕黑怕鬼，但是有隊友在，不會特別恐懼，只要心裡存著尊敬的態度，每一晚都很平靜。

離開敷島山後，接下來是我們最期待的闊闊庫溪。我們一邊幻想自己豪飲清澈冰涼的溪水，跳進溪裡洗澡，在宛若仙境的溪谷靜靜發呆，一邊衝下陡峭的下切路，直到看見一條黃龍自天邊蜿

蜒而下，才瞬間被拉回到現實。我們尚未下到溪底，已經看見下方橫躺的是暴漲的大黃河，這一刻，美夢破滅。輕快的腳步像被綁上鉛塊，每一步都無比沉重，心裡開始抱怨這下切路為何如此陡峭漫長……

當我們費盡千辛萬苦，終於來到闊闊庫溪邊，看著這條滾滾黃河，別說狂飲和洗澡了，溪邊連坐的地方都沒有。不僅度不了假，現在還得想辦法過溪，否則就要原路撤退。我永遠記得那個心碎的一天。

我們徘徊許久，沒有人願意撤退。畢竟來時路如此陡峭，光想到要爬回去心就酸痛不已。我忘了是誰先提議的，我們找到一根深埋倒臥的枯樹，樹幹約有二十公分直徑，帶著雜亂而多的岔枝，被河床的砂石緊緊壓住無法拖出，只好四人合力鋸斷。我們看準了在溪水中央有一根挺立著的小樹可以用來頂住倒木不被沖往下游，於是抬起這棵被鋸斷後剩下高約四米的枯木又搬又拖，讓它橫過溪流倚靠在小樹上，再用扁帶將河道中的樹與枯樹綁在一起成為手扶繩，大家背重裝一一通過。

過了溪只解決路線的問題，卻還有飲水問題需要處理，總不成要撈黃濁的溪水飲用吧。最後沿著溪的兩側，找到了從岩壁滲出的乾淨水源。我們這小小團隊，又解決一個棘手任務，彷彿可以看到經驗值燈燈燈燈地往上加呢。

巴奈良山的稜線非常陡峭，我們一致同意避開曾經有紀錄的稜線，往沒有紀錄的稜線上切，常常是抓著芒草攀爬，還不時出現巨大倒木，互相交疊，翻個倒木要爬到兩層樓高，銘傳小學弟被

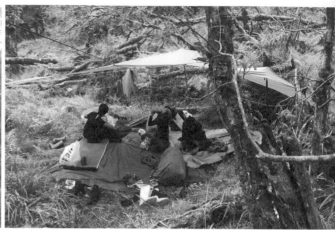

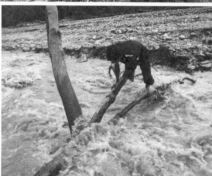

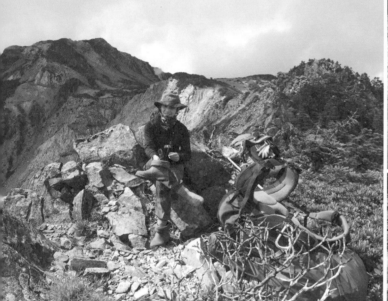

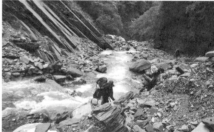

1	2
5	3
	4

1 林道上的崩塌。（攝 詹喬愉）

2 和隊友合力把荒煙漫草整理成舒適營地，外帳下是每天期待的休息時光。
（攝 柯正民）

3 為了渡過暴漲的溪流，我們努力扛來這根倒木。（攝 詹喬愉）

4 沿著次考干溪下溯。（攝 柯正民）

5 原本可以沿著傳統路徑回到圈谷的我們，又不安分的跑到南湖中南峰的稜線望向雄偉的南湖大山。（攝 柯正民）

不知名蟲子咬傷，身上出現一粒粒像水泡又像痘痘的傷，在背包摩擦下看似血肉模糊一片。

我們游過螞蝗海、粗大箭竹海，經過倒木迷宮、超瘦岩稜和極長陡坡，正當感覺所有力氣即將用盡之際，眼前突然豁然開朗：一片沐浴在陽光下的翠綠箭竹草原，碧藍水池像丟失的寶石散落其間，原來這就是傳說中的馬比杉山大草原了。

我很喜歡回憶這趟旅程。每當想起經歷體能與精神上的磨難後，柳暗花明的那一瞬，總是令我感動。馬比杉山大草原很美，但它在我的記憶中之所以如此獨特，並非單純因為景色，而是這一路的艱難辛勞，以及隊友間一起面對難關，同心協力去突破的情誼。我想，這是讓我一次又一次上山的理由。

每當我們完成一趟行程，克服了無論是體能、技術，還是大自然隨機給出的難題，那一絲絲成就感會推動我們渴望下一場挑戰。大自然的壯闊會平息我們的驕傲，卻又點燃更多嚮往，滿心期待下一次的出發……

03

別因為是女生就限制自己

大學快畢業的時候，我開始意識到自己即將面臨工作的束縛，失去許多自由的時間，尤其是登山的時間。於是最後的寒暑假我開始瘋狂爬山，去自己想去的地方。

一個月總計在山上二十五天，只剩五天在山下。這樣的日子逍遙到沒有感覺時間流逝，逍遙到忘了身為女生每個月的困擾。記得才從根本古道上方掉了個背包，記得才陶醉於白雪覆蓋的大霸，記得才剛從千卓萬晃悠到七彩湖，記得才剛踏上新康橫斷，怎麼第一天在布新營地，就發現月事來了！？

我完全沒有意識到已經過了一個月。我是唯一的女隊員，但身上一片衛生棉都沒有！這時候也顧不得害羞了，只能把我的窘境誠實以告。隊友聽完後一陣靜默，此時頭上頂著藍天白雲，氣象預報未來一周都是好天氣，沒有人想為了這點小事毀了接下來的假期。大家掏出所有的衛生紙紗布，計算用量，有人想到最原始的方法：在沒有衛生棉的時代，不就是用布。問題是，用什麼布？用誰的布？

思來想去，只能將腦筋動到頭巾了。登高山，我們習慣戴頭巾或帽子，避免冷風吹拂頭部，

快速帶走體溫，引起不適。但每個人的頭巾都有著共患難的情感，或許還隱藏著不為人知的小故事，應該沒有人捨得將頭巾拿出來吸血。而且上山時大家都會精簡裝備，很少人會多帶一條布。

我只有一條快乾毛巾，綁在頭上用來吸汗及保暖，也兼做洗澡巾。這條觸感柔順的毛巾陪伴我無數行程，實在捨不得剪掉當衛生棉。隊友看出我的不捨，他解開自己頭上跟我的一模一樣的毛巾，遞給我，說他還多帶了一條頭巾可以用。我伸手取來，充滿感激地將快乾毛巾剪成兩半，以便每天替換使用。快乾毛巾的吸水性佳，表面柔軟，清爽不黏膩，出乎意料地好用，不過畢竟是在缺水又刮著寒風的山上，清潔起來還是比在家裡不便。

為了清洗毛巾，隊友每天都會多取十升的水。在冬天用冰冷的山泉洗毛巾，我的手凍到快失去知覺，但這還不是最困擾我的，最麻煩的其實是乾燥。台灣氣候潮濕，任何衣物濕了都很難乾。

快乾毛巾雖然比較好，但畢竟不是排汗衣，也無法長時間平貼在肌膚上用體溫蒸乾。我試著把毛巾掛在背包上吹風曬太陽，可惜效果有限。最後只好使出大絕招，在晚上煮飯的時候，把毛巾放在鍋蓋上，試圖烘乾。

隊友們全都默不吭聲，靜靜凝望著飯鍋，大概是敢怒不敢言吧，只有一位學長淡淡地說，「衛生棉貼在飯上的感覺真奇怪……」語氣中隱含著無奈。

從此以後，我每次上山都會準備幾片衛生棉備用。

不自我設限

我經常被詢問關於女性登山的問題，生理期大概是最多人會提到的困擾。女生在戶外的確有許多不便，不但天生力量體能不如男性，也還有這些生理上的麻煩事。我一直告訴自己，所有個體都有差異，「接受」是「突破」的第一步。追求的目標不用與他人比較，而生理上的限制，是讓挑戰更精彩的關卡。

女生從小到大總有諸多被耳提面命的限制，有些源於生理限制，但也有許多來自男性主義，我一向視之為成見，或當成長輩純粹的關心。最終真正限制自己的，其實只有個人的心態與選擇。

很多人質疑過，「你這個小女生當嚮導，行嗎？」我決心用實際作為，肯定地告訴他們，「當然行！」我能做什麼，不是因為性別，而是因為我是我。

路上一根倒木都可以和隊友玩得忘我。當時沒想到習慣當頭巾用的快乾毛巾，竟然會變成我的衛生棉。（攝 駱昌宏）

04 從興趣到職業

許多人知道我以登山為業時，常會說，「真好！家裡有錢才可以這樣做自己想做的事。」一句話就抹滅了別人背後的努力與妥協，同時也為自己的夢想設限。

父親在我很小的時候做生意欠下六千多萬，破產離家後對我們不聞不問，母親只好身兼數職，獨自撫養我長大。

大學加入山社，經濟依然拮据，裝備上總是能借就借、能充數的就拿來用。第一雙「登山鞋」是路邊攤一雙三九九元的布鞋，衣服是路跑排汗衣，加上雙濕牌機車雨衣褲（外面下雨，裡面反潮，外濕內也濕）。不過交通費就沒辦法借了，為負擔每周出團開銷，我曾經一學期打四份工，結果那一學期只過了五學分，也是系上最少出沒的學生，與系上同學極其疏遠。考量到延畢的學費是更大的開支，我才努力找出平衡點，乖乖上學。

雖然熱愛登山，但一直都沒有想過將登山當成事業。畢業之後我做過研究助理、登山用品店員和中醫櫃臺，但無論做什麼工作，總是想著如何湊出時間去爬山。

在一個機緣下，有家經紀公司找我簽約，希望我能有彈性的工作時間接受電視電影的試鏡。而

我正好嚮往有彈性時間可以登山，這份經紀約於是成了踏入戶外工作的契機，開始了自由工作者的生活。

毅然決然放棄穩定的收入，現實壓力立即迎面撲來，絕對不是一件輕鬆愜意的事。唯一支撐至今的動力，就是把興趣當工作的滿足感。一直到以興趣為業後幾年，才真正領悟到「職業」都是人為定義的，不該成為己身的限制，自己一樣可以創造無數選項。現在回想起來，當年讀書時若能突破這層盲點，我一定會更早投入相關證照及訓練課程。

「讀這個科系以後能做什麼？」是大學時最常聽到的問句，但我一直認為「學到了什麼」才是真正影響人生的關鍵。不單單是技藝，也包含做事的方式。出社會之後永遠實用的不是學科，而是在與人互動合作時所學到的人際相處、溝通協調、策劃等等能力。

回頭想來，是對登山的熱情促使我學習。但若沒有學習的興趣，又如何進步。很珍惜和經紀公司的緣分讓我另闢蹊徑，雖然沒有得到多少影視演出機會，卻在登山領域得到很大的支持鼓勵。

走自己理想的路，不僅需要充實的準備，也需要勇於突破世俗框架的勇氣。因此，在社會上遇到形形色色的職人時，千萬別再用一句「家裡有錢真好」來抹殺別人的努力與妥協，別再把「家世」當成自己不敢為自己負責的藉口。

05

人生第一個山難

我遇到的第一個山難，是自己身為領隊卻和「不想走」的隊友賭氣而造成的。

那是一次中級山探勘的訓練，身為該次嚮導長的我是主辦人也是領隊，招收學員的時候，來了一位大三的學員，屬於體型稍寬型的，綽號唐牛。當時我猶豫了一下。

猶豫並非因為他微胖的體型，而是他曾經參加山社一位學姐開的雪山隊伍，回來之後學姐非常氣憤地跟我說，唐牛讓這趟雪山行成為她人生中最不開心的旅程。我不在學姐的隊伍內，無法置評。但我之後在網上看到唐牛訴說委屈，埋怨同學慫恿他去雪山，當下便覺得很奇怪，難道不是自己決定去爬山的嗎？因此在他表示想參加我主辦的活動時，我猶豫了。

「你確定是你自己要去的？不是別人要你去？」我在眾人面前問他，以為這樣可以讓他考慮清楚。

「是我自己要去！」看著他堅定的眼神，我心軟了。

結果卻是惡夢的開始。

我們的路線規劃是從福山進入，經模故山下南勢溪，由北稜上拳頭母山，經松蘿湖、棲蘭池、巴博庫魯山出明池。中間會渡溪兩次，一次札孔溪，一次南勢溪。訓練模式是學員走前面找路，

組輔在一段距離外跟著。基本上除非錯得太離譜，或是有安全顧慮，才會喊停改由學長姐帶路。

首日天候不佳，細雨不斷，中級山濕滑，尤其下切溪谷的時候，新手常常連滾帶爬。我們跟在後面，遠遠就聽到唐牛一路罵髒話，我們邊聽邊笑說他應該改名叫幹牛。

因為下雨，溪水有點高，組輔們先過，拉好繩子才讓學員過溪。我看到一位學弟穿著襪子過溪，我問他不怕襪子濕掉嗎？他回答說這一雙是專門準備來過溪的，因為穿棉襪過溪有如穿溯溪鞋，比較不容易滑。我在心裡讚賞這位學弟有做功課，這時看到唐牛也穿著襪子過溪，心想他們應該有討論過行程和裝備吧。

過溪後上行，這段路程在傳統路線的範疇內，路徑清楚，只是稍陡了一點。唐牛沒走幾步就會坐下來，說他不想走，隊伍前進緩慢，第二天才抵達模故山頂旁空地紮營。一開始，我們耐心鼓勵他，他也會慢慢往前移動。第三天唐牛跌倒大腿撞到樹幹，說自己腿斷了不能走，我們檢視他的腳，發現連黑青都沒有。他又表示這輩子沒這麼痛過，所以他覺得腿一定斷了。沒想到這一拖延就是好幾個小時過去，當天行進距離只有六百米。

第四天上午，不知道是不是他們逐漸適應，行進速度終於較為正常。我們早早下到南勢溪，天氣大好，我心想終於能趕上進度，今晚應該可以紮營在松蘿湖。沒想到唐牛竟然開起大絕，沒走幾步就會坐下來說他不要走，因為他每天都這樣說，再加上他的裝備早已分攤給別人，天氣很好，路又不陡，所以我並沒有很在意。有兩位組輔先行前往松蘿湖搭帳，準備食物熱茶。

唐牛卻鐵了心死賴活賴，從五分鐘坐下一次，變成每五步就躺在地上，每一次坐下沒有個十幾

二十分鐘不肯繼續前進。我束手無策，只能放鳥兩位在松蘿湖癡癡等待的組輔，當天我們連拳頭母山頂都沒走到。

我很生氣，覺得他一路都在故意耍賴，還變本加厲。我告訴他，當初是他自己要來的，他就要走完。從南勢溪上切以後，我們的速度慢到大約是一小時一百米水平距離。

他終於答應隔天好好走，不再耍賴。第五天，我們抵達松蘿湖。其實，這裡是最好的撤退點，但我卻在這時意氣用事。我始終認為他是故意的，不想讓他得逞。我用自己的腳程預估，認為松蘿出明池一天就能走完，只是稍微累一點而已。

執意不設「停損點」

我預計他們這一天可以從南勢溪上游前往棲蘭山稜線，在比較寬闊處紮營。於是在松蘿湖換手，讓原本在松蘿湖紮營休息的組輔帶隊繼續前進，其他組輔則留在松蘿湖休息，隔天再早一點出發追上他們。

沒想到，隔天竟然在上稜線之前就遇到他們了。原來他們昨天才走到南勢溪，離松蘿湖不到二十分鐘的路程，唐牛又說他不走了，組輔只好就地紮營。

事後回想，那是第二次撤退機會，但我仍然決定繼續走。我一心認為，如果只剩一條路，唐牛總會走出去。

這天，唐牛的「不想走」怨念嚴重發威，同期學員走到快崩潰，一路勸說鼓勵，完全無法理解他為什麼不想走。我們嘗試把他丟下，整個隊伍帶走，他竟真的躺在地上不動。我們無計可施，只能任由他五步一倒。最後動用了預備天，當晚紮營在棲蘭池。想到隔天就能下山，而且登山口有學長姐在等著餵食我們，每個人心情都很好。

第七天一早，我和一位組輔留下來陪唐牛慢走，其他組輔帶所有學員下山。唐牛走得極慢，而且我們只要超前他五步，他馬上就會在原地不動，說他不知道怎麼走。我們只好亦步亦趨。離開棲蘭池不過兩百米，他又發作了。這一發作不得了，不是幾十分鐘，而是好幾個小時。

我認真問他是「不想走」還是「不能走」，他理直氣壯地回答「不想走」。在當時學生的觀念裡，不想走並不是一個可以求救的理由。當時我真的好希望他給我一個「不能走」的理由，讓我們得以求援。終於他說腳痛，可是說不出哪裡痛，我拉起他的褲子檢查腳，只看到膝蓋有些黑青，那是因為他時常跪著爬，其他地方也看不出有什麼問題。

我們甚至打電話請他父母勸說，他父親告訴他，自己決定要去就要走完，他答應了，結果站起來走沒幾分鐘，又坐下說不走了。我真的很憤怒，無法理解。

學弟已經抵達登山口，背了一大堆學長姐餵食的火鍋料回來找我們，他原本以為我們應該走了一半路程了，沒想到沿路都沒看見我們。他很擔心，於是用跑的回來，最後竟然在距離棲蘭池不到三百米的地方看見我們坐在地上，束手無策。強壯的學弟一把扛起八十公斤的唐牛，拖著他往前，我們大家才慢慢前進。

那晚在大情池紮營，是我整趟行程第一次和他睡同一頂帳篷。我聞到一股噁心的腐臭味，以為是學弟的腳臭，學弟也認為是自己腳臭，還跟大家道歉。這件事就沒放在心上了。

隔天一早，我們用出去會有肯德基的理由哄他，果然他加快速度，用難得驚人的速度前進。我們非常開心，有位同學上山來陪唐牛，想讓我們先出去休息。我們興高采烈地下山了，時間還不到中午，心想不會有問題了。

沒想到直到下午三點都沒等到唐牛出登山口，只等到同學的電話，他說唐牛不想走了，他已經嘗試背著他走了一段，可是實在背不動了，只好就地紮營。我們在公車亭等到天黑，此時下起毛毛細雨，為了抵擋寒風，我們用地布把整個公車亭圍起來。出來巡邏的明池派出所所長好奇地翻開地布，發現我們這群又飢又冷的可憐學生。我們告訴所長整個經過，「為什麼他不想走？」所長問，這是整趟行程中最大的謎，沒有人知道答案。

時間已經晚上九點，所長霸氣地說這樣不行，他找了一位森林警察和我們一起上山。於是我們在林道轉進登山口後四十米處找到唐牛。那位善良的同學用身上僅剩的避難裝備搭建了緊急避難帳給唐牛，然後自己穿著雨衣窩在樹洞，抱著一包零嘴。看得我當場火又起來了。最後是森林警察把唐牛背出來。我們的指導老師和宜蘭的學長都到了現場，救護車也來了，老師陪唐牛搭救護車去醫院，我們隨後過去。

老師看到我劈頭就問，「唐牛說是你們逼他參加這個活動的？」我很驚訝，也很委屈。我當初根本不希望他參加，一時心軟不僅破壞整個活動，現在還血口噴人。

我帶著一肚子怨氣走進診間看他。護士要他脫下鞋子，他不肯。大家只好一邊勸說，一邊幫忙他脫，此時我聞到那天晚上在大情池聞到的臭味。接著當襪子脫下，他腳底的皮就這樣黏著襪子被脫下來，惡臭四逸，我所有的怒氣頓時化為錯愕和自責。

我怎麼沒有想過檢查他的腳底？

他的腳底爛掉了，是蜂窩性組織炎，卻沒有人知道是哪天發生的。原來他並沒有另外準備一雙襪子，這九天他一直穿著濕襪子，從未脫下。或許途中磨出水泡，還破了，他也不知道。他從來不像其他隊員會在晚上檢查自己的腳，一有問題就會跟我們拿醫藥箱去處理。唯一說腳痛的那一次，我不曾想過是腳底出了問題。他說從沒起過水泡，所以不知道水泡是怎麼回事。這在當時完全超出我的認知，我真的沒想過一個成人會無法自理到這樣的地步。但事實擺在眼前，震驚之餘，還有自責，我有可以喊卡的權力與責任，卻沒有做到。

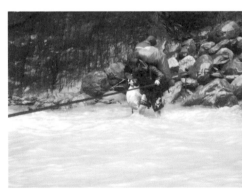

1 ｜ 2　1 出發第一天就天候不佳，模故溪溪水暴漲。事後猜想可能是多天濕鞋襪，唐牛的腳起水泡後磨破，導致感染。（攝 詹喬愉）

2 「不怕走得慢，只怕不願走。」帶隊多年，餘悸猶存。（攝 詹喬愉）

整路我們都在責怪他的不配合，也不認同他隱瞞身體狀況。但在內心深處，我彷彿知道自己在逃避屬於我的責任。身為領隊，無論隊員情況有多荒謬或不合理，我都應該是那位懸崖勒馬的人。縱使無法掌控他人的心智與作為，卻該盡我所能，掌控整個隊伍的進退於最低損耗。

當隊伍已經開始被無法理解的因素拖延，我就應該在松蘿湖撤退，卻因為賭氣而沒有這麼做。我認定他是故意的，因而不願意順他的心撤退。在當下這麼理所當然的邏輯，事後看來只剩下幼稚。因為賭氣，我讓潛在的問題不斷滋長，最終導致原本可以終止的錯誤繼續蔓延放大。

之後，我遇過各式各樣的隊員，也在經歷更多之後，發現「人」是山難的最主要因子。很多時候，一個不合群的隊員對隊伍來說就是一顆不定時炸彈。而領隊的責任，就是掌控並且降低風險。如果掌控不了，只能盡早撤退，以避免更多不幸發生。

只能慶幸老天眷顧，這一切的錯誤都還能挽回，唐牛沒有因此洗腎，他的傷仍然可以痊癒，我們的心也才能夠更坦然地回頭檢視這一切。不經一事不長一智，但我只要想到不是所有事情都能挽回，就會讓我冒出冷汗。領嚮技巧一直是山社的必修課，我原本視之為八股課程，直到這次事件後，我才認真地重新學習。領導這門課脫不了人與人的溝通相處，其學問之大，至今我還誠惶誠恐地面對，不知人生有無透徹的那一刻。

我們向山學習，學習的不只是山中的一切，更是人生的一切。

06

二〇一四年奇萊山救援

二〇一四年三月二十日晚上八點多，下著雨，我在清境收到仁愛分隊小蘇傳來訊息，「有三位山友，距離山屋零點二公里，找不到山屋。目前有請天池莊主與他們電話溝通。」知道自己距離山屋兩百米，卻找不到山屋？我有點不敢相信。奇萊主北峰之間的稜線，路徑早已被侵蝕，黃土深溝刻在翠綠的短箭竹草原上，很難迷路。當下我只當是一場鬧劇，猜想在天池山莊莊主的指點之下，這件事應該很快會解決。沒想到晚上十一點半，小蘇直接打了電話過來，「他們還是不會走，明早我們可能會上山。」

「要怎麼跟他們聯絡？位置是？」我問道。

「他們是說有看到叉路的指示牌，好像離不遠，已經請清雄（天池山莊莊主）跟他們解釋過，但他們似乎還是找不到路。」小蘇說。

三位山友有帶睡袋，沒有帳篷。我思考了一下，從八點多到十一點都找不到山屋，天氣又不好，待在稜線上吹風可能會造成非常嚴重的後果。我把我的擔憂告訴小蘇，他頓時緊張起來，於是打給長官報備要提早出發。我跟伊凡，還有兩位警消，立刻整裝上山。當天我剛從嘉明湖下

山，零食還剩下一點，連同裝備趕緊塞回背包。我們在凌晨一點半抵達登山口，路上小蘇與受困的三位山友聯繫，提醒他們進食補充熱量，但他們表示正在下冰雹，已經冷到無法吃東西。登山口的風雨不小，一開門下車，我的牙齒就打顫，眼前一片漆黑，能見度極低。

我們迅速做最後的裝備整理，一點五十分走入步道。兩位警消的專長畢竟不是山域搜救，很快便落後。台灣的山雖占了全島約百分之七十的面積，但從來沒有專責的山域搜救與救援單位，最終如同所有沒人要承辦的雜事，只能丟給包山包海的消防隊。兩位警消在這樣大風大雨之夜願意積極通知，整裝出發，讓我十分感動。我不會打火，只有爬山還能盡一點棉薄之力。我跟伊凡在黑水塘山屋等兩位警消抵達後，決定帶一台無線電先行趕上稜線找人，再跟他們會報情況。

過了成功一號堡再往上，一走出森林馬上感受到狂風和冰雹的襲擊，雨混著冰雹打在身上和臉上，又痛又冷。即使穿著雨衣褲依然全濕，兩人前進的速度明顯受到影響。我邊走邊思考，這樣糟糕的天氣，他們會停留在無處避風的稜線上嗎？「應該會找個避風的地方躲吧？」我自問，「如果在稜線上沒有找到人，我是否應該先去山屋放下裝備，然後到東側的森林裡去找？」

稜線找人

清晨五點半，我們踏上稜線，風大到幾乎無法站立，大霧瀰漫，伸手不見五指，能見度不超過五米。我內心志忐，拿起哨子用力吹，這個哨子總是掛在指北針上，卻極少用到，在這個連頭

燈都無用武之地的時刻，只能仰賴聲音了。回應來得比想像中快，我們朝著聲音方向趕過去，沿途見到背包和登山杖四散，隨後發現有人影趴在地上，喔不，是趴在「水溝」。兩女一男一直排趴在侵蝕下凹的路徑上，企圖在溝裡躲避強風。原來是他們自覺登山經驗不足，如果隨便離開稜線，很有可能就此迷路，因此咬著牙在稜線上苦撐。但是整條路徑已積水成了小河，水不斷從三人身體下方流過，難以想像他們趴在這裡這麼久有多難熬。如果他們有一點緊急避難用的遮蔽物，哪怕只是一張地布或是一個塑膠袋，都會好上許多。

失溫是台灣山區常見的山難死亡成因。雖然台灣處於亞熱帶，氣候溫暖，但高海拔山區日夜溫差大，若再加上天氣不佳時的風寒效應，失溫的風險不低。理論上，人沒有水可以撐三天，沒有食物可以撐三周，但只要開始失溫，短短三小時就會致命。他們三位在這種冰雹橫飛的惡劣天氣裡，全身溼透趴在毫無遮蔽的山脊上數小時，難怪手腳僵硬冰冷，需要攙扶才能起身，已經是輕微失溫了。我想起自己勸說警消今晚提前出隊時曾解釋，「這案件聽似荒唐，但如果真有人陷在這種困境中，等到早上才出發救援可能就晚了一步。」看到現場慘狀，我心想時間再久難保不會有人就此失溫而失去生命。

我們幫忙拿起裝備，扶他們起身走向山屋。其中一位約四十六歲女性山友狀況最為嚴重，她幾乎無法站立，無法步行。她全身靠在伊凡身上，慢慢走向山屋。終於抵達山屋後，最年輕的那位女性山友突然向我們下跪，我很驚訝，「如果不是你們，我真的以為自己要死了。」她激動地說。當時我邏輯上可以理解，情感上卻無法體會，直到一年多後，我意外從冰壁墜落，受困

在冷冽的冰河中，那晚，我憶起這段奇萊救援經歷，才真正感同身受。

我和伊凡也又累又冷，我的感冒一直沒好，這次冷風一吹，咳嗽又更加嚴重了。而他們三位因為經驗不足，在裝備的防水上並未做得很確實，所有保命裝備，如睡袋和備用衣物，都已溼透，陷入無乾燥衣物可替換的窘境。

登山時，睡袋可以輕薄，備用衣物可以少（一般來說最多只帶一套，我常常只帶一件上衣），但絕對不能濕。備用衣物的作用並不是當換洗衣物，而是當全身濕透，有失溫風險時，一旦得到遮蔽，便能迅速換下濕衣服，避免風寒效應持續帶走身體熱量。乾的衣物再輕薄，仍強過浸濕的衣物，因為水分蒸發會快速帶走體溫。許多山友喜歡把備用衣物當睡衣更換，但必須謹記一個原則：隔日出發時，縱使是行程最後一天，還是必須換下備用衣物，收入防水包。因為沒有人知道什麼時候會碰上意外。保命裝備永遠要保持乾燥，睡袋亦同。至於背包的防水，當然不能僅靠一個簡易背包套。背包套主要是用來防止背包上的繩環和配件被樹枝勾到、被石頭磨破或被爛泥抹髒，真正遇到下雨，它只能稍微擋水，並不具防水功能。由於我們身上衣物也全濕，沒有足夠的乾燥衣物可以供三位發抖的受困者更換。幸好山屋裡有另外三位山友及時伸出援手，提供乾衣物給他們替換，用睡袋包裹他們並塞入暖暖包，還幫忙煮水，給予熱飲。過程中也一再和三人對話，讓他們保持清醒。

我試圖用無線電聯絡兩位警消，但訊號不好沒有回應，正打算用手機聯絡看看，他們剛好打來。他們告訴我，一位同仁可能是有高山反應，邊走邊嘔吐。救難人員的安全必須擺在待援者之

前，於是他們理智地停下腳步，嘗試聯繫我們。我看著已經換好衣服，正在喝熱水的三人，似乎只要等他們恢復就沒事了。於是我請他們放心退回成功山屋休息。

沒想到才掛上電話，山友就請我去看看狀況最差的女性山友。我這才發現她在抵達山屋半小時後，仍然虛弱的連話都說不清，看起來很不正常，我擔心是肺水腫，趕緊撥電話給王士豪醫師。

高山症或稱「高原反應」，是因為高海拔氣壓低，身體體內氧氣濃度降低，因而造成急性病理變化的連鎖反應。高山症可以發展成急性高山症、肺水腫和腦水腫，嚴重時可致死。

打給醫師除了為確認患者病情，取得指點，一方面也是若必須處置，在責任上的轉移。我們救難人員雖然擁有急救證照，但並非醫師，依法不能給藥或進行各種侵入性治療。然而對醫師來說，光是藉由一通電話，憑著現場人員不一定專業的描述，隔空聽診就要承擔一條命的責任，大多數醫師是不願意冒此風險的。幸好王士豪醫師也是山友，憑著對山的一腔熱血，願意承擔遠距醫療的責任。

我盡可能詳細描述，並告知患者攜帶的藥物名稱。王醫師聽完後快速判斷是高山症併發高山肺水腫。這種狀況下患者必須立刻下降高度。但現在的天氣這麼糟，直升機肯定飛不成，現場每個人都累壞了，如何盡快下山？我把難處告訴王醫師。

「我們需要一匹快馬！」王醫師說。他的意思是要有人盡快把救命針和攜帶式加壓艙 PAC[2] 帶上山，我馬上想到同分隊的好夥伴林逸智，趕緊撥電話給他，請他聯繫王醫師。王醫師當天剛好在苗栗汶水雪霸國家公園管理處教授 PAC 訓練授証課程，他說台灣野外緊急醫療救護協會

可以支援一顆 PAC 讓逸智背上山。他打電話給北醫的吳人傑醫師，請他備藥，要逸智先去北醫拿藥，再去苗栗拿 PAC，再趕上奇萊。接著我把現場有的藥品照相給王醫師看，他表示其中一項藥品可以使用，指示我詢問患者的藥物過敏史後，先行使用。

我試著把耳朵貼在患者腋下胸腔的位置，聽她的呼吸聲。人體這個部位的肌肉是最薄的，沒有聽診器時，這裡最接近胸腔，比較容易聽到胸腔的聲音。患者的呼吸依然太快，幸好沒有我擔心的那種肺積水的呼吸雜音。我們決定先讓大家都休息一下，包括自己。

合力下撤

將近十一點時，我打電話給在山屋待命的仁愛分隊警消，請他們盡可能往上走來幫忙。然後我們開始收拾裝備，準備撤退。可能是太疲憊，所有人整理完畢出發，已經下午一點。患者的身體非常虛弱，似乎影響了她的平衡感，行走極度緩慢，我們花了許久才從奇萊稜線走下一小段。兩位警消與我們會合了，我請他們幫忙背一些裝備下去，並帶領另外兩位報案者和一位幫忙的山友先走。我和伊凡，以及兩位山友慢慢陪伴患者前進。過程中接到花蓮第一大隊來電詢問是否需要幫忙，我當時認為我們正在下山，且花蓮距離遙遠，於是回覆我們應該可以處理。後來證明

2 PAC：灌入空氣施予加壓，可在十分鐘之內模擬下降高度約一千五百米，收納總重八公斤的攜帶式加壓艙。

我高估了患者的體力。

患者每走一步都會吃力喘息，不時乾嘔，情況非常糟糕。從奇萊稜線下來，首先遇到的陡峭地形是第二溝，一般人都得手腳並用了，背人更是困難。然而光是站在旁邊等她，我都覺得自己快失溫了，所以決定背負她下山。我用扁帶做成簡易背負吊帶，將她綁在身上，好讓自己騰出雙手抓扶繩索和岩石。除了我的腿太短，她的腳會頂到石頭之外，這種背法比想像中好活動。

第二溝結束後，我們下至另一個小地形，奇萊山的第一溝。我背後的黃姓山友自告奮勇要幫忙，於是換他以傘帶背負前進。走完第一溝快抵達三叉路口前，我們放下患者稍作休息，原本我很高興已經下降不少高度，不料她卻開始嘔吐液體。我表面冷靜，實則緊張不已，暗自期盼快點見到逸智。

背負患者下山。（攝 林逸智）

在成功一號堡上方不遠，剛進樹林不久，我們與逸智會合了，看到他讓我放鬆許多。我們透過電話，在王醫師的指示下幫患者打針，並給予藥物。不過給完藥物後她仍然然喘息嚴重，行動緩慢，於是我又背了患者一小段，逸智大概是看不下去我一直卡到人家的腳，很爽快地要我把人交給他背，一路直抵成

1 | 2　1 逸智帶著救命針與我們會合。（攝 詹喬愉）
　　　2 在成功山屋使用逸智背負進來的 PAC。（攝 林逸智）

功山屋。我們把患者放入PAC治療，此時已經快要晚上七點了。我和伊凡整夜沒睡，十分疲憊，於是請逸智接手，我們休息兩個多小時後便先行下山。

凌晨十二點多我們走出登山口，沒想到當時以為是場鬧劇的案件，竟然花了將近二十四個小時。幸好結局是美滿的。而後當我知道花蓮消防局，雖然不屬於自己業務（當時報案是在南投）還是派人前來幫忙，心裡真是升起一股暖流。花蓮、南投的警義消們和逸智合作，於三月二十二號凌晨四點將患者平安帶出登山口，送醫治療。

這一次的遠距醫療實例，是一個結合消防義消與民間搜救隊、現場給藥、遠距醫療、PAC運用的成功經驗，完美的團隊合作救援。要感謝不畏懼遠距醫療可能有醫療糾紛的王醫師、義氣相挺的逸智、積極的南投仁愛分隊警消和所有花蓮南投的警義消，也感

謝熱心相助的三位山友，掏出所有能夠幫助的物資，讓人感受登山界的溫暖。最後，感謝老天給的好運。

山難預防與處置

裝備防水

許多人以為背包本身是防水的，再加上背包套就足以抵禦下雨的天氣了。事實上，這種防護遠遠不夠，在大雨中，哪怕只是將背包暫時放在地面，水都有可能從底部滲透。登山裝備打包，絕對不能抱持得過且過的心態，即使天氣預報是晴天，還是必須防範未然。原則是：

1. 保命裝備絕對不能濕，包括睡袋、備用及保暖衣物與爐頭打火機。
2. 確認水袋沒有破洞，食物湯汁不會漏出。
3. 當天候不佳且無遮蔽時，有把握在掏出裝備時不會將裝備弄濕。
4. 多天數行程中，防水措施是否會因裝備重複裝填而破損。
5. 若會渡溪，須考慮背包落水時，重要裝備是否能保持乾燥。

有人喜歡用大塑膠袋多做一層防護，一層防水加壓袋，可以承受暴力塞睡袋，一層普通塑膠袋。有時我會用大型塑膠袋當背包內層。只攜帶外帳和輕薄的防潑水露宿袋時，我會把睡袋放進露宿袋，多一層防護。

有人會用防水袋。我的習慣是：睡袋通常有兩層防護，一層防水袋，有人會用大型塑膠袋當背包內層。只攜帶外帳和輕薄的防潑水露宿袋時，我會把睡袋放進露宿袋，多一層防護。

保暖衣物會用比較大的防水袋收納，方便隨時穿脫。打火機會放在夾鏈袋或密閉醫藥箱

內。有湯汁的食物則會集中，並多用一個塑膠袋包住，食物吃完後這個塑膠袋就可以做為垃圾袋，或重複使用。最後再用一個大塑膠袋裝零食，一旦需要在雨中搭建營地，便可把上層的裝備和公裝先塞進這個零食大塑膠袋，稍微綁起來，再拿出外帳或帳篷搭設，搭好後便可把整包裝備一起放入遮蔽處，降低進水可能。

失溫處置

人是恆溫動物，一旦身體無法維持正常體溫，就稱為失溫。失溫的嚴重程度，取決於體溫降低的速度與程度。輕度失溫可能會造成顫抖、遠端肢體血管收縮，雙手麻木無法完成複雜動作。中度可能會更劇烈顫抖、肌肉不協調、行動語意識遲緩。重度失溫可能會喪失肌肉協調能力、意識錯亂、失去行走與語言組織能力，甚至昏迷。重度失溫在野外條件下，幾乎沒有能力救回。所以預防和最初處置十分重要。

預防

1. 穿著排汗快乾的衣物，避免水分從體表直接蒸發帶走體表溫度。

2. 隨時因應山區天氣變化添加衣服，防風擋雨很重要，不能因為一時偷懶讓身上衣服濕透或身體受寒。

3. 隨時補充食物讓身體有足夠的能量產熱。

4. 做好備用衣物和重要保暖裝備的防水措施。

5. 風寒效應會快速帶走大量體溫，避免在風大的地方停留。

處置

1. 快速帶到山屋，或就地建構遮蔽處。

2. 補充食物和熱飲。

3. 脫下濕衣物，以保暖衣和睡袋包裹。

4. 給予體外熱源，例如把水壺裝滿熱水，放入睡袋。

5. 對於比較嚴重的失溫者，體外熱源要從四肢開始向核心回溫，避免血液直衝體內器官。

6. 嚴重失溫者，可能造成極低且無法被測量到的脈搏和呼吸，看似心跳停止，但這時候的心臟非常脆弱，不適合做心外按摩。

高山症處置

高山症主要分成急性高山症、高海拔腦水腫和高海拔肺水腫三種類型，也會同時併發。非醫療人員不宜貿然提供藥物。預防與遵照高山症四大黃金律處置比給藥更加重要。

預防

1. 排行程時，減緩海拔上升速度，增加高度適應機會。

2. 出發高海拔行程前一兩個星期，先去方便抵達、安全的高海拔環境活動並過夜。例如要去海拔五三六〇米的ＥＢＣ健行前，先安排一趟合歡山過夜行程。

3. 向旅遊醫學門診、家庭醫師取得適合自己的高山症預防藥物，切勿聽信無醫學驗證的配方，且並非每個人都適用一樣的藥物和劑量。

四大黃金律

1. 高山上任何無法排除是高山症的病症，都要先假定為高山症處理。
2. 出現高海拔症狀時，切勿繼續上升高度。
3. 若病情惡化，立即下撤。
4. 不可讓高山症患者落單。

迷途處置

迷途是最常接到的報案原因。但實際上迷途本身並不是死亡原因，迷途後如何保留一線生機，讓自己平安被搜索到，才是關鍵。

一般發現自己走錯路時，通常離正路還不遠，可以先試著「原路回頭」，直到返回自己能辨認的上一個點為止。除非是擅長掌握地形的老手，否則不建議自行找路前進。若折返還是無法回到認識的點，就必須正視自己真的迷路了。這時候維持自己的生命安全，遠比「找回正路」和「被搜索到」重要。

1. 評估環境，離開危險區域。如果所在地是崩壁、上方容易落石、下大雨的溪水邊，應先移動到安全的位置。

2. 評估天氣和時間。如果天氣不佳，首先考量如何避免失溫。找尋避風處，用外帳、大塑膠袋、雨衣褲等既有裝備遮蔽。情況允許下可以生火，讓自己度過夜晚的低溫，也增加被搜尋到的機會。

3. 分配身上糧食，做長期抗戰準備，也會讓自己比較安定。

4. 稜線比溪谷更容易到救援，也更容易有手機訊號。台灣地質年輕，溪谷陡峭多瀑布，沿溪谷移動的風險很高，也極容易受困。

5. 不要為了取水而下切溪谷。食物與水不是最必要的事情，人一時半刻餓不死也渴不死。水分也可以經由露水、植物等管道取得，不應該為了喝水而下切溪谷。

6. 如果必須移動，留下明顯人為記號，疊石頭、將草打結等。

7. 遇到危險地形不鋌而走險。此時一旦墜落或受傷很難得到及時救援，必須更加保守。

8. 找尋直升機可能看見的開闊地布置大型或有色彩的記號，或狼煙。

9. 生狼煙時必須清理周圍落葉雜草，準備水源避免引發森林火災。

07 登山基本技能

許多講座場合我經常被詢問：「登山需要受什麼樣的訓練？」大約八成的提問者是指體能上的訓練，只有二成是問登山知識的準備。而且有許多人直覺認為「野外求生」是登山首要必備技能，通常遇到這樣思考的初學者，我會反問：「你是想要順利下山呢？還是從此住在山上？」

基本上，我不會把體能看作是必備訓練。因為「登山」包含了不同型態的登山和路線選擇。新手有新手的路線，體力不佳者有體力不佳的走法，而且登山健行本身就可以作為體能訓練。除非提問者明確給出目標山峰和路線，才能針對該目標給予體能標準上的建議和訓練方向。

至於技能，我是跟隨學生社團的扎實教育一步步建立起來，有幸倚著校園龐大的社團資源自然而然地成長。

猶記第一次探勘，完全不知身處何方，當隊友在討論要上切哪一條山稜時，我連前一晚營地在地圖上哪個位置都搞不清楚。那趟行程之後我立志練習看地圖，我會和同學一起在地圖上畫好路線，然後試著運用指北針和地圖走出來。

第一次體認到繩結的重要，是在我們需要渡過寬度超過兩百米的大崩壁時，交在我手中的繩

子是所有人安全的依託，若你對繩結毫無把握，登山就會從休閒活動，立刻變成心理上的極限運動。

之所以學習攀岩，也是因為某次我在崩壁上踩落不少土石，在下方演出超級瑪利歐的學長氣得叫我們去學攀岩，於是我乖乖聽話。

小大一時在武陵四秀遇到隊員高山症卻運送困難，於是開始學習山難與急救知識。因為想從事不同型態的登山，所以學習溯溪。因為希望更理解水流的力量，於是學習激流救生。我越學習越好奇，甚至工業繩索、繩索救援、都市和野外急救，只要有沾到邊，我都想瞭解。在這個過程中，我其實從來沒有想過「登山需要受什麼樣的訓練」，而是跟著學長姐，從初級嚮導訓練、中級嚮導訓練、初級攀岩訓練、中級攀岩訓練、雪地訓練開始打底，學習看地圖、認識裝備、打包、營地生活、登山倫理、登山行政、基礎繩結等等，再進階到長天數探勘、困難地形通過、繩隊攀登、野外求生等等。

有人說，在沒有登山專門學校和系所的台灣，校園登山社團培養出來的可謂科班出身了。回憶大學時代花費的時間，的確可以底氣十足地戲稱自己「主修登山系」，訓練時數遠遠超過本科系的學分。若是出社會後才開始接觸登山活動，就必須在有限的時間之內快速增進對山的瞭解。

現在坊間很多單位有開設各種課程，無論是中華民國山難救助協會、中華山協或是各戶外公司，其實選擇並不少。但什麼課程適合初學者呢？在我看來第一首要還是地圖。在這個人手一支內建GPS手機的時代，大家常常忽略手機（或手持導航機）只是一個機器載體，我們從紙本

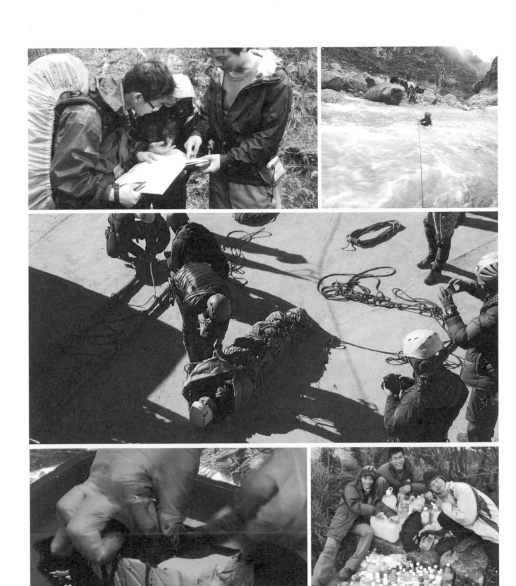

1	2
	3
5	4

1 畢業的學長特別花時間帶領我們走探勘路線並指導地圖判讀。（攝 駱昌宏）

2 南二子山搜救回程溪水暴漲，團隊合作架繩，人包分離過溪。（攝 林逸智）

3 在四川協作訓練課程中，練習保溫包裹和患者搬運。（攝 詹喬愉）

4 登山，體能不是全部，卻是基本。學生時期常常和山社同學一起背水負重
　爬山訓練體能。（攝 駱昌宏）

5 練習填塞式止血法。（攝 詹喬愉）

看地圖，改成了從機器看地圖，但本質是一樣的。即使透過衛星定位，機器能直接告訴你所在位置，但對於不會看地圖的人，那不過就是一個「點」，無法從地形去判斷接下來的路程何去何從，無法預估路程中會面臨什麼可能的困難，甚至許多迷途者報錯座標，無法辨認誤差與判斷可能性，錯失獲救機會。雖然我們已經不需要光靠紙本地圖與指北針去精確算出自己的位置，但仍該具備評估與判斷路程地形的能力。

登山裝備的使用、打包及營地生活等，比較容易藉由跟隨資深山友學習，也會因此養成不同的登山習慣。裝備和習慣都沒有絕對，透過多看、多接觸，自然可以歸納出適合自己的型態。反而是上山前的規劃更為重要，從資訊大爆發的網路中，找出符合自己隊伍的行程參考，預先設想撤退計劃。詳細的規劃可以讓隊伍有所依循，也能降低遇到意外時的慌亂。

再來，面對不同海拔、林相，又遠離人群的自然環境，發生意外時只能依靠現場的隊員做判斷與處置。因此瞭解野外有哪些可能的危害、可能發生的事故以及山區常見疾病，學習意外發生時的基本處置，都是重要的功課。

隨著登山次數增加，難免開始想要去更難的路線，如何安全通過不同的地形、崩壁或溪流，此時就需要學習基礎的繩索使用和相關知識。

山的學問很廣，可以往四面八方延伸，追尋不完。如果你像我一樣醉心其中，就會發現這裡有無窮無盡值得探索的寶藏。

08 百岳迷思

接受採訪或與山友閒談時，經常被問道：「爬過幾座百岳？」認真數起來，我還真沒爬過幾座百岳。

每當我和同好們分享北大武北陵三塔岩峰的地形多麼有趣時，許多前輩會回答「北大武我一天就可以來回」或「大武山我走了二十多次」，對其他人分享的未知路線和稜線毫不在乎。

我花了五天在岩壁上找出路，攀爬煙囪裡的樹幹，在迷霧中找尋崩塌古道的痕跡，還經歷早上拚命敲打結冰衣服，在陡峭山壁架設床架，螞蝗伴眠整夜等等，抱著滿滿經歷從舊筏灣出發，再回到原點。

跋涉七天，從最低海拔八百到三七四〇米，經過四條溪谷，走過部落遺址，合力渡過溪水暴漲，不客氣的踏過山豬窩，翻上一條又一條新稜線，終登南湖大山。

從東埔出發，沿著中央山脈起伏，為了親眼見過哈伊拉羅溪的北、中、南源頭地，慵懶躺在嘆息灣箭竹短草原，藍色蘇打水般的溪水從旁流過。第十六天踏上郡大山頂，始遇其他山友。這座百岳，其實一般只需一天來回。

對我來說，登山最吸引人的是過程。登頂不過是建構這個過程的暫時性目標。下山後總會發現，刻入人心的回憶，是被荊棘刮出的傷口、絞盡腦筋通過的地形、隊友間的互助，和雨過天晴的感動。但這些歷程經常被濃縮為百岳數字上僅一個山頭數的增加。然後，話題就中斷了。

我也曾經掙扎於要不要「完百」。面對有限的時間，我最終放不下對不同山區的好奇，以及增進自身技術能力的堅持，只好暫將百岳行程放一邊。

學生時期為求扎實的地判能力，周周遊走中級山探勘。後來積極學習攀冰，爭取機會嘗試技術攀登、純岩石攀登、純冰壁攀登，以及冰岩混和攀登的山峰，也都登頂。速登（輕裝快速來回）海拔五千多米的冰岩混和未登峰（沒有過登頂紀錄的山峰），並加入喜馬拉雅遠征隊伍，攀登海拔超過八千米的山峰。

不過這一切，仍舊沒有讓我逃過台灣登山界資歷的第一題。

我很樂見山友追求百岳，為自己設定一個目標去前進，帶來動力，讓生命增加多一個追尋。但我更希望在向自己目標前進之時，可以去瞭解、去聆聽他人的追尋。你會發現，簡簡單單的「登山」兩字，可以被不同的人發掘出千萬種樂趣。

第二部

出走

當夢想在心中萌芽，
怎能不起身追尋？

09

墜落冰河
阿拉阿恰技術攀登

阿拉阿恰（Ala Archa）是中亞吉爾吉斯坦（Kyrgyzstan）的國家公園，距離首都比什凱克（Bishkek）南方約四十公里。屬於天山山脈的高山地形，占地二百平方公里，有超過二十條大小冰川和五十座山峰。交通方便，攀登路線眾多，可說是攀登者的天堂。

三條魚與小廣這趟行程是由吉爾吉斯山岳協會發起，歐都納戶外體育基金會、中華民國健行登山會、中華民國山岳協會共同贊助與規劃的「攀登之心」活動。行程預計由二〇一五年七月十五至二十九日。

就在快要完美結束這場攀登之旅時，意外發生了。在連續攀登三十六小時後，三條魚不幸墜落冰河，獨自受困二十六個小時，獨自面對寒冷、口渴和逐漸失去控制的左腳。就算獲救了，是否還能重返山林？

陌生的繩伴

板橋誠品的地下室，冷氣有點涼。我點了一杯可以讓我長出白鬍子的紅蓋茶，邊啜飲，邊看著我眼前這個戴著黑框眼鏡，長長的臉頂著短短捲頭毛，寬大的嘴角總漾著一抹笑意的宅男，耿廣原，我習慣稱呼他小廣。

熟知他事蹟的人，絕對不會將他與「宅」這個形容詞連上邊。不但台灣百岳完成，更深入探勘許多荒境，現以高山嚮導或挑夫為職，當挑夫的理由是為了鍛鍊和保持出國遠征的體力。除了登山，攀岩、冰攀、溯溪也都涉足，當真稱不上宅。但現在我面前這個高瘦的大男孩，眼神害羞，似乎無法正對著人，每次開口幾乎不超過一句話，加上放哪兒都有點不自在的雙手，像極了埋頭電玩，少與人互動的宅男。我想像如果與這個人一起遠征，應該會是一趟清靜享受自然的旅程吧？沒什麼話說，至少不會吵架。

我與小廣是在歐都納戶外體育運動基金會所舉辦的八千米同學會認識，兩年來交談不超過十句。第一次見面就是跟他組成繩隊訓練，當時的他在攀岩領域還只是個新手，並沒有讓我留下太多印象。

過去一年我不時耳聞他的攀登能力。透過密集鍛鍊，並多次飛往國外，小廣累積了相當豐富的攀登資歷。因此我現在才坐在他面前，試圖說服他和我組成繩隊，一起去報名攀登之心。

關於我的能力，他應該也僅是耳聞，畢竟我們極少在同一場合相遇，即使相遇，也連句話都沒

搭上過。但關於我的資訊，我相信他也曾打聽過。不知道他對於我能力評斷如何，但我想如果不入他法眼，他今天也不會前來面談了。

到底有什麼困難需要考慮這麼久？以我的個性「好或不好」就只是一句回應而已，很簡單。但是小廣非常猶豫，他希望跟他的教練兼好友鴨子組隊報名。

「鴨老大的年齡超過了。」我勸他。攀登之心的年齡限制是二十歲到四十歲之間。「為什麼要把機會浪費在賭這個呢？鴨老大可以報名記者身分一起前往啊！」

「但是記者要寫文章。」

「我幫他寫！」我答應處理影片、照片和文章，不懂他還有什麼不願意。

「但是，聽說某個朋友也要報名記者……」

「這名額不是這樣讓的！要是那位朋友也沒選上，那不是失去一個競爭的機會？」不像小廣，出國費用對我而言是個重擔，必須把握贊助機會。偏偏審視周圍玩技術攀登的人，最有機會讓我取得贊助的夥伴，就是這個冥頑不靈的耿廣原。

我不明白小廣為什麼這麼希望讓鴨子一同前往，甚至還問我若是選上，能否幫鴨子出一部分費用。我一口拒絕，我連自己出國的費用都湊不出來了，遑論幫別人出錢。他的理由是有鴨老大比較安全，聽起來頗合理，但我不認為我們一定要依靠別人才能攀登，這樣反而失去磨練的意義。

「報名資格很清楚，如果歐都納破例讓你們徵選上了，就是公開打自己臉，如何跟其他人交代？所以這種事情他們不會做，你不要連自己的機會都賠上。」我苦口婆心地勸說。

小廣沉默不語，眼神習慣性往右下方飄散。

「你為什麼這麼想要鴨老大一起去？」我很疑惑，難道他對我沒有信心。

「因為我答應過他要一起去。」

原來小廣是個重承諾、重朋友的人。我不再打擾他，靜待他的決定。

「好，我跟妳組隊。」雖然不知道他是突破了自己哪一道阻礙，但我終於達到目標！

達成共識後，氣氛突然變輕鬆，開始討論訓練和攀登計劃。此次面談在四月初，到七月還有三個半月的時間讓我們磨合，聽起來很充裕，實際上不然。

「我這個月比較忙，去一趟北京，一趟雲南，還有兩次大霸北稜。五月初從雪山下來後就比較空了。六月登山行程中間應該都有機會穿插單天的訓練。」我先向小廣提出我的行程。

我平常以登山、攀岩、山域搜救訓練為職，二○一五年大陸有許多關於山域搜救的交流邀請，再加上我自行前往四川冰攀，四個月來已來回對岸四次。

「我只有五月初有空，五月中之後就要去美國，瑞尼爾山（Mt.rainier，猶他州），然後丹奈利山（Denali，北美洲第一高峰，阿拉斯加），回來之後就六月底。七月初可能還可以練一下。」

「可是我七月初要帶大專山訓還有新北市特搜山訓⋯⋯」

我們只剩下五月的第二個禮拜能一起練了。

最後我們總共練習了兩次，一次攀登猴洞坑溪瀑布，一次在熱海岩場熟悉彼此確保。

我漸漸發現我們是個有趣的組合。他寬額大臉，我臉比巴掌；他四肢修長，我嬌小玲瓏；他木

訥寡言，我活潑外向；他勇者無懼，我兢兢業業。無論外型還是心態，都是強烈對比。

小廣站在我面前時，我的頭頂都碰不到他的下巴，他卻放心讓我確保，還是先鋒攀登[1]，不知道是信任我，還是有不會墜落的自信。短短兩次的相處，我還不是很清楚他的個性和想法，只發現他異常大膽，總是無所畏懼地往前，這是優點，也可能是缺點。

總之，出發前還在彼此瞭解的我們，並沒有反悔將繩子的另一頭交到對方手上。

二〇一五年七月十五日　吉爾吉斯山協

「四十公斤？」

「是的。」

「妳四十，而你也四十？」

「是……」

「×××笨蛋！你們瘋了！」

在爬滿藤類植物的小矮牆上，鑲嵌了一扇又窄又矮的土黃色小門。不可思議的怒吼從牆內傳出，消逝在車水馬龍的馬路。

不起眼的矮牆內，有幾間不相連的矮房子，我們就在一進門那間，裡頭有木頭長椅和桌子，還有幾間辦公室在木門背後。這裡是登山健行公司—ITMC的工作室，我與小廣兩人經過整整一

天，終於抵達吉爾吉斯首都必什凱克機場，馬上被接送到這裡。

理事長 Dr.Komissarov 跟我們討論接下來兩周的行程。他詢問我們的攀登資歷以及今年到過的最高海拔。他聽完表示我和小廣的能力足以在阿拉阿恰進行技術攀登。

結果這個信任在他看到我們的行李後瞬間破滅。

在他的認知裡，幾乎所有登山者都是追求輕量化，以最簡化的裝備去達到攀登目的，輕便快速是阿爾卑斯式攀登[2]的首要原則。每個人四十公斤的裝備在他眼裡簡直是天文數字，尤其看到我不過四十公斤出頭的體型。我可以理解他脫口成髒的感受。

我帶最多的是衣服，有雪衣雪褲、一件不算厚的羽絨外套、一件軟殼、三件長度厚薄不一的排汗衣、軟殼褲、羊毛內搭褲、四雙厚毛襪（因為鞋子比腳大太多，一次要穿兩雙厚襪），再加上無敵重硬底靴、野跑鞋和拖鞋。

吉爾吉斯位處內陸，溫差極大，白天氣溫直逼四十，但阿拉阿恰海拔三到四千，群峰終年積雪。

我怕冷，所以帶了厚重的保暖衣。由於每個人能承受的低溫不同，理事長還是建議我帶著，雖然

1 先鋒攀登（Leading）：在岩牆上的保護點尚未架設前，攀岩者必須一邊攀登並一邊設置固定點（或利用已存在固定點），掛上快扣，再把繩子掛入快扣內作為確保。先鋒攀登的墜落衝擊比較大。

2 阿爾卑斯式攀登（Alpine Style）：簡稱阿式攀登，是一種登山方式或風格。指登山者以個人或組成兩三人的小隊，自己攜帶裝備和物資，不靠外界補給，也不架設固定繩索，目標是快速登頂，若不能登頂就折返。與架設固定繩索、攜帶氧氣瓶並雇用高山協作的喜馬拉雅式攀登（遠征）不同。

最後我還是因為重量，把雪衣褲放在第一個營地，沒有參與我的冒險。

那麼，還帶了什麼呢？

我和小廣各掏出一整串岩械（含CAM跟NUT），小廣帶了十根而我帶了六根岩釘，技術冰釜各一對，一大串鉤環，一人一個滑輪（單向滑輪）是準備用於冰裂隙救援的，一人一支JUMA[3]，小廣還有一組十二隻的螺旋冰鑽，和八十米長的主繩。加起來應該超過二十公斤。

「SHIT！」或許是找不出別的用語，也或許是理事長知道這個單詞我們一定聽得懂，每當我們掏出一項裝備，他幾乎都要配上一句。而我的IPAD、藍牙鍵盤和三顆大顆的行動電源深埋在一堆台灣零嘴底下，不敢在此時掏出來透氣，深恐被血壓持續升高的理事長看到，會危害他老人家的身體健康。

他一項項減掉裝備，一再強調裝備可以共用，決定要攀登的路線型態，精簡再精簡。其實我們都理解，這些重量來自對陌生環境的畏懼，總覺得多帶一點或許比較能應付我們想像出來的環境，於是這也多一點，那也多一點，不知不覺造成負擔。

他要我們只帶現有岩械的四分之一，岩釘兩支（我顧慮可能會拋棄岩釘撤退，還是帶了三支），滑輪全都拿掉，因為「掉進冰河裂隙的機會微乎極微」——他沒料到我們剛好就在這微乎極微的機率之內。至於主繩，他墊了墊重量，皺著眉頭問，「四十米嗎？」當小廣回答八十米時，我看到他的嘴角又在抽搐，似乎又要爆出S開頭那個單字。小廣趕緊表示我們只有這一條，他才搖搖頭，無奈的交還主繩。

瘦身後的裝備，似乎還是沒有符合「正常」標準。小廣用他帶來的手持秤量我的背包，才剛將背包拉離開地面，秤就啪的一聲被拉斷了，斷掉前一刻顯示的重量大約是三十四公斤（不含行動水）。小廣的背包比起我的，肯定是只重不輕。

這些都是尚未包含主餐食物的重量，我思來想去，在台灣登山時，包含食物也不會帶到這麼重。就算加了技術裝備，但是我們兩周的主食有協作負責，怎麼還會如此重呢？

結論是，因為對環境陌生，我們只好用裝備讓自己安心。在台灣，若有任何預測之外的事情，無論是應變求救還是撤退，我們比較能夠掌握。在這個當地人使用俄文和吉爾吉斯文，寸木不生（想生火都沒轍）的大冰河中，我們也只能依靠裝備。

ITMC的美女經理Tina非常擔心我們的負重（尤其是我），我們向她表明在台灣是協作，絕對沒問題。但其實我心裡並沒有那麼輕鬆，畢竟這個重量已經是我體重的五分之四了。

明智的理事長否決了小廣原本今天就要衝上山的計劃，安排我們入住鄉村風情的青年旅館。兩人逛逛超市採買食物，在街上吃了兩片大披薩，灌下兩大瓶汽水，早早上床睡覺。有了這一晚休息，我更有信心背上明天的重擔了。

七月十六日　走進阿拉阿恰

說好的九點出發呢？

我和小廣準時九點打包好裝備，癡癡地站在青年旅館綠色的木門外遙望道路盡頭，直到九點半都還不見一台車停在我們面前。

這個季節的吉爾吉斯晝長夜短，清晨不到五點就天亮，直到晚上九點天都尚未全黑。早上九點，大地已經被曬得炙熱，我撐著機場買來的小洋傘，蹲在地上試圖用陰影把自己全部包圍。

大約九點四十，終於有一台廂型車停在我們面前，跳下三個嘰哩呱啦的當地人，只有一個能以英文簡單溝通，他們幫忙把行李放上車，接著繞到市場買水和食物後，我們終於可以出發。後來得知高瘦的那一位是我們請的挑夫，其他兩位是他的友人。

國家公園入口處有雪豹的雕像，稀有的雪豹是這兒的野生動物，更是肯定攀登者能力與榮耀的象徵。他們稍作整裝，確認我們知道路怎麼走後，便先行出發。我們不趕時間，慢慢整理裝備。

我們請的不是嚮導而是挑夫，他們沒有帶路的責任，而且當地挑夫的限重是二十公斤，就算加上私人裝備也比我們輕多了，要求他們配合我們的速度並不合理。

步道開始有許多杜松，很快的就連一棵樹都沒有了。天很藍，山徑平緩，不時經過冰涼清澈的小溪流，這路線無可挑惕。我們遇到許多輕裝健行客，還有整群年約國小的孩子，有說有笑。他們要去一個瀑布景點，勢起伏層層疊疊像是花田一般，只剩下滿山遍野的野花，紅黃紫白，隨山

就在我們今日目的地 Ratsek hut 之前。

原本以為依照我們一步一腳印的沉重步伐，必定比挑夫晚到很多，沒想到半路就追上了，他們可能以為我們背這麼重，應該會比預期慢吧。我們在標準時間六小時左右抵達 Ratsek hut 這個完美營地，而挑夫竟然晚了兩小時左右，最後還是由他的友人來回兩趟去幫忙背食物，結果我們到晚上八點多才有晚餐。

以登山客的眼光來看，這個營地很完美，有廣大平坦的草地，緩慢的溪流，野花沿著河道蜿蜒。來到這裡，誰還想睡山屋。我和小廣在距離山屋約一百米的溪邊草地紮營。除了遲到的晚餐，這真是美好的一天，如果每天攀登後都可以回到這裡來杯紅茶，那真是比五星級的度假別墅還享受（好吧，我承認我沒住過五星級的度假別墅，所以只能想像）。

七月十七日　烏龍路線

自然醒，自然被熱醒！

拿起手機一看，才八點，掛在帳篷門口的溫度計已經飆到三十四度！也太誇張了吧，這裡不是海拔超過三千了嗎，怎麼比台灣還熱？

快窒息的我伸手拉開帳篷，讓微涼的風吹進帳篷，才得以喘一口氣。天空好藍，是個適合攀登的大好天氣。很難想像這個柔美營地就是赫赫有名、前蘇聯時期技術攀登者的訓練天堂。

今天是攀登的第一天，我們準備了一條距離近，較為簡單，但又不至於無趣的2A路線準備登頂。

2A是指路線的難度[4]，是俄羅斯的路線分級方式，由簡單到難依序是1A、1B、2A、2B、3A……。

我們希望經由這次攀登稍微理解路線型態、分級難度和技術能力的掌握，也可一覽群峰，好好觀察接下來幾天我們預計攀登的路線，查看附近的狀況。

早餐是麵包配超市買的奶油乳酪，再來點紅茶，好個美式早餐。我們慵懶地摸到九點半左右出發，抱著期待走到山峰之下，抬頭一看卻發現，巨大聳立的岩石擋住了視野，看不出我們預計要攀登的路線。

經驗不足的我們，只急著埋頭朝目標邁進，等到抬頭想看清路線時，已錯失最好的角度。山峰之下，每一面岩石都很像，我們的視野有限，隨便一個彎都繞好遠。錯失了遠觀路線圖的對照機

Ratsek peak（與 Ratsek hut 山屋同名），是從這營地看出去最近也最尖的山峰。

1	2
3	

1 Ratsek 山屋前美麗的營地。
（攝 詹喬愉）

2 阿拉阿恰國家公園入口。我背著 37 公斤的重裝，準備出發。
（攝 耿廣原）

3 Ratsek 山屋，海拔約 3,400m。
（攝 詹喬愉）

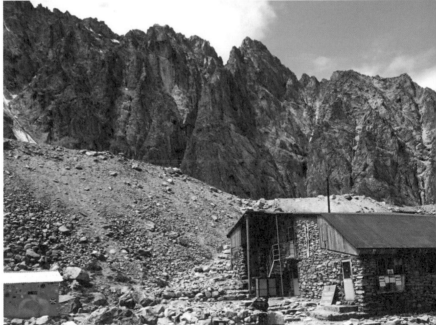

4 此處是指登山路線的難度分級，提供攀登者參考。難度通常由已經完成攀登的攀登者評定，根據類型、海拔高度、路線長度、攀岩和攀冰難度綜合評估。由於是由攀登者主觀評定，攀登者的體型、能力以及當日天氣，都有可能會影響紀錄。因此一條路線越多人攀登，理論上分級難度相對客觀。國際上有數種攀登難度系統，到不同國家攀岩旅行，當地路線書上通常附有難度換算表。書中的吉爾吉斯主要使用俄羅斯系統。

會，因此起攀在非預計路線的位置。勉強抓幾面岩壁的特徵，我們走到認為的編號100路線（難度2A）之下，由我開始先鋒攀登。

由於出發時認定攀爬難度不高，於是我們只帶了五支活動岩械（CAM，塞在岩石隙縫中，作為臨時固定點之用），岩釘（可敲打釘於岩石隙縫中，作為固定點）和NUT（岩械的一種，不可活動）一支都沒帶。爬到一半時出現兩個問題，我們以往固定點放的較為密集，其實這裡的難度並不需要，而我們只有五個岩械，扣掉確保站架設再省也必須兩個，整個Pitch（繩距）被壓縮的很短。這個問題很好解決，每一次放置固定點都要是真正必要。但是下一個問題來了……

我們發現這絕對不是一條只有2A的路線，爬到一半岩石變得幾乎平面沒有裂隙，就算有也只能夠打岩釘（我們一根都沒帶），我們都不是穿岩鞋，這平的岩面還有正在融化的冰水，小廣穿冰攀用的硬底靴，而我是野跑鞋，踩不住平滑的岩面。觀察周圍，只有橫渡到左側內角，是除了撤退以外唯一的解。

我把背包留在下方，翻到右側岩角上觀察距離至少兩米半的內角，說遠不遠，說近不近，如果再多給我一個手點或腳點，我肯定毫不猶豫橫渡過去。但「如果」終究只是「如果」，我在岩角最後的裂隙中，塞了兩個岩械，請小廣放長繩子，我要奮力一搏。小廣看不到我，但是他知道這一步墜落的機率很高，「第一天就要這麼拚嗎？」他問。

我深呼一口氣，感覺自己在發抖，我知道我要快，不然怕高的我會抖到沒力氣攀登。再三確認我放的固定點，岩壁平面的好處是萬一墜落擺盪，不會有割繩的危險。我知道這一步不一定成

功，但失敗也還算安全，於是我抑制住顫抖的手一步步往前。

出乎意料，我摳著極小的裂隙，我的腳竟然穩穩踩在淌著冰水的岩面，我內心竊喜，成功機率又高了一半。但是難的是下一步。這樣的平衡狀態下，我不可能靜態出手，而內角距離我也比我的手臂長了一點，這一步必須動態撲出去。

知道再拖會沒有力氣，我飛撲出去。我看到我的手距離內角應該不到十公分，然後越來越遠，我正在墜落，我的手掌和膝蓋狠狠地摩擦碰撞岩壁，然後停下來，我喘著氣，沒有害怕，只是很痛。我一邊休息一邊觀察。

小廣感覺到我墜落，但是看不見我，他用喊的問我能不能在這高度橫渡，我告訴他可以，此處等於有上方確保繩拉著，岩壁的凹凸也多了一點。我橫渡到內角，往上攀爬到原先橫渡的位置下方，將身上最後一顆岩械塞進裂縫，請小廣 second（跟攀）。由於我只有一顆固定點，我們當然沒有大膽到敢用一顆固定點作確保站，尤其我全身的重量還掛在其上。

小廣將他的大背包留在確保站，把少許食物、水與外套放進我的中背包開始攀登，爬到我放了兩顆岩械的內角，把他身上兩顆岩械經由主繩滑下來交給我，讓我架設好確保站後，他才拆掉我岩角上的岩械準備橫渡。只是看著他橫渡，我心跳的比自己橫渡還快，因為小廣的體重加上背包重量少說比我重了三十公斤，而我的重量也懸掛在岩壁上，萬一他擺盪，確保站承受的會是我們兩人的總重量。幸好小廣手長腳長，最後一步，他伸出手（像極了海賊王的橡膠人魯夫），指尖勾到了內角岩石，當他的腳也移動到內角，我就知道穩了，提起的心才放下。

<div style="text-align:right">

1 ──── 1 Ratsek 營地悠閒的早餐。（攝 詹喬愉）

2 2 前方山頭就是這次行程第一個目標 Ratsek peak。（攝 耿廣原）

</div>

接著換小廣先鋒，他沿著內角一路翻上平台後消失身影，然後換我 second。跟攀的心理壓力小多了，我有時候還偷懶將體重放在繩上，我想小廣應該感覺不出差別，連我橫渡那次墜落，小廣也只說，「有感覺到一點重量。」

三度收繩

上了平台我們橫渡到稜線，收起繩子 SOLO（沒有任何確保）向上，此處簡單很多，不值得再為了繩隊或確保消耗時間。丟臉的是，我攀爬的能力取決於安全感，SOLO 雖然速度快，但是對我來說極度沒有安全感，有時在暴露感較大的關卡，腦中就會無法克制的浮現失誤的可能，令我卻步，用可憐兮兮求助的眼神望著小廣，幸好他會在較危險的地方回頭等我，扶我一把。

藍天下，陡峭的岩稜兩側覽盡阿拉阿恰群峰，我們忘卻了時間，快速而有效率的移動，彌補了剛被墜落打壓的成就感。上下在岩石裂縫之中，像是自在的岩羊，我們很快抵達山頂，由於先前的拖延，登頂時已經下午三點多，但時間並沒有澆熄我們拍照和補充食物的熱情，兩條冰河廣闊的美景三百六十度開展，陶醉當下就是那麼簡單。

回去重新對照路線後才知道，這是編號 99 的路線，難度 2B，比我們原本預計要爬的路線還難，但是一開始我們攀爬的路線太難，所以換到 2B 路線時反而覺得到了羅馬大道。

我們沿著路線 99 下山，原本想偷懶垂降，但是並非垂直的亂石路線，並不適合偷懶的長距離垂

降，過多的岩角裂隙有太多讓繩子纏繞深陷的可能。果不其然，最後大約三十米垂降就把繩子卡在上面下不來了！

於是小廣先離開去拿我們留在前一條路線的裝備，留我在繩子下煩惱。沒有繩子他只能SOLO。我只好沿著路線再攀爬一次，發現是繩子有點捲，因此卡住了。耐著性子重新把繩子理好，原本想把繩子直接拋下去，然後不用繩子自行下攀，但才往下看一眼，便馬上打消這個大膽的念頭。我還是決定垂降。看到一條別人拋棄的岩釘和普魯士繩環，在相對外側的岩石裂隙中，這種角度應該不容易卡繩吧，雖然那條普魯士繩的繩皮不存在，只剩下白白嫩嫩的繩心，但摸了摸繩心，結構紮實沒有損壞，便大膽借用。

沒想到這一次還是卡住。小廣看我抽繩的囧樣，抬頭看看我剛剛上攀的路線，自告奮勇SOLO上去。當他拿到繩子時，我看見抽動的繩索有所停頓，知道他內心此時也跑了一遍我剛剛的猶豫，我聽到他喊「垂降」。這路線雖然不難，但是下攀沒有確保，風險依然很大，垂降還是相對保守的選擇。

第三次收繩成功，此時已經下午六點十分，而我們距離營地還有一段路程。幸好九點才天黑。回到營地後拿出路線圖對照，發現一開始攀登的路線根本沒有紀錄，沒有人選擇從那兒攀登，如果我們完成它，就是首創路線了，可惜器材不夠不適合這樣難度的路線。

雖然第一天就發生許多蠢事，卻是很好的經驗，讓我們知道接下來可以做更好的準備。

七月十八日　裂隙驚魂

又是自然（被熱）醒。打開手機一看，依然是早上八點多，溫度比昨日更高了，三十六度。看著白雪覆蓋的山頭，很難相信相距不遠的營地竟然這麼高溫。

經過昨夜的討論，我們比較有興趣的路線大多靠近 Korona 山屋，位在我們這一條 Ak-say 冰河的上游右側支流。我們必須移動根據地，才不會將每一天的時間和體力都花在大冰河上。我明顯把裝備攤出來曬曬太陽，然後一件件打包。挑選了四天的糧食，留下多餘裝備在山屋。我多帶了一些墮落糧食和奢侈品，包括 IPAD、藍牙鍵盤和數顆行動電源，心想再重也不過半天路程，卻可以讓我們在另一個山屋過得更舒適。

感覺到背包變輕了，大概剩下二十五公斤左右，小廣的背包仍然超過三十公斤。

從 Ratsek 到 Korona 山屋標準行進時間大約四小時，我們預估大約五小時才能抵達。

離開翠綠的營地，接下來的路程幾乎只剩下三種顏色。藍，藍天；白，白雪和白雲；灰棕，裸露的山岩。要翻上這座大冰河的冰坎，是極陡的碎石坡，大中小碎石或是沙土都有，走一步滑兩步，讓我回憶起中央尖山的碎石坡，原來是如此和善（或許是重裝，也或許是路程較長，讓我有這種不親切的錯覺）。

翻上冰坎後坡面變得平緩，原本還開心地以為難關已過，算算時間，或許我們四個小時內就能走到山屋。沒想到沒有真正走過冰河的我們，判斷路線上接連出錯，耽誤了許多時間。原本我們

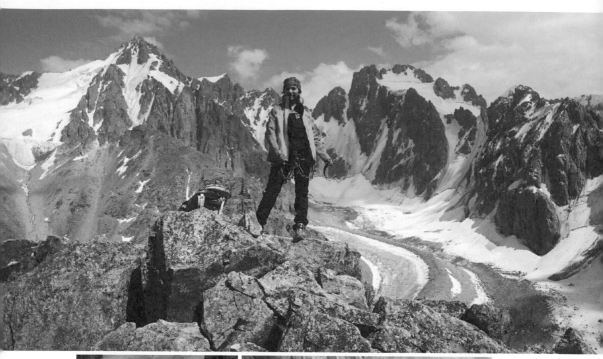

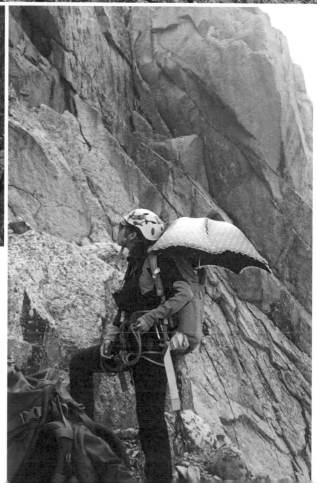

1

3 | 2

1 登頂可以看見兩大冰
　河。 Ak-Sai and Uchitel
　glaciers。（攝 耿廣原）

2 觀察路線，準備攀登。
　（攝 耿廣原）

3 幫我確保的小廣。
　（攝 詹喬愉）

一直沿著左邊山坡堆砌的亂石堆向上爬，右邊冰河裂隙又大又整齊，沿途不斷看到山崩和雪崩，規模從大到小。打雷般的巨響搭配陣陣冰裂的聲音，走在它的身邊，有種說不出的詭譎。我們下意識地避開冰河，一直沿著左側而上，埋頭走到盡頭，一抬頭卻赫然發現眼前是一面垂直的冰面加瀑布，冰河在此有了一段極大的落差。

小廣用登山杖戳著雪面，以確定下方不是空的，一步步走到冰河中間，冰河上裂隙一道接著一道，左側小，右側較大。這個季節大多是明裂隙，看得見延伸，但是也有部分被雪覆蓋，我們沒有結繩隊，還能判斷裂隙的走向。大多數裂隙也還跨得過去。

冰河中間也有一縱列亂石堆，我直覺想沿石頭走，感覺比走冰面和雪面安全。但是山屋在冰河的左側，也就是繞過那面大落差的冰壁之後，我們應該要走回左側，冰裂隙也比較小，但是我們埋頭走，不知不覺就沿著石頭堆偏移，裂隙也越來越大。

一個T型裂隙讓我們停了下來，這個裂隙明顯較寬，我抬頭看整個冰河，發現我們距離左側越來越遠。我不知道該不該跨過這一個裂隙再考慮向左切，但是小廣已經起步了。

他踩著卡在裂隙正中央的一顆石頭，我很緊張，膽小的我絕對不敢踩那一步。我剛開口，「你怎麼走這裡？」他就跨步過去，石頭沒有絲毫震動，似乎很穩，「這一步就安全了！」他才一說完，腳下的兩顆石頭瞬間幾乎同時崩落。我大叫一聲，小廣連同背包向下墜落，就在那麼千鈞一髮之際，他左腳向側邊一踢，用腳頂住了裂隙的邊緣，用腳和肩背撐在裂隙口。

我驚魂未定，背包一脫，也不管沉重的背包壓壞我的蕾絲小洋傘，往前撲抓住小廣的背包肩

帶。我們沒結繩隊，如果小廣沒有頂住，會立刻掉進冰冷未知的裂隙，而整捆繩索都在小廣身上。

沒有繩索，我們在上方乾瞪眼，他可能就沒有機會再爬上來了。

我拉住小廣的背包，因為我知道我沒有足夠的力量同時拉著小廣和他的背包。

「我拉住你的背包了！你要不要先把背包解開再爬上來？」我認為這是當時最好的辦法。小廣背著重裝要把自己撐起來應該會太吃力，但是去掉背包後，爬起來不是難事。當小廣正要解開背包，「等等！」我突然發現一個很現實的問題，「我最多只能維持這個姿勢，背包拉不起來。」

此時我整個人的重心向前傾，即使用腰部頂住大石頭當施力點，也拉不動小廣的背包。他的背包至少有我體重的四分之三，我現在重心不穩，若是他將背包脫下，我有非常大的機率會被背包扯下去。

小廣沉默了幾秒，我則試圖調整重心。我很愧疚自己幫不上忙。看我換了個角度，小廣解開背包，但沒有放開手，他的另一側撐在裂隙口，用一隻手幫我將背包翻上地面，然後爬出裂隙。

我們乖乖把繩子拿出來結成繩隊，理事長口中「微乎極微」掉進冰裂隙的機率就在我們身上發生了。雖然我們是走偏了，但是如果我們後面幾天想攀登冰河右側的山峰，依然會經過驚人的裂隙區。最後我們刪除了右側的路線，因為每天都能看見滾滾落石，大概是這季節太溫暖，冰雪不夠穩定，融冰放開了原先緊黏的石頭，亦或結冰時撐開了石頭裂縫，一融冰石頭就跟著下。總之我們不想冒險去不穩定的路線攀爬。

結成繩隊之後，由我先走，畢竟我如果墜落，小廣還能拉住我。但是我一點都不想體驗掉進裂

隙的感覺，小心翼翼向左偏移，跨過一個又一個裂隙。其實裂隙都不大，但對於剛受到驚嚇的我們而言，每一道看起來都很猙獰。

回到左側（應該說冰河的右岸），終於有種腳踏實地的感覺，接下來的碎石堆，雖然累但至少不令我恐慌。我一直向前衝，直到看見黃色小小如紙盒般的 Korona 山屋。

七月二十日　純冰攀登

這個 Korona 小盒子在風中搖晃，一陣鈴聲傳出，似乎是小廣的手機鬧鈴。

我半睜開眼睛，正前方的窗外還是一片黑漆。混沌的腦袋停滯了數秒才想起來，昨天說好清晨四點起床，五點出門。趁著那片驚人的積雪表面還因一晚的寒風而堅硬，我們可以輕鬆走過雪坡。

「我先去外面看看天氣。」小廣鑽出睡袋。不間斷的風聲撞擊著牆面，彷彿告訴我可以繼續賴床。我的睡意還很濃，在小廣正式宣告出發之前，我一點兒都沒有離開溫暖睡袋的意願。

果不其然，小廣進來後直接鑽進睡袋繼續補眠。之後幾乎每隔一小時，小廣都會起身看看天氣，又搖搖頭鑽進睡袋。我雖然睜不開眼皮，心裡還是擔憂行程，若真的又被迫休息一日，我一定會感到可惜。

「我先去外面看看天氣。」小廣鑽出睡袋。

「天氣似乎變好了？」我問。小廣隨之起身。

風停了，我突然間驚醒！前方陽光灑在我的睡袋上，「終於可以出發了！」小廣的語氣聽起來很開心。而我亦然，雖然有點擔心是否太晚出門，但一定會感到可惜。

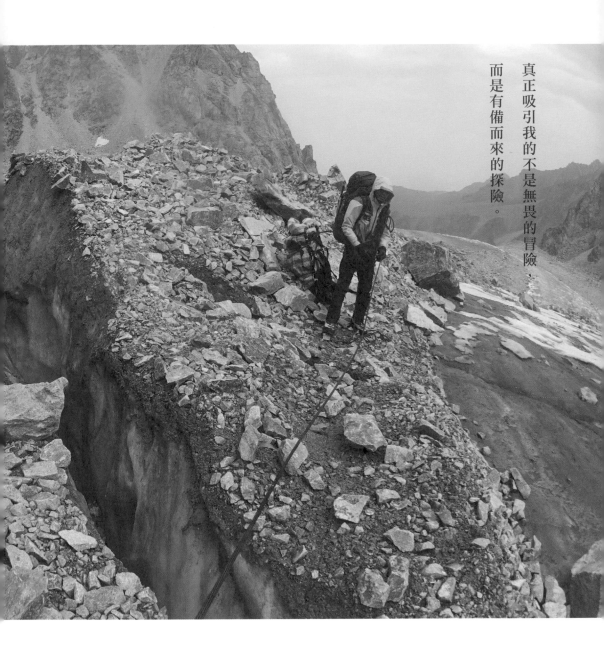

真正吸引我的不是無畏的冒險，而是有備而來的探險。

1 | 2

1 Korona 小屋像個方形小盒子。
（攝 詹喬愉）

2 沿著冰河前進，雖然裂隙大多
看的見，但有些會被岩石和冰
雪覆蓋。小廣一時大意差點掉
進裂隙。（攝 詹喬愉）

是總比困在屋裡好。

吃過早餐，匆匆整理裝備，八點四十分正式出發。目測皇冠峰（Korona）的距離稍遠一小時路程，於是捨棄了其南側的3A路線，先放在稍近的探礦者峰（Izyskatel）中間一條編號57，純冰面，難度3B路線[5]。

單純看攀登的技術難度都是我們可以應付的，但技術登山與單純攀岩和冰攀技術活動不一樣的地方，在於登山還要考慮天候、體力、默契、距離、地形變化與時間等因素，考驗攀登者的熟練度和經驗，因為這兩者直接影響「時間」，而時間則是阿爾卑斯式攀登中，影響安全的重要關鍵。

一路行到碎石坡盡頭，雪很深，不同於之前行經的冰河，明知前方某處有裂隙，放眼望去卻只有白茫茫一片，不知腳下哪裡有裂隙。有了先前的經驗，我們毫不猶豫地換上冰爪結起繩隊。我的是借來的舊款冰爪，沒有力矩的設計，非常難扣。小廣費了極大的力氣才幫我把兩隻爪都扣上鞋子，「這麼緊，至少不用擔心會掉。」他苦笑著說。冰攀需要依靠冰爪釘在冰壁上，如果在陡峭光滑的冰面上掉了冰爪，確實是惡夢。

坡度極大的冰面反而好走，我們翻過陡坡，接下來是緩卻深，並且橫著數條裂隙的積雪區。畢竟出發較晚，雪已經被太陽曬得鬆軟，小廣一步一小陷，三步一大陷，已經分不出是踩進冰河裂隙，還是積雪太深。我因為體重較輕，陷下去的次數明顯少了許多，但是一旦陷下去，往往直達腰際。

半圓的 Izyskatel Peak 立在面前，白白嫩嫩，多可愛的一座山頭啊，就像是一顆半圓的小饅頭，

純白平直聳立的坡面，召喚我們一步步接近，直到發現她陡峭冷艷的美感，而背後的藍天是我們的動力。我又興奮又緊張，「這3B看起來也還好嘛！」小廣說，躍躍欲試的心情展露無遺。

落冰攻擊

快走到 Izyskatel 下方時，右側山坡突然大量落冰，雖然都是小碎冰，但也跟瀑布一樣驚人。

「幸好我們不是選擇那一條路線。」小廣說。又往前走了幾步，左側山溝發出巨響，山溝裡落石混著雪衝出去，那是這座山最簡單的2A路線。

左看看，右看看。「我們挑的路線最安全。」小廣說，我點頭表示認同。我們的路線垂直陡峭，無法累積大量的雪，所以不會有雪崩。依紀錄來看，終年積冰、冰況穩定。整條路線上方僅有幾處裸露出岩石，但是我們不會經過，所以頂多遇到落冰，不會有落石。

終於走到半圓小饅頭的正下方，山腳下橫著一條冰河裂隙，起攀必須先跨過裂隙，而起步就是一小段約三米高的垂直冰壁，小廣小心翼翼沿著裂隙側邊找尋適當的起攀點，我則是將雪踏穩準

5　3A路線難度的標準大約是：山峰海拔二千五到六千五米，實際攀登六百米以上。持續一至一個半繩距有需要稍為運用到攀岩技巧的岩壁攀登，或六百米以上的冰、岩地形。

3B路線難度標準：山峰海拔二千五到六千五米，實際攀登六百米以上。其中一到二繩距有難度較高，需要放置保護點的路線。

備好確保位置。第一次3B的挑戰即將開始。

「落冰！」小廣突然大喊，而我來不及抬頭，幾個小碎冰從我臉邊滑過，緊接著像瀑布般的碎冰從頭頂倒下來。我緊插冰斧，感覺自己快被沖走。我趴在裂隙旁的雪堆上，面朝下，用手和肩膀預留呼吸空間，看著碎冰越堆越高，等待停下來的一刻。我趴在裂隙旁的雪堆上，面朝下，用手和肩頭，一陣冰涼沁入心田。我的頸子猛然一縮，來不及了……大量碎冰滑進衣服內。「冷死了！」我抬起頭，一陣冰涼沁入心田。我的頸子猛然一縮，來不及了……終於，落下的碎冰明顯變少，我抬起

我和小廣幾乎同時叫起來，腰上穿著座帶，碎冰堆積在前胸後背，迅速被體溫融化，浸濕了衣服。

我觀察地上碎冰堆積的範圍，前後都堆了老高，可見只有「相對少落冰」，沒有「絕對不落冰」的地方。我換了個位置確保，躲在一個高高的雪堆背後，這樣落冰大多會被雪堆阻擋從頭上飛過，應該不會再發生從頭頂奔騰而下的衝擊了。

我拉起雨衣的帽子，企圖防止再有任何冰塊與我肌膚相親。然而沒有將帽子戴在頭盔之內是最大的失誤，因為確保時難免要抬頭觀察小廣的動向，這時候不聽話的雨帽就會悄悄滑落後頸，讓碎冰有機可乘。

小廣就在我的上方攀登，雖然我有意避開正下方，但落冰通常是整面滑落，我屢遭攻擊，甚至還有一次閃避不及，直接掉入胸前。我肚子一縮，企圖讓冰塊滑出上衣，沒想到冰塊滑出上衣後卻直接滑入褲子！現在濕的可不只是上半身，連下半身也濕了，我開始打顫。

終於輪到我攀登，我伸出手將冰斧敲在裂隙對面的冰上，試著跨腳將冰爪釘在對面，大概是腳太短，我還是只能先將重心移到冰斧上，腳才勉強踢得住。看著下面的裂隙我有點害怕，雖然大

喊TAKE（拉緊繩），但實際上自己也不敢把重量放在彈力十足、因重量和距離而拉不緊的確保繩上。我胡亂翻過垂直冰壁，好不容易在微微傾斜的冰面上站穩，開始笑自己的膽小。

接下來的冰壁雖然陡峭卻非垂直，我穩定地爬，前臂和小腿漸漸感到吃力。我穿著借來、大了三號的硬底靴，腳跟每一步都浮起，耗費好幾倍小腿肚的力量，也相對不容易踩穩。但是過大的鞋子、逐漸痠痛而僵硬的小腿和前臂，都沒有落冰來的討厭。我邊爬邊碎碎念，「可不可以不要再落冰了……可不可以不要再落冰了……」不知道離我三四十米以上的小廣聽不聽得見。碎冰還是會隨著他偶爾的變動姿勢而落下，當然我知道他不是故意的。「加油，高一點落冰就會越來越少。」大概是感受到我哀怨的心聲，或是我的碎碎念太大聲，他開始鼓勵我。伴隨他的加油聲，我盡量不停留，一心一意爬到更高。

八十米繩並沒有全開，用大約五十米的長度為一個Pitch（繩距），全程總共爬了四個繩距，每一次換人確保停留，我都全身發抖。小廣看我抖成發電機的樣子，問我要不要撤退。我搖搖頭，我知道我還能攀登，也知道背包裡有保暖衣物和熱茶，只要趕緊到可以休息的平面，我就可以穿上。當然這條路線唯一的平面就是山頂了。幸好每次從確保換成攀登，都可以讓我冰冷的身體恢復一絲熱度。純冰面所需的動作單純，雖然肌肉群也單純，但是無限輪迴的動作讓我的每一斧每一步越來越順暢。

第四個繩距，正當我看著越來越接近的天空，沉浸在每一次揮斧和每一次踢冰的自我練習中，突然右腳一滑？我重新踢了幾下，卻沒能如平常般穩穩站在冰上，低頭一看，冰爪竟然掉了！不

是很緊很難扣嗎？當場髒話脫口而出。

這個位置我和小廣看不見彼此，我大喊TAKE，全程唯一一次真的把全身重量放在繩上。

我空出兩隻手，奮力想把冰爪扣回鞋底。只是懸在半空中，沒有任何著力點，實在是不可能的任務，後來勉強讓冰爪勾住鞋子一點凹槽，小心翼翼繼續攀登。幸好我是跟攀，如果先鋒到一半掉冰爪，不上不下，那窘境可想而知。

接近山頂時一看到小廣，馬上向他哭訴冰爪掉了。抵達山頂後，冰爪再度離開鞋底，但是已經沒有馬上歸位的迫切需要。

站上山頂，風迎面吹襲，我立刻拿出羽絨衣穿上，在胸前貼了一塊暖暖包，再配上幾杯熱茶。

呼，終於好多了，我放鬆下來，感覺生命還可以延續。山頂空間不大，四側都陡峭，我們輪流幫對方拍照，塞了點食物就趕緊下山。

往上爬時眼中只有目標，只有天空和隊友，但往下看時一整個高度垂直的舖展在眼前，我們下攀一小段，離開平緩的峰頂才開始冰洞垂降。雖然我們兩個從來沒有一起冰攀過，但是在八千米同學會的繩隊課程中曾經一起攀登，配合很有默契。

小廣打冰洞，先垂降後固定自己再打下一個冰洞（在冰上用長度夠長的螺旋冰鑽打出相連接的兩個洞，將普魯士繩穿過去打成繩圈，做成下降用的固定點，而普魯士繩就拋棄在冰上），我第二個垂降，抵達後自己鎖冰鑽確保自己，接著收繩。

我們帶的是單繩6，繩徑九‧八毫米，繩長八十米。對阿式攀登來說，是長了點也重了點。

這樣重的繩子垂降，並不會比上攀輕鬆。垂降時繩子的重量可比確保那一隻手拉著繩子的重量，讓人幾乎上不去，光是不斷把下方繩子拉起來，好讓自己緩慢下降。每次收繩落繩，總會有一半繩子無法控制的落到下方，必須再拉起來，又是拉到手抽筋。收完繩還沒結束呢，當冰洞打好，繩尾穿過撤退環打結，又要再理一次繩，讓繩中盡量保持在撤退環上，垂降距離達最大效益，並且減少調整長度時，繩子彼此間的左右摩擦。

每一個繩距都少不了這三次理繩拉繩，手兩度差點抽筋，一次虎口，一次蝴蝶袖。小廣每次打完冰洞後會來幫我拉繩子，結果晚上吃飯的時候，拿碗的手也差點抽筋。這次撤退比我們預計的還要耗費體力。

回到冰河面上已經八點，天快黑了，我們沒有多做停留，直接回山屋，抵達時已經十點多。我們疲憊不堪，尤其是手和脖子，吃了點食物後倒頭就睡。兩人很有默契地直接把隔日訂為休息日。

6 單繩（Single Rope），可單獨使用為一般運動攀登最常見的方式。單一繩子操作單純、適用於垂直或地形曲折較小的攀登路線。另有雙繩／半繩（double/half），需兩條同時使用、分別操作。適合長距離橫渡或地形多轉折、多稜角的攀登路線。先鋒時須輪流掛入不同快扣，墜落時藉由兩條繩索受力不同，而降低繩索被岩壁切割斷的風險。亦藉由不同快扣，降低繩索轉折與墜落擺盪的空間。對繩（twin）指必須兩條繩同時使用於攀登，並扣入相同的快扣，不得用單條繩承受墜落。只有垂降時可以當成兩條繩使用，因此垂降單繩兩倍的距離。

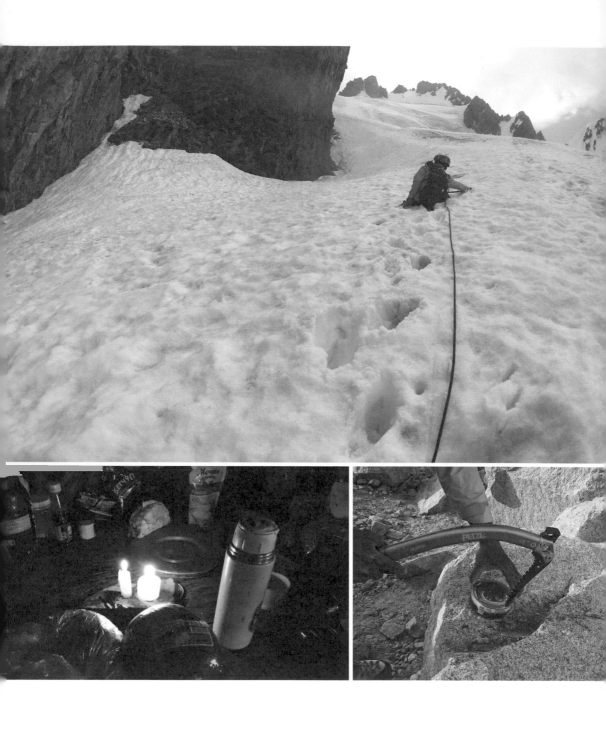

	1	2	
		4	3

1 攀登 Izyskatel。（攝 耿廣原）

2 前往 Izyskatel 路程中積雪很厚。我們
　出發較晚，雪比較鬆軟，體重比較重
　的小廣總是陷進雪中。（攝 詹喬愉）

3 沒有開罐器，只好用冰斧開罐頭。
　（攝 詹喬愉）

4 避難小屋內的燭光晚餐。其實只是為
　了省頭燈的電。（攝 詹喬愉）

七月二十一至二十三日　溫馨休息日

攀登小饅頭那灰濛濛的一日，竟然是接連幾天以來最好的天氣。之後好幾天，小山屋都處在黑灰與白的世界中。

黃色小盒子裡非常舒適，大約六、七坪大的空間，一半是床板，可以肩併肩躺六人。床板下的空間高約一米，用來放置裝備，人多時大概也可以作為下舖。進門左邊是木桌和兩張一長一短的木椅，牆上貼滿路線資料，正好對照一旁窗戶望出去，Ak-Sai 冰河對岸的山峰。床板那側的牆上是一張張美女裸照，讓小廣心曠神怡。

天氣不佳，理當休息。此處海拔比 Ratsek Hut 高多了，又少了從窗戶灑下的炙熱陽光，不會被熱醒，兩顆蛹在山屋裡呼呼大睡，完全不管對面山壁石頭崩落的聲音。

我們的食物是由吉爾吉斯山協提供，罐頭沒有拉環，只能用開罐器，偏偏我們這次沒有帶瑞士刀只帶了割繩刀，只好發展冰斧的多項用途。小盒子裡還存放了許多蠟燭，為了節省瓦斯，我們會用燭火慢慢加熱食物，反正休息日最不缺的就是時間了。

為了把握時間去別處看看，我們在兩天的休息後回到 Ratsek Hut 取下一趟行程的食物，重新整裝，在二十四日前往冰河北方那一條源頭的 Uchitel 山屋，攀登更難的路線。這個山屋的距離較近，坡度也較緩，但是因為這個方向的攀登路線難度偏高，因此攀登者很少。這座山屋比較小，但因為使用的人少，比較乾淨。我們之所以有這個山屋的資訊，要感謝理事長的告知。

七月二十五日　攀登最高峰

眼前是聳立的高牆淌著一條條混著灰與棕的雪溝，高牆之頂就是著名的皇冠峰，也是我們今天欲挑戰的目標。

但是我與小廣遲遲裹足不前。

每一條雪溝都有道道刻痕，筆直，平行。每一條雪溝之下的小小沖積扇，散落著大小不一的黑色石頭，像極了 OREO 餅乾被壓碎在香草冰淇淋中。望著我們今天想嘗試、難度4A的二十八

號路線，我吞了吞口水。

「還是不要拿命來賭，那隨便一顆石頭都可以砸死人⋯⋯」連一向大膽的小廣都說出這句話，我當然沒有異議。只是覺得可惜，因為我們等於放棄了皇冠峰。

「我們還可以爬哪？最高峰嗎？」我問。

這邊的路線難度都偏高，去掉落石區域的路線，最理想就是最高峰 Pik Semionova Tien-Shanskogo 了。若是一路沿著冰河走，走到源頭（也就是最高峰北稜的鞍部）有兩條難度 3A，兩條難度 3B 的路線。其餘不沿著冰河走，沿溝直上稜線的路線都 5A 以上，我們才剛完成一條 3B 路線，還沒有想要越級挑戰 4B，甚至是 5A 的路線。

「如果要去最高峰，現在必須馬上出發，要嗎？」小廣問我。最高峰路程較遠，與現在的方向並不同路，我們必須回頭往那一條向北轉的冰河源頭前進，難度又僅有 3A，小廣怕我嫌遠嫌無聊，詢問我的意見。

「走吧！」看到冰河蜿蜒而上，我承認是有點發懶了。但是想想剩下的天數，扣掉回程其實還有餘，不多爬一點路線實在可惜。

我們沿著冰河而上，冰河的左岸（從上游往下游看，左邊為左岸，右邊為右岸）是最高峰西面稜線的山壁，下方全是落石，我們避免靠近左岸，走向冰河的中間。沒多久坡度陡升，整個冰面變得較垂直，裂隙也因此大辣辣橫豎在四周。

我很興奮，回想在四川雙橋溝冰攀時所學的步伐，這種還稱不上冰壁的陡坡，尚用不著冰斧，

但可以練練我的冰爪前爪。我變換步伐繞過一道道裂隙，享受學以致用的成就感。一定有可以避開這麼多裂隙的路線，但是我們既然走到其中，便不再繞道，試著突破。接著河道轉向，坡度趨緩，開闊的山勢展立在眼前，彷彿躺臥的溫馴異獸。

我從藍灰的冰面走向純白的鬆雪，原本就不高的身形眨眼矮了半截。我的大腿陷入雪中，勉強扭動前進了幾步，然而實在太費力了。我看向小廣，他正望著山壁。我知道他在想什麼，他也不想走深雪坡。冰壁看起來可以直上稜線，冰壁之下只有一條不算太寬的裂隙需要渡過。

「從那個冰壁上去，然後沿著那個岩壁上到山頂怎麼樣？」小廣開口問我。

「看你啊，那裡有路線嗎？」我喜歡這樣不置可否的回答，其實尾巴已經搖得起勁，這路線看起來有趣多了。

「我的資料裡沒有，但是看起來可以上去。」小廣老實回答，後面那句顯然是怕我不敢嘗試才補充的。

「阿拉阿恰是一個攀冰有長久歷史的地方，如果這地方沒有路線，那可能是有什麼原因所以沒有人爬，要小心。」我一向愛玩，但是又膽小，這句話是提醒總是勇往直前的小廣。

「如果不想冒險，我們可以照原計劃走那條3A路線。」小廣還是尊重我的想法。

「開玩笑！我才不想走這個漫長又無聊的深雪坡，那個岩壁看起來好玩多了！」

「不會啊，就試試看啊！萬一真的遇到無法突破的難關，大不了就撤退啊，我只是說我們要小心保守一點。」聽到我的回應，小廣明顯鬆了口氣。他分明很想嘗試，只是不好意思強迫我罷了。

除了可以繞過或是比較淺，一腳能跨過的裂隙之外，每次過裂隙我都戰戰兢兢，胡言亂語，雙斧亂揮，一邊唉唉叫一邊爬過去。雖然有繩隊，但是看到裂隙就是有點恐懼。小廣則是揮斧毫不猶豫，轉眼就爬了上去。

過了裂隙就是純粹的冰面，我的面色馬上恢復平靜，彷彿剛剛沒有發生什麼丟人的事情。

沿著冰面直上，很快就接近稜線，但是稜線上的裸岩比預期更起伏破碎，我建議橫渡至稜線較中間的位置再上，我們 running belay（以繩隊方式，兩人之間保持一定數量的固定點）沿著冰面繞橫渡至另一條冰溝，橫渡距離不長，卻看那頭頂稜線距離拉得遙遠，可見這稜線的坡度相當大。

我們做好確保站，換成先鋒攀登的模式。這條冰岩混合的冰溝，讓我躍躍欲試，主動要求先鋒，沒想到這種地形讓冰爪頻頻脫離鞋底，只好無奈換成小廣先鋒。

上到稜線，得以一覽西側群峰，遠方矮小的山頭，各個都是比玉山更高更破碎陡峭的山峰，在此時看起來，卻像環繞在白雪公主裙邊的小矮人，和藹又可愛。

「要撤退嗎？」小廣突然冒出這句話，和眼前的美景與心境有點違和。「三點了。」小廣說。

「你說呢？」我仍舊不置可否。他這個問題就像警察衝進了氣氛正嗨的舞場。

「海拔還剩三百，如果我們現在撤退，天黑前到山屋應該沒有問題。如果要繼續走，我想我們攻頂後要找個避風的地方過一晚，明天再下山。」小廣說的沒錯，如果我們執意要攻頂，就必須面對海拔四千四八，冰天雪地的黑夜。

「我覺得這條路線絕對超過 3B。」最難只有爬過 3B 路線的我也只能以此來分辨難度。

「絕對超過！搞不好超過4A，有可能是4B。」小廣也只能推論。

「是不是到山頂，我們就可以沿著3A路線，沿著冰河走下去？」原路退回確實比較費力，雖然接下來幾天預報都是好天氣，但露宿還是有點嚇人。

「是可以，所以要繼續走嗎？」小廣難得猶豫了。

「都走到這了，不走好像有點可惜。」我知道他跟我一樣渴望繼續，但是也一樣擔心。

「好，那走吧！加快一點，最好能在天黑前找到避風處。」果然是勇往直前的小廣。

我們的腳印沿著稜線而去，由淺而深，此時繩長是全開的，小廣拖著八十米含水的繩子艱難向前，我拎著一部分繩子試圖減輕他的負擔。我一步步踩進雪裡，感覺自己的速度嚴重變慢，手上的繩子一次又一次被小廣拉扯，我叫他慢一點。小廣也顯得吃力，繩子實在太重了，他停下休息，我一步步走向他。

幸好雪坡不長，接著又是冰壁，我們相互確保又上到另一段冰岩混合稜。渡過最後一點冰雪，剩下似乎都是純粹的岩石，岩石太多太碎，容易卡繩。小廣隨意把繩子纏繞在身上以縮短繩長，通常我會阻止他這麼做，我會花時間把繩子繞圈收成麻花，方便調整使用。

但此時的他顯然沒這個耐性，我也沒精力了。我收了幾圈繩子放在身上，接著便以繩隊的方式攀爬岩石區，岩石破碎一抓一踢都會掉落，我盡可能跟小廣錯開上下位置。此時冰斧顯得累贅，我一手拎著兩支冰斧，一手抓握岩石向上爬。

岩石區不長，我從最後的岩石裂縫中探出頭，看到小廣坐在稍嫌窄的稜線雪坡上對我笑。我們

登頂了嗎？

「到了，就在那裡。」他把我們之間的繩子收起來，讓我走到他身後坐下。

我拿起手機開始拍照，無奈的發現自拍很難拍到美麗的背景，可惜小廣沒有習慣拍照，我只好一直拍他。山頂就在後方不遠的裸岩上，但是我們不急著走上去。重點是，我們完成了這條有挑戰性的路線，而非登頂。

「要上去嗎？」小廣問了一個我覺得很神奇的問題。

「不上去怎麼走3A的路線下山？」上山難就算了，下山我可想輕鬆點。3A路線是這座最高峰的北稜，不上山頭無法接到北稜啊。

「對喔！」看來小廣真的累了，或說是滿足了，他依然沉浸在攀登的快感裡。

「那快點吧，要天黑了。」他起身走向山頂，我拍下這一刻，拍完後趕緊跟上他的腳步。

山頂上我們自嗨的自拍了幾張照片，簡短錄影了一段就趕緊朝著北面撤退，北面留有別人的撤退環，還是用主繩做的呢。可見這裡才是比較多人攀登的路線，或是大家都從這兒撤退。

天色在變，山頂的風無處可躲，偏偏這時候一個可以預知的問題大辣辣擺在眼前：繩子纏繞成一團。我們一邊把羽絨衣和頭燈掏出來穿戴上，一邊不斷拆解繩子。的確，在我們累到沒有心思好好收繩的時候，就該知道我們會付出更多時間來收拾這爛攤子。

一條八十米長的繩子纏成了一坨，抽啊穿啊的，拆繩拆了一個多小時。眼睜睜看著天色越來越暗，我們卻還在風最大的山頂。我的手很痠，好不容易理好繩，小廣怕我冷，叫我先垂降，卻處

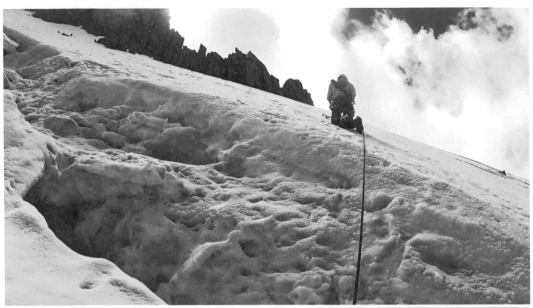

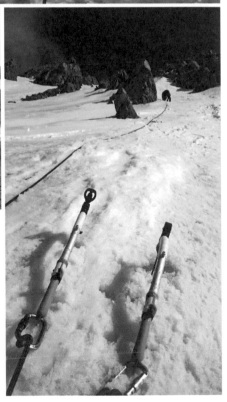

1 沿著冰河總是會有許多裂隙。（攝 詹喬愉）

2 攀登上西稜途中。（攝 詹喬愉）

3 Uchitel 冰河上，連當地協作都不知道這裡有個避難小屋。（攝 詹喬愉）

4 接近山頂，風化破碎的岩石。（攝 詹喬愉）

5 即將登頂 Semionova Tien-Shanskogo。

（攝 詹喬愉）

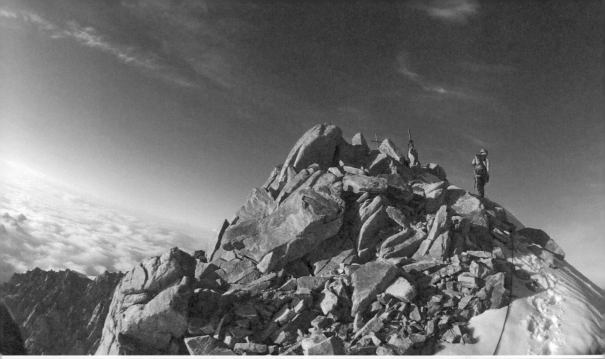

處卡繩，這時我突然想念起繩袋，這麼多岩石還是帶繩垂降比較好控制，但是人已經在現場，說什麼都是多餘，只能在空中邊垂降邊理繩。

接近山頂的地方盡是裸岩，我看到下一個紅色的撤退環在偏東的北稜上，但是我邊拉繩就垂降到正下方，我停在大致與紅色撤退環高度相當的地方，找一處稍微可站立的岩石停下來，天色幾乎全暗了，我不用看時間也知道現在大約九點。小廣跟著下來，我告訴他那個紅色撤退環需要向東邊再橫渡一段，他往那邊看了看，搖頭說不安全，先看這裡能不能躲一晚吧。所謂的不安全，是指沒有確保的情況下，現在這個時候，除非我們重新理繩先鋒攀登過去，但是過去似乎也沒有比較擋風的地方。而我後方橫著一小段岩溝，不深，也不緩，看起來大約一個人的寬度。再往下又是一段落差，小廣想試著在這裡過夜。

保險起見，我還是用了三顆活動岩械，綁上主繩作為確保。理繩時發現繩子被岩石割破，應該是卡繩時造成的，幸好是在近繩尾約五、六米的地方。

我們一前一後坐在岩溝裡，我抱著背包擋風，拿出熱水壺來分著喝。我們只剩下五百毫升熱水，必須留一些些明天用，只能稍微讓體內有熱度進帳。我覺得餓，拿出零食拚命吃，小廣卻沒什麼胃口。他的精神看起來不太好，不知道是太冷了，還是太累了。

我貼了一塊暖暖包在胸口，也給小廣一片。他第一次用這種小東西，感到有點新奇也有點懷疑，在這冷冽的環境，還是姑且一試吧。快十一點，我開始打顫，小廣一邊發抖一邊說，不動真的不行，於是我們起身收繩，準備繼續撤退。

一個在我們身邊的撤退環破壞了我們往3A路線撤退的想法。有撤退環，代表有人從這裡撤退，代表這裡也能下。前者是肯定，但是後者其實是存疑的，就像山裡面有路條，代表有人來過，但不一定代表這條路能出去。

我們決定用這個撤退環下降，這樣就不用再相互確保橫渡到紅色撤退環那條稜線上。我叫小廣先下，因為他已經冷到有點神志不清，直說要直接下攀。此處是冰岩混合地形，岩石又不穩固，夜間看不清楚，他的精神狀況也不是很好，我堅持要他垂降。

垂降安全多了，但是收繩時問題又來了。我們垂降這一段繩距，一開始都是岩石，而後會到約三十度陡峭的冰面，經過岩石區後我的冰爪又掉了。先不管冰爪，我把自己確保在岩石上，試圖收繩，繩子卻卡住了。小廣只好再向上爬一次去查看。我找了個岩縫躲風，並且用岩械確保，才能空出雙手穿冰爪。

我們一個繩距是四十米，小廣爬上去解繩子再垂降下來也花了不少時間，我在岩縫裡發抖等他。好不容易看到小廣下來，他把繩子一抽，一開始抽動了，不料沒抽幾下，又卡住了。

上面那一段岩石地形太多阻礙，繩子或許又被什麼石頭縫夾住。當繩子是雙繩，可以拉，可以確保。只有單繩的時候，縱使它卡住了抽不動，都不能當作確保，或是可以放心施力的輔助。

「我直接割繩喔！」小廣說。我躲在岩縫裡，只看到小廣部分的身影，看不見繩子的狀況。

「繩長剩多少？這樣夠嗎？」我問。

「大約有一半，夠了！」小廣回答。

「那麼，繩子是你的，你說割就割吧。」這條路線已經是我們共同認定的最後一條路線了，我們只需要考慮撤退，不需要考慮攀登其他路線。

我們用剩下的繩子繼續撤退，岩石已經越來越少，接下來就是純冰面了，但是剩餘的繩子似乎不到原先的一半，先前被割破的那一段也在我們手中。每一個繩距都變得非常短，我們盡可能快速做固定點，到純冰面時，小廣直接拋棄兩個短冰螺栓，以免跪在冰上打撤退的冰洞。

冰面趨緩，我們改成繩隊下攀，身體動起來就比較不覺得那麼冷。我們一心想下到冰河，雖然我們也不打算在夜裡走過這麼多的冰河裂隙，但是至少下到冰河面上比較平緩，地勢也低，比較沒有風。殊不知隨著離冰河越來越近，眼前是一整道沒有雜色的黑，像是深不見底的黑淵。

「不要再下了，下面是很大的落差，我們往右邊吧。」小廣下攀時一直在我的下方，他阻止我繼續向下。

冰壁的正下方是一條又深又大的冰河裂隙，我們與冰河的高度落差還有好幾米以上，就被這裂隙狠狠地隔離開。我們向西邊橫渡，卻發現裂隙延伸極遠，似乎沒有盡頭。

連續三十三小時攀登

這面冰壁隨著下方的黑淵一起延伸入黑夜，兩個藍色小人兒，一上一下的釘在冰面上，看起來一定很渺小。

往西看似不通。我們向東邊橫渡，企圖橫渡到北稜的鞍部，回到原本預計的3A路線。小廣揮著冰斧，冰爪一步步踢。我手握冰斧中段，用肩膀的力量押入不太硬的冰，省了揮斧的力量，橫渡得越來越順暢。冰面雖然寬廣，但內傾的角度讓我們不至於太累。突然小廣掏出冰螺栓，在冰面上鑽了起來。我以為他想要休息。「我要垂降下去看。」原來不服氣的小廣想看清裂隙的面貌。

「妳不要下來，這邊冰都空的，我去看看就好。」小廣試著鑽了幾次，向上攀爬了一點才打了個稍微滿意的螺栓。

垂降除非解除繩隊重新理繩。

小廣遲疑了一下，顯然沒想到這個問題。

「垂降？」我向下爬靠近小廣，再打了個冰螺栓在冰壁上，我們兩個現在是繩隊的型態，他要理繩花時間不說，要轉上攀也困難。「我幫你確保下放，這樣比較快。」不等小廣回答，我拿起繩子扣入確保器。如果他自己垂降，我聽小廣的指示慢慢將他下放那片黑暗，抱著一絲期待。最後只見他冰斧一揮，重新爬了回來。

「落差真的太大了，這裂隙太大了！不可能下的去。」小廣搖著頭說。我有一點失望，但是也不意外，只好繼續橫渡。我敢說，這一次攀登，我練得最純熟的技巧，就是冰面橫渡了。

當我們橫渡到冰壁最東，只見另一條裂隙，無情地切開了我們與鞍部之間。兩大裂隙無止盡的延伸至遠方的虛無，彷彿融成一條巨蟒將我們纏繞。

「對不起我錯了！」

「蛤？」

小廣突然道歉，他顯得很懊惱。我不知道他為什麼要道歉，或許他覺得從用那個詭異的撤退環下降，到這個冰面的橫渡，都是他的決定。但我認為我們是一組繩隊，所以是「我們」共同的決定。

我並不急，總會有出路，而且我們的主要目的是「動」，以熬過這個夜晚。

「快天亮了！」我看了看時間，已經快四點了。

「快天亮了？」小廣有點吃驚。

一個橫渡就花了幾乎一夜的時間，光是向東移，就橫渡了三小時之久。

「天快亮了，我們要不要等天亮看清楚再走？」我用冰螺栓確保自己，用冰斧在冰上挖了一個屁股洞叫小廣過來休息。我轉身看這片星空。

「你看，北斗七星！」我會認的星座沒幾個，但是一轉頭，就看見大大的勺子在對面的山頂上。

「是啊，那邊就是北邊。吉爾吉斯人真幸福，只要開車四十分鐘就可以練冰攀了。」沒坐多久，小廣就忍不住起身。他穿太少，雖然這裡的風已經不像峰頂那樣冷冽，他依舊停下沒多久就受不了。

我們再度往西邊橫渡，直到天亮。

當視野全開，我們馬上知道如何破解困境。再度由冰壁最東到最西，我們向上攀了一小段，越過一條滿是雪、較小的裂隙，遠方可以看見下面那條巨蟒的尾巴，縮得越來越細。

冰面變得垂直，我們 running belay 持續橫渡，而後接上了向西延伸的稜線。稜線上凌亂的腳印是我們昨天熱血的痕跡。

「結果還是回到了這裡。」我嘲笑自己，說好的3A呢？竟然把撤退搞得比上攀還複雜。

「是啊，休息一下吧。」小廣說完就倒在一旁的碎石上，我走到他身邊坐下。

八點多的太陽，對我來說還不夠溫暖，但足以讓小廣睡個好覺。我縮在一旁休息，等他醒來。

消失的繩結

大約九點，我們開始在冰上打洞撤退。因為繩子長度所剩不多，中間又有破損，我們垂降必須過繩結之外，不到二十米的距離就得打一個撤退點。

依然是小廣負責打冰洞，我負責收繩。繩子短了那麼多，重量減輕不少，收繩變得很快速。現在很溫暖，每每收完繩，我就在冰壁上打盹，留小廣一個人製作撤退點。

依稀記得某一個繩距，小廣忍不住問我要不要幫忙打冰洞，他真的累了，我抬起頭迷濛的看他一眼，心裡想回答他「當然好啊，你辛苦了！」但還來不及說出口，一歪頭又睡著了，留下無言的小廣。據小廣說，他也跟著睡了，兩個人吊在冰面上打瞌睡的畫面一定很可笑。

終於睡足了，又下了一個繩距，才由我打冰洞，小廣在一邊打盹。雖然負責打冰洞，但是理繩還是我的習慣，依然是由我將繩子穿過撤退環打結，然後理繩。被割繩的繩尾越來越散，像馬尾一般。我跟小廣說，一條八十米的主繩，還是防凍繩，竟然可以被我們搞成這樣。小廣搖頭嘆氣，說下次還是用半繩或對繩比較實在。這就是經驗啊。

「快到了耶，搞不好這次就可以到底！」我高興地說。冰壁終點就在下方一條不算寬的裂隙。

「我看很難，繩子實在太短了。」小廣是對的，以這條破爛繩子的長度，至少還要兩次垂降。

我照常把繩子穿過撤退環，打上八字結後雙繩理繩，習慣打八字結是因為結型比單結大，本身穩固，又比單結容易拆。理完繩裝上確保器，開始下降。已經垂降這麼多繩距了，像是例行公事，我往後摸到一個繩結，過完繩結後，再度垂降，向後摸下一個繩結。

繩結呢？我一手抓空，看著空空的繩尾不敢置信！來不及了……濕手套與濕繩子的煞車需要一點緩衝，我握住長短不一的一條繩尾，必須趕緊放手。一條繩尾無法阻止下墜，我卻會把繩子抽掉讓小廣失去主繩。

我向後翻轉撞擊冰面又彈起來，伸出手卻無法讓手上的冰斧砍入冰中。左邊骨盆一陣劇痛，接著頭下腳上飛過裂隙，在空中的瞬間，我竟然想著「幸好沒掉進裂隙」，裂隙實在令我恐懼。

冰壁落下的雪與落冰在下方堆積了極深的雪堆，我狠狠砸入雪中，以驚人速度繼續向下滑落。

不知道為什麼，我突然慢了下來，隨即停住。我躺在深雪溝裡，用力喘氣。我聽見小廣著急的呼喚，但是我喘到無法回應。

氣漸漸平息，我感覺左邊骨盆十分疼痛，左腳也不能動。我很擔心骨盆腔出血，但是回想撞擊冰面的是腳，我鬆了一口氣，心想應該是大腿骨脫臼了，「至少不是開放性的。」我安慰自己。

但是疼痛卻無法被安慰，我忍不住發出呻吟。

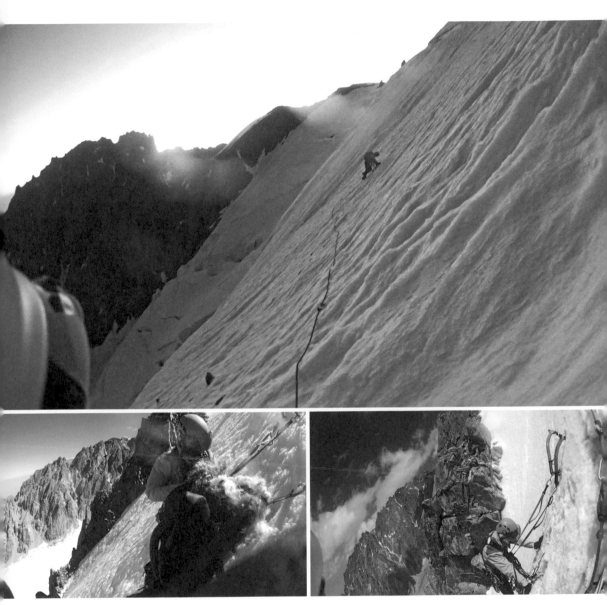

1　一直以這個姿勢在冰壁上攀到天亮。（攝　詹喬愉）

2　終於找到裂隙縮小的位置，準備垂降。（攝　詹喬愉）

3　破損嚴重的繩子。（攝　詹喬愉）

「可不可以叫直升機……」我想大喊，卻喊不出來。我倒在雪上，眼角餘光看到小廣已經下了剛剛的繩距，正在打下一個冰洞。我想告訴他，「不要急，要小心，我沒事。」但依然發不出聲音。

後方突然一陣雜亂的聲音，我看到一個身影從身邊滑過，直直往下衝，越變越小，最後停在下方較緩的冰河面上。

「你過頭了。」我在心裡無聲的說。沒想到他意外滑落，連眼鏡都掉了。他坐在冰上左看右看，急忙翻身拿起冰斧，爬上來找我。

「妳有沒有怎麼樣？」小廣很緊張。

「左腳不能動……很痛……」

「可惡！×××！怎麼會這樣！」小廣踹了旁邊的雪一腳，髒話脫口而出。我知道他不是在罵我，但還是覺得很抱歉，明明我們就快要平安抵達，可以回到山屋去吃兩天份的牛肉罐頭。

他指著我身旁的一點點血跡，問我還有哪裡出血，我搖搖頭說沒有，我找不出身上還有哪裡有外傷。他問我會不會冷，我點頭。小廣馬上把羽絨衣和 GORE-TEX 外套脫下來套在我身上，僅剩下一件輕薄的排汗衣。小廣忍不住開始顫抖。

「妳一定要撐到我回來。我會盡快，一定要撐到我回來！」小廣非常認真的看著我說，而這時的我也只能點頭。

小廣幾乎把所有東西都留給了我。他沒有眼鏡，沒有保暖衣物，沒有食物，沒有頭燈，只有兩手握著的冰斧，兩腳踩著的冰爪，還有那頂飛出來砸到我的岩盔而已。

「你要小心。」儘管我很擔心，也只能說出這四個字。我萬分不情願獨自留在冰河，可是他去求援是我唯一的希望。

我躺在雪地上，拉上所有衣服的拉鍊，戴上所有的帽子，掏出一個暖暖包貼在腹部，最後拿出蒜香豆干。我躺在背包上，望著天空，大口吃豆干。有那麼一刻，我忽略了疼痛，感覺十分愜意。

不過這愜意的表象維持不了多久，我很快感到口渴，再也無法將食物塞進嘴巴。我將剩下的豆乾塞進外套口袋，吞吞口水，試圖讓嘴巴感覺到一點緩解。我不敢吃雪，這些鬆雪會耗掉大量的熱量，只換來不成比例的水份。我不知道經在一早就分光了，一個人也才喝一口。最後一滴水已自己會被困在這裡多久，必須保留體溫，以備熬過酷寒的夜。

我的腳下是鬆雪，不算是好位置。幸好我穩穩坐在突起的石頭上，有背包隔開地面。時間過得好慢，我開始胡思亂想。突然後方傳來聲響，我回過頭，竟有數顆落石飛奔而來！我在心裡驚叫，趕緊將頭盡量縮在背包後方。我現在沒有岩盔，隨便一顆拳頭大的落石都可能要了我的命。

逃脫

落石從我旁邊飛過，在雪地上拉出長長的刻痕，接著塊塊落冰往我身上猛砸。我發現所在位置是落冰落石必經之道，因此才會形成這麼深的雪溝，我也才會從這裡滑落。

「我不能在這裡，一定要離開！」

「妳要怎麼離開？」

我腦中總是出現另一個聲音跟我講話，從我在冰壁上打盹時就開始了。他要我「去理繩」「把鉤環鎖好」，那是另一個理性的我，在提醒總是迷糊又任性的自己。

「我可以滑下去」

「妳明明就在害怕，看看妳的腳！」

「我應該可以克服⋯⋯」

「不，看看妳的腳底！」

我右腳蹬了蹬，無法踩住任何施力點。我低頭看鞋底，右腳的冰爪掉了，但左腳的還在。「平常不是很會掉嗎？怎麼這時候又不掉了！？」我有點火大。因為這隻冰爪，我不能放任自己滑下去，因為我無法控制左腳，冰爪勢必會卡到較硬的雪面、岩石或冰，讓我翻轉彈飛，可能會造成更嚴重的傷勢，甚至開放性骨折。

落冰不給我思考的機會，像瀑布一樣沖刷下來，一波未停，下一波又至，衝擊的力量將我往前推，我的屁股只剩下一小部分還在石頭上。我取下掛在右腰的冰斧，壓在雪堆裡握著，想著萬一被沖下去，好歹還可以用冰斧控制，我不能放任自己滑落。

我沿著牛尾巴（自我確保的繩索）試圖摸出另一隻冰斧，卻發現我的牛尾巴是受力的？我如果不是屁股坐在一塊凸起的石頭上，我的座帶便會完全受力，而另一端是深埋在雪裡的冰斧。是因為它我才會停在這個陡坡上。

我竟然沒有注意到停在如此陡的雪坡上有多麼不合理。「如果被沖下石頭，我就死定了。」我全身的重量會在座帶上，牛尾巴在左側，首當其衝是我的左腿不說，一個人受力在座帶上，左腳不能動，右腳踩不住雪，僅剩下一隻冰斧能倚靠，是能撐多久？縱使不是垂直，也不可能撐過一夜，更何況還有不斷落下的碎冰和岩石。

我拚命扭轉上半身向後，試圖挖出冰斧，落冰像是玩弄我般，才剛摸到斧柄，就又沖刷而下，屢試不爽。冰斧埋得太深，即使兩腿完好我都不見得拔得出來。我退而求其次，決定解開扣著冰斧的鉤環，但整個鉤環凍在雪裡，況且還承重我的部分體重，根本不可能拆除。我挖到兩隻手套全濕，依然沒有辦法。

我告訴自己一定要割繩，不能再白費力氣了，時間一點一滴過去，我的下半身已經被落冰打的全濕，連肚子也濕了一圈，只剩下胸口和頭是乾的，這樣下去，我不被落石砸死也會凍死。我一定要在天黑前離開這裡。

我在雪地上尋找黃色小刀的身影，小廣離開前把刀插在我身邊，現在卻不見蹤影。

「刀被落冰沖走了。」我突然明白過來。

「乾！乾！乾！」我瘋狂想罵髒話，但是為了保留口水沒有罵出口。我罵自己，為什麼那麼不合理的停在這個陡坡上？為什麼沒有發現自己不合理的停在這個陡坡上？為什麼不一開始就割繩？

果斷？為什麼不一開始就割繩？雖然無助，但是要我在這裡掛著等死，那勇氣肯定比用盡任何方法苟延殘喘更大。我審視身上的裝備，尋找割斷繩子的方式。用來當牛尾巴的繩子是九毫米的動力繩，要割斷其實沒那麼容

易。我摸著繩子，突然想到繩結。

在我身上這一端的繩結是雙八字結，受力過後就不好拆，更何況是正在受力的情況。但是繩子另一頭，為了調整牛尾巴長短，用的是布雷克結（樹攀結，同繩徑大小適用的摩擦結，同等於普魯士結的概念）。布雷克結不但可以伸縮，本身結型也只是纏繞而已，比雙八字結有機會多了。

我用左手拚命把身後的冰撥出一點空間，再度拿起右手的冰斧，用它代替掉了冰爪的右腳，插進雪裡向上推，把自己盡可能向上移動一些。然後左手往後伸，把牛尾巴延長，讓繩子鬆懈一點，接著慢慢把冰凍的繩結解開。解開之後的繩子，仍冰封在雪裡，沒有想像中那麼容易抽動。

背包是連結在座帶上的，會隨著我往下滑，我的右手緊緊握著冰斧壓在雪中制動，左手用力扯掉繩子。並沒有如想像中瞬間開始滑落，我鬆了一口氣。抓起膝蓋位置的雨褲，把左腳往前放一點，左手手肘整個插進左邊雪溝壁中，挪動屁股讓自己離開突起岩石往下滑。

跟我想的一樣，右腳止不住，但是左腳輕輕碰到雪就止住了，左腳膝蓋會漸漸彎起。右邊冰斧和左手手肘同時制動，再把左腳拉起往下放，如此循環，每一次僅滑動二十到三十公分距離。我以極緩慢的速度往下挪動。

天色漸暗，我知道勢必在此過夜，我加快速度往下，高度漸漸降低，雪溝也漸寬，我的手肘快要頂不到雪，無法制動左側。

兩手握緊僅剩的冰斧，翻身向右，把左腳疊在右腳上，用右腳把左腳冰爪抬離開雪面，冰斧一抽起，下滑速度漸快。我怕速度感，馬上用冰斧制動，花了段煞車距離，我雙手緊握，大小臂

非常標準的夾著，這是我最後一隻冰斧，是我在冰雪地最後的倚仗，我不敢再用牛尾巴連結在身上，但也怕一個鬆手就失去它。

等待救援

這種方法下滑相當快速，滑了兩次就降到相對平緩的冰河面上。天即將全黑，我挪到附近沒什麼落石的地方，戴上頭燈，將背包斜靠著擋風，掏出隨身的蠟燭，卻怎麼都無法點燃。

我放棄蠟燭，從背包掏出最後一個暖暖包，原本想放在濕透發抖的雙腿，想一想，還是塞到頸子旁。我盡量用背包幫腳擋風，兩腿還是一直打顫，肌肉每抽動一下，左髖骨就痛的讓我想要大叫。

「能不能只抖右腳就好？左腳不要抖？抖右腳也會有熱量，左腳就不要抖啊。」每抖一下都讓我有種撕裂的感覺。

「不可能，顫抖是身體機制，妳無法控制。」他又出來灌我冷水。

「好嘛，要抖就給你抖嘛！」我對著自己的腳生氣。

無法阻止自己發抖，又渴，身邊許多零食卻一口也吃不下。「撐的過去嗎？」我問自己。

「不然妳要怎樣？」他真的很討厭，每次都這樣冷冷的說話。

「不然妳想想能怎樣嘛，現在馬上昏倒，可能就失溫死掉，不用痛了。再不然妳現在隨便找一個冰河裂隙跳啊！」

「跳冰河裂隙？太可怕了，我做不出來。要我去死比要我活下去更可怕，還是在這裡痛好了。」

「所以妳要撐什麼？」換他問。

我啞口無語。突然明白我根本無法選擇放棄，除非死。

「手動一動。」又是這樣冷冰冰的命令口氣。可是我會照做。

我趕緊運動手指。手套全濕了，但沒有別雙可換，只好繼續戴，盡量多動。

「腳趾還能動嗎？」

右腳的腳趾在鞋子裡動得很起勁，左腳的腳趾卻不太理我。我用力捏捏左腳小腿，加強血液循環，終於讓左腳腳趾動了一點。

「不可以偷懶啊！」

我不停捏握手指，運動腳趾，但是一隻腳越動越活躍，一隻腳卻漸漸沉寂。

「為什麼不叫妳的腳趾動？」

「我有啊！他有答應我會動！」

「可是他就是沒有動啊。」

我使盡力氣都無法讓腳趾動，是冷到不能動嗎？在這裡不動可能會凍傷，導致截肢。

「被壓迫了，不是冷，右腳穿一樣的鞋子就好好的，妳要幫助左腳循環。」他說。「不要浪費口水。」我使盡力氣按壓小腿，感覺腳掌的血液突然通暢，但是腳趾仍然沒動。我更用力按，但腳趾始終沒有復活。

我又彎下腰去捏小腿，一陣劇痛讓我倒抽一口氣。

「妳還是得按，能救多少是多少。」

「讓我休息一下吧。很痛。」

喉嚨好乾。疼痛無時無刻在喚醒我，我必須保持清醒，記得動動手，捏捏腳。按壓小腿會讓乾的髖骨劇痛，但是不按，腳尖會漸漸失去知覺。

痛，渴，疲勞，和「失去」拔河，或許還有恐懼（疼痛似乎淹過了恐懼），原來山難者的每一分每一秒等待都是如此痛苦。我回想在台灣的搜救行動，事前準備、集合、溝通和資訊收集等等，我們積極，但從沒有這種追逐分秒的迫切。即使我們認為自己能設身處地，但其實很難真正感受待援者當下的煎熬。

我想到奇萊山那三位獲救的山友，一到山屋就向我們跪下的那種感覺。我現在好想跟他們說，不好意思來晚了，應該還可以更快的。

「這個痛還要熬多久？」我覺得自己快崩潰了。

「有本事妳崩潰啊！」我真討厭他。

我痛到快發瘋。我在這黑暗孤獨之下看著彷彿靜止的時間，我以為自己會崩潰，但是我沒有。

我想像是否讓自己發瘋就可以不用再感受到痛苦，失去理智就不會知道失去腳的悲哀，可是我始終留有一半動搖不了的清醒。我突然覺得自殺的人好勇敢，我連放棄的勇氣都沒有，我一半的腦袋渴望放棄這些折磨，但是另一半的腦袋卻冷靜看待這一切，就像看著無理取鬧的小孩，不需要哄，只要等他自己鬧完。

我撇見遠方的冰河谷上有一盞燈亮著，那是山屋的燈光嗎？如果是的話，或許小廣已經通知了所有人。歐都納公司會聯繫我媽媽吧，其實我不是很想讓她知道，因為她總是比我容易慌張，我知道自己一定能撐到明天，但是我媽不知道。

也有可能，小廣沒能抵達山屋，沒有聯繫到所有人。路程上的冰河裂隙是如此多又大，他掉了眼鏡，沒有保暖裝備，而且勇於嘗試飛越裂隙。他會不會失足了，在哪一個沒人知道的裂隙裡？還是摔傷了？那就不會有人知道我們發生了什麼事，也不會有人來救我們了。

「相信小廣！」他堅定地抹去我的的擔憂。因為他知道「相信」可以帶來希望，這時候的我不能失去活下去的信念。我必須相信，才有明天。

我抬頭找尋北斗七星，我知道當它爬上山頂，天就快亮了。我吸口氣，忍著痛彎腰，繼續按摩我的腳，麻的感覺已經來到腳板中間，我無法阻止它就這樣一寸寸失去感覺，脫離大腦的指揮。

「如果失去這隻腳，我大概就不能爬山了。」

「妳還是可以畫畫，可以彈琴，妳有很多興趣。但我覺得妳不會放棄爬山。」

「是啊，小五教練（劉崑耀）能夠一隻腳爬山，我也可以。」

「前提是不能截肢。」

「如果我掰咖，就跟教練一樣，剛好也是左腳，這樣就是名符其實的師徒啊。」

「是沒錯，但是就不能冰攀或攀岩了。而且，截肢的話，穿裙子很難看。」

「對耶。但是這隻腳還有沒有機會，就只能隨緣了。」

「在隨緣之前，妳自己要努力啊。再去把腳按一按，不要偷懶。」

我又吸了口氣，忍著痛，更賣力按摩小腿。不知道過了多久，我瞥見西邊河谷裡那盞燈光似乎開始朝我移動，而且不只一盞。

有人上來找我了！只是他們要走到我這邊，至少還要兩三個小時。有人來找我的，代表小廣安全抵達山屋。我懸著的心放下了，獲救只是時間而已。

「不知道小廣有沒有在裡面？」我有那麼一點期待，他離開時說會回來找我的。但是我很快拋開這個念頭。

他已經兩天沒睡，我不能自私的期望他沒有休息跑上來找我。不過，只要他安全就好了。或許小廣正在山屋休息呢。我後來才知道，小廣真的在這群人之中，他兩天兩夜沒有睡，仍向露營的山友借了裝備上來找我。

這是令人驚喜的插曲。我知道這種地形和距離，不可能用人力救援我下山。但是他們會帶來熱水，這樣就能讓我好過許多。

他們離我幾百米之外，我看見數個頭燈閃爍，在頭燈電池快耗盡，燈光昏暗。我掏出另一顆頭燈朝他們照過去，希望他們能看到我，盡快抵達身邊。我壓抑不了內心的狂喜，時間也不再凝滯。距離我幾百米之外，我看見數個頭燈閃爍，在一條裂隙旁徘徊。然後，他們回頭了。天色漸亮，我看著人影離我而去。我沒有大叫，沒有呼喚，即使我好想要他們到我身邊，給我一些支持和陪伴，還有水。

身為山域搜救人員，我可以理解他們離開的原因，也知道他們在討論什麼。他們離開，是因為

知道我還活著。他們離開，代表直升機會出動。他們離開，是因為知道不可能用人力帶我下山，所以沒有繼續冒險往前的必要。

但是他們不能理解的，是待救者的需要，就算無法人力運送下山，我依然需要他們。給我一點水可以減輕痛苦，給我一點陪伴，時間能過得更快。如果坐在這裡的不是我，不是一個能理解搜救員的搜救員。他們的轉身離開，會讓待救者失去希望和心理支撐，他們並不理解，就像我以前也沒有真正體會過一樣。

我依然感謝他們的出動，他們的燈光讓我度過難熬的夜，讓我知道小廣安好，給了我希望。

我繼續望著天空，期盼看到直升機，那裡只有一片藍天，隨著時間濃郁的藍。我很專注，安安靜靜的，等待。我告訴自己不要抱太大的希望，以保護自己不至於太失望。我不瞭解吉爾吉斯的救援運作，但是我用台灣的經驗去想像，知道別太期待救援人員會跟待救者，以及待救者的家屬一樣心急。幾點集合，幾點出發，整頓裝備，安排事宜，全都在默許時間流逝。能出發還算好的，任何天氣、人員不足或價錢問題，都有可能因此再拖延一天。

地面救援人員已經離開三個多小時了，我終於聽見螺旋槳的聲音。當它飛入我所在的河谷，我張開雙手拚命揮。我其實不擔心他們看不見我，在這片純白的寬廣冰河上，我身上的顏色很醒目。直升機在溪谷盤旋了一圈，降落在遠方較平緩沒有裂隙的地方，從機上走下了幾個人。

我沒有再繼續揮手，我想不通，為什麼會把人員放在那麼遠的地方？離我更近的地方並不是不能停機。難道他們是有什麼考量嗎？我不認為救難人員會走那麼遠上來救我。果不其然，幾個人

員在裂隙周圍似乎在討論什麼，接著轉身上飛機。然後，直升機就掉頭飛走了。

「我的腳完了……」它飛走那一刻，我為自己的腳感到悲哀。

「可能是少了裝備吧，所以回去拿。」我安慰自己。

但是時間一分一秒過去，一小時，兩小時，三小時，四小時……我的腳已經麻到了小腿，現在不只是腳趾，我連腳踝都失去指揮權了。

五個小時過去，直升機沒有回來，轉眼又到了我昨天墜落等待的時間，我逐漸喪失信心。我渴到了極點，只好摸出昨天掉進口袋的冰，含在嘴巴裡。這些落冰比周圍的雪含水量稍高，我趁太陽還有一絲溫度，趕緊補充些水分。但實在太少了，我的喉嚨甚至感覺不到一滴水。

直升機今天可能不會再來了。我該不該自己爬出去？我能不能再撐一夜？就算撐過去了，明天我還有自救的力氣嗎？

我觀察周圍的冰河裂隙，思索自我救援的可能。風險很大，但是比起等死，我寧可拚。我發現自己就像那些迷路找不到出口亂闖的山難民眾，他們是不是也是因為等不到救援，不願意把生命寄託在飄渺的希望，所以寧可一搏。

獲救

「小廣一定會來找我的，他不會放我在這邊過過第二晚。」

相信他，所以我沒有絕望，沒有冒然行動。如果他來了，就算很痛我也會跟他走，我不會再浪費時間在無謂的等待。

我不再期望直升機，我只祈禱小廣不要以為我在那班飛走的直升機裡。

背後又開始落冰，幸好我已經離開那個困境，落冰到不了這兒，只是碎落的聲音迴盪在耳邊，會讓我有種直升機又來了的錯覺。

嘩啦啦啦⋯⋯嗒嗒嗒嗒⋯⋯嗒嗒嗒嗒⋯⋯落冰的聲音越來越大，我抬起頭望著天空。這是直升機的聲音！不會錯！同一台直升機從溪谷口飛入，這一次沒有盤旋，直接降落在離我最近的大裂隙後方。救難人員一一跳下，和上次不一樣的是，他們這次帶了許多裝備。人員下機後，直升機馬上飛離。

「這次是真的了。」我放鬆下來。看他們快速朝我前進。

他們看到我嚇一跳，或許沒有想到在這裡困一個晚上的是這麼嬌小的女孩子。他們大部分不會講英文，只有一兩個人聽得懂英文，我比手畫腳告訴他們腳傷的情況。他們非常瞭解我需要什麼，一位救難人員馬上掏出水袋吸管給我，英文最好的那位不斷跟我講話，安撫我的情緒，其中一個撿起我的頭盔戴在他的頭上，我跟他說謝謝。

他們把我綁在救援雪橇上，把我的的腳伸直讓我痛叫出聲。今年初我才在四川雙橋溝學過冰雪地的救援，沒想到現在竟然是用在自己身上。想到那時候同學們還嬉鬧著把「傷患」拖來拖去，滾來滾去，根本不知道冰上一丁點疙瘩都會讓傷患痛的要命。我拚命忍耐，但過不了多久，我還

是喊出了「TAKE！」，實在太痛了，我幾乎要哭出來。同樣是技術攀登者，他們聽得懂，於是停下調整我的姿勢角度。有人檢查我的脈搏，幫我打了一針，我猜是類固醇。擔心我脫水，所以試著打點滴，但沒成功。

又再拖行了一段，然後等待直升機。我好累，沉沉睡去。

直升機接了我們之後，飛到下面的山屋去接小廣。他上機後拍了拍我的肩膀，「還好嗎？」我點點頭，「痛。」我們就再也沒有對話。我想過去這二十六個小時，他一定也發生很多事情，也有很多感觸。既然我回來了，就有很多機會可以慢慢講。

直升機降落在機場，我被轉送到醫院。接下來，就是漫長的回家復健之路。

送醫

下機後陽光灑在身上，非常溫暖，我的心情好轉許多。我迅速被移上老舊的黃色救護車，「這真的是救護車嗎？」我疑惑地看著空盪盪的車內，除了一個可以上擔架的空間，一個讓醫護人員隨侍的位置，和車頂閃亮的紅燈以外，連口罩或手套都沒有，完全顛覆我對救護車的認知。

小廣下飛機後忙著填寫我的資料，整理我身上的裝備，根本沒有交談的機會。後來山協另有安排，他沒有一起上救護車，而是由吉爾吉斯山協的經理Tina跟著我。她熱心且精通英文，是我與當地醫護的溝通橋樑，有她的陪伴我也安心許多。

墜落後一個人在冰河等待，接近凌晨的時候看見頭燈光線。（繪 詹喬愉）

她說大家都以為我回不來了，看到我活著，她很高興。她問我在山上一個人害怕嗎？我告訴她，我痛到根本忘記要害怕。

醫護在我腿上打了一針，我想是止痛藥，藥效顯然還要一陣子才發作。

快散架的小黃車已經開上大馬路，一路顛簸朝醫院疾馳。我緊抓著車窗溝槽，企圖減少飛離擔架的次數。

車子抵達醫院，藥效漸漸發作。

我被推進急診室的某個房間，一群護士進來把我脫個精光，同時露出嫌惡的表情。我知道我很臭，也想自己動手，那一刻我體會到，人生最大悲哀之一是無法依己之力而為。她們幫我擦完澡，蓋上一條輕薄被單，把我推進診間。每一次醫生進來，就直接將

攀向沒有頂點的山：三條魚的追尋　124

被單掀開討論，一群人像論斤賣價那樣指點著赤裸裸躺在擔架上的我，有時離開還忘記將被單蓋上，而坐不起身的我卻連拉上被單的能耐都沒有，我感覺自己不像有尊嚴的人類，而像一堆豬肉，心裡有點委屈。直到發現其他病患也是如此，且處之泰然，我才釋懷些。

照過片子和檢查之後，我被推到一個病床已滿的房間，放置在較不會影響醫護人員活動的位置，吊上點滴，護士幫我包尿布。終於有多一丁點的遮蓋，雖然在這個年紀被包上尿布是一件挺不自在的事情，但比起全裸讓我覺得好多了。

旁邊病床的人不斷大聲呻吟，護士們似乎習以為常，各自忙碌。有一位護士用手勢告訴我，那位病人精神有些問題。我再度睡去。中途護士來檢查我的尿布，可能之前脫水嚴重，雖然一直吊點滴，還沒有多餘的水分排出。Tina買了餅乾和飲料，我獲准喝一點飲料，但餅乾要等脫臼矯正回去才能吃。經由她翻譯，我瞭解我的腳是以何種角度脫臼，接下來我將會被全身麻醉，用徒手方式復位。聽到全身麻醉我鬆了一口氣，這樣就不怕痛，也不會緊張了。我告訴自己，睡一覺後一切都會好的。於是，我放任自己昏睡下去。

失去控制的左腳

護士用我聽不懂的語言喚醒我。太陽很亮，被打了好幾針不知名的藥物，我又被推出病房。看著醫院的天花板，好奇日光燈上為何吊了小燈泡。這棟大樓的病房沒有空調，急診病患很多，每

個看起來都急需幫助，神奇的是老人極少。我就這麼一路胡思亂想，懷念起台灣的醫院。

Tina帶來午餐，還貼心地買了件上衣給我，讓我很感動。她催促我吃點餅乾，但我的喉嚨仍有灼燒感，連喝果汁都有點痛，實在吞不下餅乾這種乾糧。這時候我只想喝礦泉水。為了不辜負她的好意，我勉強吃下大半盒她帶來的午餐，以及一片餅乾。

我其實不餓，只有很想喝水。在台灣時我非常熱愛飲料，可以一整天喝飲料而不喝水，現在不同了，我只想喝水，完全不想要無法緩解口乾的飲料。被救援下山已經第二天，注射了大量的點滴，灌了那麼多水和飲料，我卻沒有一點尿意。冰雪地散失水分的速度遠大於一般環境，這不再是講義上的一段文字，我親身經歷了。

Tina離開去上班。小廣扛著大包小包的東西出現，包括讓我打發時間的手機和行動電源，又匆匆離開。他得去處理我們遺留在冰河的裝備，出發前他幫我解決了剩下的飯和餅乾，這樣至少Tina再來的時候，才不會太擔心我沒吃。我很難拒絕她盯著我吃東西的眼神，可是也很難做到。

病房的門總是開著，或許是為了方便觀察，醫護人員不讓我關門，外頭的人來來往往我很不習慣。我發現自己坐不起來，只能勉強用手撐起身子到約七八十度，一旦鬆手，便會倒下。

病床正上方橫著一根鐵竿子，連接病床頭尾，一開始我好奇竿子的用途，很快便發現它的必要。我單憑大約可以拉六下，以女生標準來看算是很有力，現在正好可以利用橫桿拉起自己。只是我很快發現，無論花多少力氣，我只能讓屁股離開床面，沒辦法再往前彎。我平時有拉筋的習

慣，雖稱不上柔軟，但摸到腳趾沒問題。我感覺不到左腳，完全不能動。我當時不知道，這是因為神經受損。

拒絕登機

我滑手機剪輯影片來打發時光，這裡沒有無線網路，也不是台灣人熱門旅遊區，因此沒有什麼漫遊優惠，除了報平安，我不敢隨意上網。病房很小，只有兩張床和一張可以移動的細長桌子。

醫生巡房時，會有一群醫護人員擠進來，用俄羅斯英文討論。我聽不懂，只知道自己獲得更多不知名的針和藥。

七月二十九日下午五點左右，小廣帶著所有行李回到醫院，他打算睡在隔壁的空床上，省下今晚的民宿費用。我很開心，雖然他的話不多，多半在睡覺和滑手機。但是有人陪伴還是好多了。

Tina下班後也來了，帶了她媽媽做的食物，包括餅乾，幸好這次沒有逼我吃完。我好期待

突然有尿意，雖然有包成人尿布，但不到最後關頭，我不想用。她指指新尿布，表示上完可以請她幫我換，她看我似乎在猶豫，用手比劃問我要不要用尿壺。我拒絕了，我不想有人盯著我上廁所。我請護士幫我拿片新尿布，並請她關上門。我趕緊解放，生疏又緊張的單手換尿布。沒想到第一次的換尿布經驗竟然是發生在自己身上。

突然有尿意，雖然有包成人尿布，但不到最後關頭，我不想用。她指指新尿布，表示上完可以請她幫我換，她看我似乎在猶豫，用手比劃問我要不要用尿壺。我拒絕了，我不想有人盯著我上廁所。我請護士幫我拿片新尿布，並請她關上門。我趕緊解放，生疏又緊張的單手換尿布。沒想到第一次的換尿布經驗竟然是發生在自己身上。

廊上的護士注意。她指指新尿布，表示上完可以請她幫我換，她看我似乎在猶豫，用手比劃問我要不要用尿壺。我拒絕了，我不想有人盯著我上廁所。我請護士幫我拿片新尿布，並請她關上門。

這似乎不合規定，所以她只輕輕帶上，並沒關緊。好吧，至少沒那麼「門戶洞開」了。我拒絕登機

放，生疏又緊張的單手換尿布。沒想到第一次的換尿布經驗竟然是發生在自己身上。

明天搭機回家。

七月三十日，我的左腳仍舊毫無知覺，但一點都不影響即將返家的興奮感，我躺在救護車上前往機場，一路都在傻笑。直到航空公司人員把我的好心情擊落谷底。

他一臉質疑，看著躺在擔架上無法動彈的我，丟下一句「不能登機」後轉身要走。我們叫住他問理由，他說我不能坐著。我想證明自己能坐起來，但離開醫院的床，少了上方的竿子施力，只能用手臂試圖撐起上半身。對方看我如此吃力，連醫生開的適航證明都不看一眼就拒絕了，留下錯愕且不知所措的我們。我又氣又急，更加擔心我的腳，卻無計可施。多方協調後，我住進另一家私人醫療機構。

要命的神經痛

這次入住環境良好的私人醫院，病房大多了，還有獨立洗手間。打從我看見洗手間，我的小腦袋就不停運轉，想方設法要自己上廁所。醫護人員非常友善，每當我表示想去廁所，他們就會拿尿盆進來，願意隨時協助我解決如廁問題。雖然我婉拒了，但自尊心並不能解決急迫的生理問題。床尾的兩支點滴架給了我靈感。

我想像自己雙手撐著點滴架，輕鬆跳到洗手間，解放忍耐已久的心頭大患。用手臂支撐身體和單腳跳躍，對常登山攀岩的我來說，應該是小菜一碟。

1｜2

1 搭救護車前往機場。我很開心終於可以回家，沒想到下一分鐘就被航空公司拒載，空歡喜一場。（攝 詹喬愉）

2 被轉送到私人醫院，環境好很多。我每天的目標就是想辦法爬進廁所，但一直到離開為止，都無法靠自己完成。（攝 詹喬愉）

然而殘酷的現實是，我根本沒法拿到點滴架！光是讓自己在床上轉個方向，就已經大汗淋漓，痛苦不堪。好不容易抓到點滴架，奮力坐起，才發現光靠右腳，實在很難跳躍向前。我拖著腳，一次大約只能前進五到十公分，就像風雪大霧中登山行進，好似永遠走不到目的地。但也如每一次攀登，我相信只要保持向前移動，遲早會抵達。而洗手間裡那乾淨的馬桶就是我精神上最大的支持。

頑皮小孩的偉大冒險，總是終止在被父母抓包的那一刻。我的房門伊的一聲打開，查房醫護人員眼中露出驚恐之色。我還來不及解釋，就被他們七手八腳拖回病床，我的拐杖兼戰友——點滴

架，被移到房間最遠的角落。不過，他們終於理解我不希望有人伺候上廁所的小小自尊，最後獲賜床邊坐式馬桶一枚，雖然不完美，問題也算是解決了。

在吉爾吉斯又待了一個禮拜。雖然掛念著返家問題，但幸運的我有許多朋友關心，當時遠在國外的王士豪醫師聯繫了好幾個救援專業和國際救援的朋友開群組會議，積極討論如何讓我回國。

無法動彈的我生活變得非常單純。每天最期待的就是聽到小廣的腳步聲，他會帶來我最愛的可樂薯條，幫我左腳換姿勢，拎我去廁所。縱使坐馬桶也是極大挑戰，但我很開心面對這樣的挑戰。

至於最不開心的就是吃飯，吉爾吉斯少有青菜，永遠是我不喜歡的洋蔥、胡蘿蔔和黃瓜，不然就是麥片粥，讓我每天都在幻想台灣路邊攤的燙青菜。

每天的生活就是剪輯攀登影片，或是努力碰觸我的腳，吃薯條喝可樂，煩惱上廁所。只要有一丁點小事件，例如勾到褲子把腳彎起來、故意讓腳垂下床再拉回來、成功上廁所、買到比較好吃的薯條，我都可以笑得很開懷。我突然體會到原來喜悅可以這麼簡單，當渴望變簡單，開心也變得更簡單。我以為我可以一直抱著愉悅的心情面對接下來的復健，但隨著時間一天天過去，我開始感到左腳不對勁，一股疼痛逐漸襲來。

八月三日　終於回台

在吉爾吉斯登山協會努力溝通下，我們簽下切結書，終於得以搭機回台。離開前一天，我痛到

無法入睡，還以為是對於回台太興奮了。

抵達台灣，媽媽難得來機場大廳接我，大難後相見，雖然她很理智的沒有掉下眼淚，但我可以感受到那份欣喜難以言喻。我轉往長庚醫院治療，醫生研判左腿傷處為坐骨神經受損，因為年紀輕，復原機會很大，只是復健時間恐怕很長，且不一定能恢復到原樣。但對我來說，活著回來已是萬幸，接下來就看自己的努力了，因此每天樂觀復健，耐心等待。

可是開心並不能當止痛藥，從毫無知覺的左腿傳來的痛越來越強烈，日復一日讓我無法入眠。

醫生進行冷熱測試，觸碰、戳刺我的左腳，依然是沒有感覺。原來這就是神經痛，又稱截肢痛，大腦不停釋放疼痛訊息試圖連結肢端神經，可以說是一種真實的幻覺，常見於截肢或癱瘓病患，可持續多年，極難緩和。一天吞九顆止痛藥卻毫無效果，我再也無法強顏歡笑。原來神經受損如此折磨，我不敢想像被截肢的病人，有可能必須一輩子承受這種疼痛。我以為熬過冰河那晚上就從此脫離痛苦，沒想到只是開始。

白天探病朋友的陪伴可分散對疼痛的注意，但夜深人靜時劇痛侵蝕著我的心智，整夜無法入眠。這樣過了一個月，我逐漸煩躁不安，甚至想一頭撞昏自己。長期吃止痛藥也讓我胃痛。我看不到結束的希望，忽然明白久病厭世者的心情，原來疼痛不僅牽制身體，也齧咬心靈。

最珍貴的友情

我雖與媽媽同住，但因為她工作時間長，出院後的我總是一個人在家。朋友大多要上班，只能靠自己。我家是近五十年的舊公寓，沒有電梯，幸好樓層不高，我每天用拐杖拖著抬不起來的腿，一步步挪到三四百米外巷口的復健診所。

夏天的艷陽讓我大汗淋漓，感覺走一層樓，比重裝三十公斤爬升還累，才走一個街口就比跑步還喘。過馬路時若有汽機車朝我駛來，我只能瞪著眼睛，試圖用念力警告司機「這裡有人啊」。

因為外食實在不方便，大部分時間我都吃玉米片加鮮奶度日。

幸好許多朋友會利用工作空檔接送我，或是餵食。很多平時怎麼約都沒空的朋友，會傳來短短一則簡訊「我等等要下班了，晚餐吃了沒？我幫妳買過去。」讓我感動不已。我發現幸運的不是活著回來，而是知道世界上有這群關心我的朋友。

我盡量訓練已經能控制的肌肉，隨著時間過去，左腳逐步恢復一點支撐的力量。我丟開礙手又笨重的拐杖，綁著垂足板一擺一擺走路。一開始我只敢在巷子裡騎，隨時準備倒向右側，因為若是往左側，我不僅支撐不住，也會爬不起來。這樣至少可以去附近巷子買晚餐了。

小廣從新疆登山回來後，或許因為我是隊友，他覺得有點責任，因此沒有上山工作的時候，每天都會來接送我復健。我們的情感開始升溫，經過短短一年的交往，決定步入婚姻。

讚嘆腦內啡

雖然神經往好的方向發展，但俗稱的截肢痛仍二十四小時折磨著我。當一天吞了九顆止痛藥還不能止痛，日復一日失眠，連最愛的美食也因為長時間使用止痛藥而胃痛，根本不敢吃，人會活得越來越像行屍走肉。

原本以為這段時間我可以靜下心來重拾寫文章、畫畫、彈琴等興趣，實際上卻受困於精神上的折磨。我請朋友帶我去攀岩，這是我所想到少一隻腳還能從事的運動。由於無法控制落下時的角度和方向，腳也無力支撐，我暫時不敢抱石，只能選擇上攀路線。除了無法挑戰難度和平衡路線之外，只要有抓得住的路線我都能攀登。

原本是想轉移注意力，好讓自己感覺不那麼痛。但當我攀登一段時間，渾身都熱起來的時候，我突然發現真的不疼了。原以為是錯覺，靜下心來坐在地板上，閉起眼睛努力感受，還是感覺不到疼痛。我非常驚訝，但屢試不爽，每次開始攀登後一陣子，就完全感覺不到不適，但停止攀登後一兩小時，回到家後疼痛又會抓住我，讓我無法入睡。

有一次因為疼痛折磨而到處求助，得到的回覆是「除非去打嗎啡」，我才頓時想起以前讀過運動產生的腦內啡可比嗎啡，此時真正體會到腦內啡的神奇。從此之後，除了復健，我想盡辦法找時間運動。但我擅長的運動不多，除了攀岩，我開始想回到山上。

傷後第一次登山，喔不，應該稱之為健行，是一般人散步十分鐘就可以登頂的台東萬人山。當

時小廣上山工作，我一個人在家，朋友們都沒空帶我去攀岩。聽說小廣有個空檔在十六針山，我便毅然收拾行李搭火車去台東，途經花蓮時還有好友為我送來魚湯，十分感動。

但小廣畢竟要工作，我一個人無聊，便在臉書昭告天下我的位置，兩個朋友表示要騎機車來找我。他們兩個剛出車禍，綽號奶油犬的傢伙左腳十字韌帶斷了正等手術，另一個則是左手骨折，手還吊在脖子上，因為體重零點一噸，綽號零點一。三個殘障會合後，一場艱辛、汗水淋漓卻搞笑的行程就此展開。

我們騎機車在山路上亂繞，終於找到萬人山的路口。膝蓋以下都不能控制的我，只要踩到一點不平穩就整個人歪倒。掰咖的奶油犬在後面撐住我不跌倒，零點一則在前方用僅剩的手拉我向上。我們三個一步一歪兩步一跌的沿著雜草叢生的泥土小徑往前爬。花了比一般人多四倍的時間終於抵達小土坡頂，我們開心得意的互相嘲笑，靠著完美的團隊合作，三人順利回到登山口。

消耗了這麼多體力，當晚我滿心期待可以順利入眠。沒想到腦內咖啡退去之後，又一個無法闔眼的夜晚。那一個月我從未真正睡過，只能在每一次運動完後，享受短暫的舒緩。

期待復出

到底什麼程度叫康復？我想醫生也無法給出明確的界線，「因為妳還年輕，所以有機會恢復，只是可能不會像以前那樣好用。」這是標準回答。

我的要求其實不多，受困冰川時我已經想過失去一隻腳的可能性，早在那時我就告訴自己，只要能活著回去，就算少一隻腳我也會繼續登山。

媽媽卻時常愁眉苦臉，她無法理解我為何還能笑著過每一天。她不知道，正是因為我不抱期望，所以能坦然面對復健生活，只要有一點點進步，都像是上天的禮物般讓我欣喜。

大腿前側肌肉是最早恢復控制的，而大腿後側肌肉一開始只恢復了後外側的肌肉，單側肌肉的過度使用，讓肌腱每天都處於疼痛狀態。至於小腿以下的肌肉，又隔了好一段時間。神經受損有一個特色，就是單側肌肉會無法控制的收縮，手部一般是向內捲縮，而腳部就是後側緊縮，造成我們所說的垂足。

我每天都得穿著垂足板，但它的角度固定，會導致我在上坡時向後傾倒。於是出門時，我會換上鞋子，用繩子綁在鞋子最前端的繩，並向後相連在腳踝以上高度，讓腳板被懸吊起來。這樣一來，我的腳不會垂足，也不會受限腳板向上的角度。我喜歡走上坡，因為可以伸展小腿後側不正常緊縮的筋。下坡則因為被固定的腳踝角度，無法順利貼合地面，跛得較明顯。

解決了腳踝角度問題，下一個就是平衡。身體的平衡全靠腳踝掌控，幸好我還有右腳，走在城市街道上，偶遇小小不平，右腳足以應付，我只有在平衡狀態下才會讓左腳分擔身體重量。但山徑不是這麼輕易可以克服，總不能右腳跳到底吧。我必須用上半身的重心對抗於腳底的歪斜，跌倒難免，所以要選擇一條不那麼危險的路線練習。

我很喜歡奇萊主北，曾經半年內去了六次。在松雪樓往成功山屋的路上，沒有任何危險地形，

落差大的路段，不是有箭竹，就是有繩索或樹根可以抓握。對我來說是一個有難度，但不危險又熟悉的復健路線。我再次配合小廣的行程，找了好友亞力和ＳＡＭ大叔同行。如同上回萬人山，三人組一推一拉出發了。上坡對我來說較好控制，只要把身體重心向前壓，就可以穩定。我刻意訓練左腳，盡量平均左右腳的上坡，不知道是因為左腳感受不到痠痛，還是右腳承受了太多負擔，我發現右腳遠比左腳疲累痠痛。這種情況延續到現在，我每次登山依然是右腳疲累勝過左腳，雖然左腳肌肉明顯較弱，但就是感受不到疲累。

神經的復建，跟想像非常有關係。因為所有肢體的活動，都是由大腦發出命令，經由神經傳遞訊息。因此就算訊號通路中斷，不停的想像在控制肢體活動，會刺激神經管道的生長修復。我認為一天一次去診所復健太少，但若是躺在家裡強迫自己憑空想像腳的運動，多半連五分鐘都堅持不了。因此登山真是個強迫自己長時間復健的好方法，除了大腿的移動，我認真想像自己正常走路，想像控制自己腳板流線般的勾起又後推。一走就是數公里，這個步數和訓練量遠遠超過復健中心千百倍，最後我甚至有種小腿痠痛的錯覺。

第二天，從小奇萊回到松雪樓的下坡簡直是噩夢。下坡比上坡更需要平衡，也更需要肌力。但長距離的行走，左腳漸漸沒有支撐力，右腳承擔更重，雙手必須有抓握點支撐，腳才能緩慢下移，沒支撐點時，只能扶著小廣，一路跌回去。那是我有史以來最狼狽的奇萊行。

不知不覺步入冬天，又到了攀冰的季節。既然我能攀岩，那麼在有上方確保的前提下，攀冰應該也不是問題吧。攀冰對腳踝的穩固要求很高，腳尖踢在冰上必須至少九十度。因此我找了Ｌ

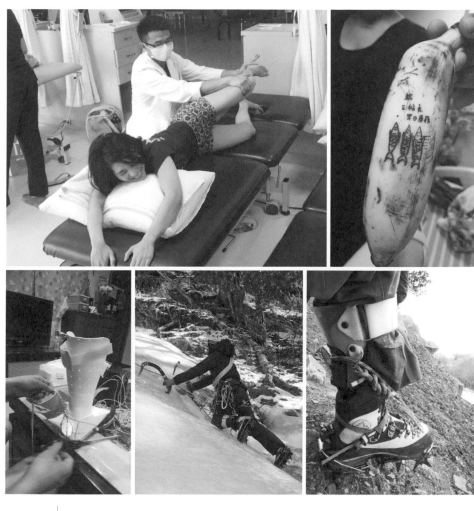

1 復健過程比想像中還要痛苦折磨。（攝 耿廣原）

2 閨蜜 PanPan 的祝福禮物：刻了三條魚的香蕉。（攝 詹喬愉）

3 隔年一月，我先用 L 型架子固定腳，再用繩子綁起來，跑去四川雙橋溝攀冰。（攝 耿廣原）

4 無法控制左腳，在冰上會搖晃不穩，只能依賴確保。一直到現在，我在攀冰時，左腳仍然無法勾起想要的角度。（攝 耿廣原）

5 為了趴趴走，我想盡辦法固定不能動的腳。（攝 詹喬愉）

型架子放在鞋子裡，把腳固定後再用繩子綁至小腿加強，然後興奮地帶著我的發明前往雙橋溝攀冰。很多人問我為什麼不等恢復了再爬，我只能回問，什麼程度是恢復呢？如果都不恢復，難道就不繼續了嗎？

末梢拖延了最久，腳板的上鉤是由小腿前側肌肉控制，遲遲無法恢復，小腿外側的感覺也恢復緩慢，即使觸碰到排氣管也沒有知覺。但這些都不影響我的登山行程安排，二○一七年五月，受邀到雲南擔任一場活動的教練，也順道攀登一座海拔五千多米的末登峰，我發現在大塊碎石上的平衡會稍微影響我的速度，但不影響安全。同年七月，在朋友極力推薦之下，我攀登了新疆號稱「冰山之父」的慕士塔格峰，海拔七五四六米，達到人生新高度。

左腳神經曾受損，在高海拔低溫環境，會在循環上出現問題。缺氧已經造成循環降低，而寒冷更讓左腳加倍容易凍傷，但我出發前已盡力做好準備。

意外後重獲藍天

我和小廣結婚後沒多久，一同前往雙橋溝攀冰，他先鋒攀登時意外墜落，在我面前從二十八米高的冰瀑頂端、頭朝下墜落到地面。因為缺乏醫療及救援資源，經過漫長的十小時後，才得以緊急開腦部手術治療。也許是我們上輩子積的福還夠用，他奇蹟般生還，且恢復迅速。因此我依然覺得我的人生是幸運的，異常的幸運。

登山本就是一項挑戰自我的運動，與其他運動不同，登山不是競賽，無論快慢，只要登頂，結果都一樣。登山有各式各樣的方式，大團隊的遠征式攀登、強調個人技術與小團體合作的阿式攀登、有氧、無氧等等，不同攀登者選擇適合自己的方式，在能夠承擔的風險下進行攀登。因此如何在嚴苛環境中保護身體的缺陷，對我來說也是自我挑戰之一。

二〇一八年，我很幸運得到贊助，成功嘗試了第一座八千米的攀登：洛子峰。經歷這樣重大的打擊後，我反而到達更高的高度。

至於小廣，他和我共同經歷了很多事，在許多人眼裡是山林間神鵰俠侶的組合。但或許是我們太快步入婚姻，沒有思考過生活上各種習慣與想法差異，我們的婚姻只維持了一年，就以非常和平的方式協議分手。我們至今仍是朋友。

10

八千米夢想的開端
慕士塔格峰

置身在八千米的空氣裡，是怎麼樣的感覺？

這個問題雖然經常出現在我的腦海，但在二〇一七年七月之前，我始終覺得它的答案太遙遠，是一個只能透過新聞和別人的影像紀錄去想像的世界，非我這般螻蟻可觸及。直到我去了海拔七五四六米的慕士塔格峰。

慕士塔格位於新疆帕米爾高原的東緣。山形寬闊巨大，終年積雪形成冰川，我們戲說像個巨大白色饅頭。

二〇一七年五月底，杜鵑盛放的白馬雪山，海拔四千六的大本營，我和張京川老師在茶香繚繞的帳篷內閒聊。張京川老師以命大及臨危不亂聞名，他曾經在K2墜落獲救，更憑著冷靜與機智，從巴基斯坦恐怖份子二〇一三年在南迦巴巴大本營的大屠殺逃生，是該事件唯一的生存者。

我連續兩年與他一起擔任「雪花啤酒——大學生攀登未登峰」活動的教練，雖然同樣是教練，我的資歷實屬高攀。他是因為朋友關係來相助，我很幸運能親見本人。

我欽羨他的故事。他於是建議我去爬慕峰，那是一座高海拔領域的入門山峰，他說七八月他的朋友有隊伍可以跟，只要我想，他馬上打電話和朋友溝通，請他給我折扣。

當時我很猶豫，因為我知道登山費，連同裝備、機票等花費至少要二十萬台幣。聽聞我的顧慮，張老師的好友龍江大哥馬上非常有氣魄的說，「需要什麼幫借就是了，都沒問題。」

兩位我敬佩的前輩如此相挺，確實非常心動，但經費仍是最大的障礙。我告訴張老師，回台後會先看看工作能否排開，並嘗試拉些贊助，才能給他回覆。

沒想到飛機才剛落地，我打開手機訊息便看到張老師的留言，「我已經跟朋友侍海峰那邊講好了，妳今天就連絡他，明天一定要申請登山證了。」

哇哇哇，這根本沒有給我思考時間啊。我要不馬上放棄，要不硬著頭皮衝了，沒有其他選擇。

我不習慣放棄，尤其在還沒開始努力的時候。我盤算著二十萬這個數字，心想若先向朋友湊一湊，之後應該還得起。於是我馬上傳台胞證，接下來這一個月，便埋頭找裝備和贊助經費。幸好在我的經紀公司努力牽線之下，終於在出發前一天談到了贊助。

我的行程決定的很趕，臨時找其他國際隊伍把我加入。位在南疆的慕士塔格大本營靠近邊境，當地人需辦理邊防證，我們必須配合其他國際隊出入。因此我提早了幾天到新疆。

一出機場，看見侍海峰老師，他的長相和個性都很豪爽，卻在隊伍規劃上十分細心。他知道我一個月前剛從海拔五千米的未登峰下來，認為我高度適應不會有問題，於是先把我的胃塞滿烤羊肉，然後直接拉車去大本營。

一路上侍老師不斷提到，張京川從來不介紹人，這次難得開口，所以他覺得我一定可以，甚至開始幫我規劃登八千米的計劃。我哭笑不得，不要說七千雪山，我連六千都還沒上過呢，在此之前登過最高海拔不過是五三九六米的哈巴雪山。他這樣說，我突然有了壓力，覺得不能給張老師丟臉。其實這趟登山對我意義重大，在慕峰之前，我只有阿爾卑斯式攀登的經驗，這是第一次正式踏入高海拔遠征式攀登。

抵達慕峰大本營

當天晚上抵達海拔四六三〇米的慕峰大本營，清新冷冽的風撲面而來，感覺十分舒服。隔日天氣好，吃過午飯後，侍老師說C1以下沒有裂隙，非常安全，問我要不要隨意走走，於是我就一個人出發了。海拔五千以上才開始有積雪，在此之前碎石路上小小草本植被稀疏單薄，塵土飛揚。

一個人走有點孤單，但其實沿路隊伍很多，還互相幫忙拍照，只是腳程不一，對喜歡有同伴的我而言，沒有人聊天還是頗無聊。第一次走花了比較多時間，大約四小時走到C1，海拔五千六百米，整整兩大排的帳篷。我心想既然來適應，還是待一段時間比較好，便坐在雪地上休息，後來有個外國人叫我隨便找一頂帳篷進去休息，於是我就隨意鑽進一頂帳篷，倒頭睡了兩小時左右，沒想到因此把登山補給站的保溫瓶給忘在別人的帳篷裡。

接下來幾天，我跑到北側冰河去看冰塔林，但因為裂隙無法靠近，後來才知道要到南側冰河才

能走進冰塔林。又上了一次C1去找水壺（可惜沒找到），順便把一些裝備先背上去。這次上C1有負重，卻只花了三個半小時，並且不覺得累。深刻體驗高度適應的重要性。若要保持最佳體能，一定要先適應高度。（感謝登山補給站又贊助我一個新的水壺）

然後，因為國家主席造訪，喀什傳來戒嚴的消息，我的隊友必須在喀什待一陣子。延後出發並不讓我困擾，相反的，我很享受大本營的悠哉生活，每天吃吃睡睡，跟我們隊伍的雪巴人聊天說笑，用筆電看電影，偶爾燒幾盆熱水來沖澡。我和雪巴隊長夏唯韌（Lakpa Sherpa）變成好友，他很好學，短短時間中文已經練得可以簡單講解登山行程。

夏唯韌登山，也從事救援，曾經帶隊完成世界最高海拔救援，在聖母峰八千六百米處成功救人下山。他曾兩度登頂K2，也有數次其他八千米巨峰登頂紀錄。

終於，隊友們抵達大本營，隔天我們一同到南側的冰塔林去走走並拍照。接下來他們要到C1做適應，我想說在營地閒著也是閒著，可以幫忙背點東西當作練習。抵達C1之前有一個換鞋處，我們稱為ABC（登山鞋換雙重靴），那裡有頂外帳壞了，於是我背了外帳、三雙熊掌靴、一雙雙重靴到ABC。我試著快走，最後花了兩小時來回，幾乎是跑下來，雪巴們對於我如此早完成任務感到驚訝，直說我是Strong Woman。

按照課表，C1適應行程結束後，要去C2適應再回到大本營休整，這個高度適應過程叫做「拉練」。完成拉練之後，在大本營等待適合的天氣，開始登頂行程。不過這次領隊選了幾位隊員，包括我，讓我們嘗試直接開始登頂行程，不回大本營休整。

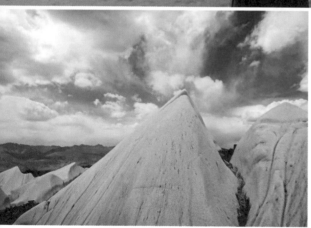

	1		2	
5		4	3	

1 C1 到 C2 間的冰河裂隙。（攝 詹喬愉）

2 會站在這裡，只是一個有點突然的提議，
　而我也就這麼答應了。（攝 詹喬愉）

3 南側冰塔林可以走進拍照。（攝 詹喬愉）

4 和樂融融的營地生活。（攝 詹喬愉）

5 慕峰大本營，大家在餐廳帳裡喝茶聊天。

　（攝 詹喬愉）

領隊行前開會說到，除了天氣因素下撤以外，如果到C2有三位隊員需要下撤，則整隊下撤。在雪巴嚮導的人力配置上，我覺得很合理。

但當時有一位剛登完聖母峰的隊員非常不贊同，他強調登山是個人，為何要因為他人的因素而受影響，甚至說出奧客經典台詞「我付錢來你這裡○○○×××……」最後竟然與領隊打起來，所有人都傻眼。最後這位奧客因為不想多花錢請嚮導，還是妥協與我們一起走，沒想到出發沒多久就落後，邊走邊吐，只能將身上所有裝備都給雪巴背。看他爬得這麼慘烈，我自願押隊陪他走，跟唯韌沿路聊天唱歌。隔天他的狀況並無好轉，抵達C2之前，唯韌終於勸退他，並請一位雪巴幫他把所有東西背下去。結果他非常生氣，不等雪巴就自行下山，到大本營之後，也沒有付雪巴背負裝備的錢，真是讓我大開眼界。

至於我們其他人，因為天氣因素，到C2就被領隊喊卡。回到大本營，一切從頭開始。

登頂日

接近季末了，領隊依照天氣預報選了兩天，讓我們分成AB組登頂。

最後一次登頂行程開始，我到C3之前身體狀況都不錯。除了C3，每個營地之間，都在四小時以內抵達。但這一次不巧生理週期有了變化，竟然在C2時遇到生理期，幸好隊友有帶衛生棉，但身體狀況變得難以掌控。除了生理痛，我一向還會伴隨拉肚子等問題。

登頂日清晨三點出發，我隱隱覺得肚子痛，但還能忍。沒想到唯韌狀況也不太好。原本他是在前頭開路，我走在後面，但他竟然在路邊吐了數次。他刻意不讓別人看見，可是瞞不了緊緊跟著的我。可能因為離開大本營之後，伙食就不好，常常是麻辣口味的泡麵，雪巴們完全不習慣，連我們都吃得很膩。幾乎所有雪巴在C2之後都沒吃正餐，再加上無線電不停呼叫，唯韌整夜沒睡，雪巴再強也是人，這樣操也會狀況不好。

我拿熱水給他，要他別老是喝可樂。但他吐完竟然還是拿起那瓶已經變成冰沙的百事可樂，在約零下三十度的地方喝冰沙，我實在佩服。後來在我的強迫下喝了一些熱水後，他拉著我到隊伍最後，卻變成惡夢的開始。

在這種天候下押隊實在不是一般的折磨，走沒兩步就停，縱使穿著全身羽絨，我也冷到不能自己。戴著三層手套的手凍到痛，連登山杖都握不住，只能握拳變成小叮噹藏在化纖手套裡。我拚命動腳趾，尤其擔心控制不好、循環也不好的左腳，然後期待陽光出現。

天漸漸亮了，卻沒有我期待的陽光，大霧瀰漫，風瞬間抹去剛踏出的腳印。抬頭望向四周卻只看見三百六十度完全一樣的景色，山頂太寬闊甚至看不見坡度的分別，一望無際，只有雪白的地，迷濛中露出一點藍的天，還有橫飛著的風的線條。

突然，有一種空間迷失的恐懼。

長時間的體力消耗和寒冷，不自覺放大肚子的疼痛，我彎著腰，縮著肚子，緩慢地往前，感覺自己越走越慢。前面的隊友突然坐倒在地，我升起一股迷惘，我們要走到哪？還有多遠？還有多

久？唯韌扶起他，指引他方向，其實沒多遠就要到了，但狂風讓我們看不到目標與希望。

唯韌回來牽我，我告訴他我很不舒服，他幫我拿背包，拖著我走。山頂有許多人要拍照，天雖

然藍，但風不止。我無法忍受把面罩拿下來的寒冷，我的手還是小叮噹模式。對於寒冷我總是特

別虛弱，只能拍無臉登頂照，拍完後只想趕快找沒有風的地方躲起來。但這裡沒有擋風的地方，

唯一途徑就是下山。

降低海拔後，風轉小，太陽照耀下，開始覺得溫暖。我的肚子時痛時不痛，不痛時我跨大腳步

不斷超車，痛的時候再停下休息，不知不覺竟也衝到了第一位。快抵達C3的時候，竟然有人從我

身邊呼嘯而過，是雪巴拖著一個隊員往下衝，速度之快，好像玩遊樂設施。

登頂的壞天氣，竟然在我們下山後轉好。

我們A隊體力都很好，下午兩點多全數抵達C3，稍作休息後就直奔大本營。我因為被領隊賦予

照顧B組的任務，於是留在C3。老實說留下來也幫不上什麼忙，頂多就是煮煮熱水、泡麵，然後

跟大本營報告情況。

身體狀況不好又需要照顧隊員的唯韌，一回帳篷倒頭就睡。此時帳內溫度升高到約有三十多

度，我熱到伸出頭吹風，才有辦法補眠。

B隊的體能較差一些，我們睡到下午七點多左右，才開始有第一位隊員抵達，我們開始挖雪燒

水，照看隊員們狀況。B隊在凌晨兩點出發，是令我羨慕的好天氣。唯韌帶食物、熱水和氧氣瓶

去幫忙，我在帳篷裡待命（繼續睡）。我一路睡到下午三點，醒來發現空無一人，不禁開始擔心

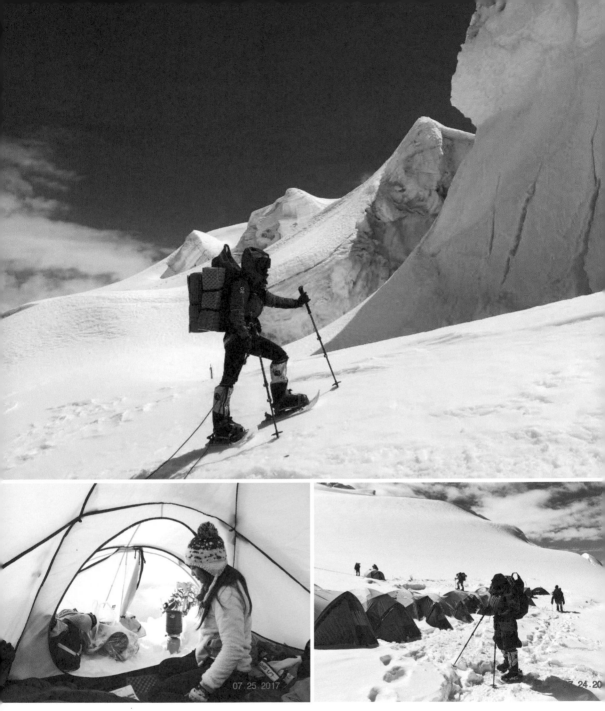

1	
3	2

1 2017 年的慕峰，冰河裂隙讓饅頭山看起來不再單調。（攝 Lakpa Sherpa）

2 慕峰第一營，海拔 5,700m。（攝 Lakpa Sherpa）

3 第三營，海拔 6,900m，帳篷內的生活。（攝 Lakpa Sherpa）

是否發生什麼狀況？昨天同樣時間，所有A隊隊員都在C3回大本營路上了呢。

大約三點半，才終於聽到腳步聲，B隊第一個隊員被拖下來了，一小時後，第二個隊員被拖下來。其他隊員大概在五點多之後陸續抵達，他們原本很想留在C3休息，但考量高海拔不宜久留，全都被趕往（或拖往）C2休息。

我看唯韌重裝還要拖人，自告奮勇要幫他分擔裝備，結果我竟然小跑步也追不上他，才發現幫雪巴背東西很多餘。追著他跑下山好快，不用一小時就回到C2了。

這一天，最後一個抵達C2的隊員，是晚上11點。

越漫長的路程，回到大本營的喜悅就越強烈，我們當天直奔喀什吃慶功宴。早上醒來還在白茫茫的雪地，晚上就坐在溫暖的餐廳大啖水果和烤羊肉，回想起來像夢一樣。

我答應侍老師，明年如果沒其他行程，就再來慕士塔格幫忙。

八千米成為可能

我發現高海拔並沒有想像中的難。在慕峰，我不僅能背負所有個人裝備，還有餘力幫忙隊友。

而所謂高海拔山峰，也不是每一座都如想像中會面臨巨大的生命威脅。我們不能掌控天氣，但可以選擇登頂日。我們無法保證每個人的適應能力，但可以在出現不適時回頭。在這個不缺先進裝備的時代，花錢保命是該想開的事情。

這一年是我受傷滿第二年。慕士塔格峰增加了我對自身在高海拔狀況的瞭解，學習如何應對。也加強了自信，再加上朋友和領隊的鼓勵支持，曾經不敢想像的八千米逐漸成為可能。然而夢想再近，若不嘗試向前，永遠也不會成真。就像夢想中樂透大獎之前，好歹要先走出家門去買張彩票。

這一年我將滿三十，雖說不老，但已不再有大把時光可揮霍。身邊越來越多朋友每天曬著小孩照片，正式走入家庭為重的階段。雖然羨慕，然所謂「一入家庭深似海，從此夢想是嘴砲」，想等退休再來圓夢，也不知道還留不留得住體能，或等不等得到那時候了。

既然想做，就放手一試吧。我開始著手寫企畫書爭取贊助，幸好有朋友相助，兩個月後終於成型。我仔細評估現實狀況和現有優勢，思考我能為贊助者創造什麼價值，也許是媒體曝光，或是代表的精神意義等等。我絕對不是當業務的料，但此時也只能硬著頭皮變身為業務，極力推銷自己，寫信給企業，出席許多場合去找尋願意贊助的人，一一打電話詢問。不過，實際上得到的回覆大多是令人失望的。

幸運得到台灣新品牌 T8K 支持以及一些私人贊助，終有機會前往第一座八千米一試身手。

接下來，我得決定要爬哪座山。唯韌原本建議馬卡魯（Makalu），但後來考慮到他的公司在聖母峰有許多客人，屆時會有大量的雪巴，無論是團體工作或攀登時的照應都更有利。人力就是安全的考量之下，他建議我轉戰聖母峰南側的洛子峰。

經費上洛子峰與馬卡魯相差不大，但既然都如此接近聖母峰了，我想嘗試連聖母峰一起攀登。

洛子峰是世界第四高峰，與第一高峰聖母峰，在海拔七千八的洛子峰C4營地之前，是完全相同的攀登路線。但由於聖母峰的高知名度，向尼泊爾政府申請入山的金額遠遠不同。若以總經費的角度來看，一次登兩座比較划算，畢竟省了一趟成本。但很可惜最後沒有拉到足夠申請聖母峰的經費，只能登洛子而遙望聖母峰了。

1 被拖下山的隊員。（攝 Lakpa Sherpa）
2 慕峰無臉登頂照。（攝 Lakpa Sherpa）

攀向沒有頂點的山：三條魚的追尋　152

11

呼吸八千米的空氣

洛子峰

「妳要用氧嗎?」當我告訴元植我要嘗試八千米的時候,他問我。

「我還沒有呼吸過那裡的空氣,我想先感受看看。」這是我打從心裡渴望嘗試的事情,如果一切都還沒嘗試過,就戴上氧氣面罩,那我豈不是永遠無法感受?

無氧的危險,不僅僅影響體力。缺氧會讓人血液循環更差,更易凍傷。缺氧會損傷腦細胞,讓思考變化無法正常判斷,也會影響視神經,阻斷視線。缺氧會造成虛弱,風險很高,但我很想知道那是什麼感覺。

夏唯韌是我的個人嚮導,很瞭解我的身體弱點,血液循環比常人差,可以在不高的海拔穿羽絨衣褲登山不嫌熱,時常感覺不到手腳,甚至凍到痛。

當我告訴他我想要無氧感受八千米的空氣,他極力反對,「以妳的身體,無氧是不可能登頂的,縱使登頂了,但是失去手腳,妳希望嗎?」唯韌第一次登頂聖母峰,就是無氧攀登(還無冰爪),也有幾次其他八千米是無氧攀登的。但他告訴我那是因為他當時不懂有什麼傷害,現在知

道了，就盡量不這麼做了。我告訴他，我沒有一定要挑戰什麼無氧攀登，只是這是我的第一次八千米，我想呼吸看看那是怎麼樣的感覺。唯韌答應了，他會背著備用氧氣陪我，萬一有任何危險，他會盡全力把我拖下去。

因為有這樣一個可靠的嚮導，我才能放膽去感受。

出發：EBC

二〇一八年三月二十九日，我為了最終目標洛子峰，滿懷興奮抵達加德滿都。這是座塵土飛揚的首都，雖然我已不只一次來到尼泊爾，但每次都還是有抵達另一個世界的不現實與吃土到飽的感動。

我留了兩天左右在加德滿都採購裝備與補給，由於攀登活動盛行，塔美爾區（Thamel）滿街都是戶外用品店，隨便走入一家，櫃上都是雙重靴、全身羽絨等等台灣少見的各種高海拔裝備，應有盡有。我挑了一雙兩層的羽絨手套，內層是羽絨填充的併指手套，外層則是化學纖維填充再加上防水表布。這是我所能找到最保暖的手套了，回想當時在零下三十度的慕士塔格峰，即使穿戴極厚的化纖併指手套還是凍到發痛。裝備我可不敢馬虎。

洛子峰和聖母峰的起點都在朝西延伸的昆布冰川，大本營位於往南大急轉彎形成的昆布冰瀑的下方平緩處。路線同樣通過昆布冰瀑、聖母峰主稜西南壁向上攀升，直到海拔七千八百米的洛子

峰第四營才分道揚鑣，聖母峰第四營繼續向北，洛子峰路線則從西壁山溝直上山頂。這代表我的起點就在各國旅客喜愛朝聖的 EBC（Everest base camps）聖母峰大本營，而起點是盧卡拉（Lukla）。

尼泊爾的世界之最還不少，除了最高峰以外，還有全球最危險的盧卡拉機場。這座沒比籃球場大多少的機場，一端是斷崖，一端是山壁。起飛時得在世界最短跑道上即時拉起機頭，降落時一沒對準就會與山壁熱吻，再加上山區天候極不穩定，非常考驗飛行員的經驗、技術和運氣，因此有世界最危險機場之稱。

經歷約二十分鐘的顛簸航程，小窗格從灰矇矇的城市播放到白靄靄的遠山，窗旁擠滿手機和相機。終於我們站在盧卡拉的土地上，抬頭是依山而建的石頭房，青綠山坡的背後是高聳的雪山，相信此時每一個旅客都有同樣的感動：「我們活著抵達了！」

在前往洛子峰之前，我和朋友禹彤及黎巴嫩女孩 Zeinab 要先一起走過 EBC，接著攀登六一八九米的島峰。我們在機場旁一家餐廳享用午餐，又吃又唱又跳，還開直播，氣氛好不歡樂。直到偷懶夠了，才懶洋洋地離開餐廳，穿過盧卡拉一條街，邁向傳說之路。

EBC 是一條非常成熟的健行路線，尤其在攀登季，來來往往擠滿了世界各國的遊客。當然往來的不只遊客和當地人，還有許多「身負重任」的騾子或犛牛，又平又寬的步道散布著馬糞牛糞，幸好草食動物的糞便不太臭，反倒添增了些原始味道。沿路都有茶屋可以進去喝茶休息，較大的村莊會形成市集，各式各樣的真假登山用品、手工布包、衣服帽子、各大山景的手繪或攝影

作品，琳瑯滿目。我們甚至在海拔三四四〇米南切巴扎（Namche Bazar）的髮廊洗了頭。隨著步道爬升，我們越來越深入群山環抱，抬頭便見雪山聳立。

先不論海拔，畢竟對於海拔的感受與適應，個體差異太大。單就路程而言，這條路線坡度平緩，村莊密集，以我的腳程來算，每日行走時間大約三到四小時，沿途風景美不勝收，可以一路哼歌到大本營。與台灣百岳行程相比，這樣物資豐富又景色優美的健行路線，可說是天堂。

還未踏上這片山脈之前，我經常聽到許多山友也很嚮往，但是大多數人聽到海拔就卻步了。實際來到當地，總為這些從未嘗試就裹足不前的山友感到遺憾。事實上，這就是一條比草嶺古道稍長的散步路線，雖然海拔高，但我們可以透過行程規劃來適應。我和其他國家的健行客攀談，總會訝異於他們的的大膽。許多人是名符其實的「觀光客」，有些人甚至完全沒有任何戶外健行經驗，更不要說登山了。失去嘗試的勇氣很可惜，但對自身體能毫無準備就上路，每天都走得疲憊不堪，若又遭高山症折磨，根本沒有閒情逸致賞景，也是可惜。

除了自然風光，「尼泊爾風格」也是很值得體驗的民情。每當通過入山證檢查站，都會有一到三位檢查人員拚命用手抄及核對健行者的資料。這個年代竟然可以看見如此傳統的處理方式，在這一日上百人來往的路線上，可以想見有多耗時。我和禹彤一起陪夏韌在檢查站登記，其他人繼續前行，沒想到花了二小時我們才拿回全隊資料，只好瘋狂趕路，趕上隊伍時，所有人早就吃飽喝足等我們來付錢了。點餐也是如此，山屋的工作人員需要一到二小時準備餐點，所以通常我們一抵達就必須點餐，而隔天早餐則是前一晚就要決定，否則就只能等吃午餐了。餐點的口味也

很神奇，幾乎每天都有驚喜，例如「超緊實」鬆餅、「美乃滋」義大利麵、炸「生」薯條等等。

EBC 健行路線一年四季都可以走，只是冬天水源會結冰，比較不便。夏天則是雨季，因此春秋兩季最適合。如果想要看到「營地盛況」，那就只有四月中到五月底的春季，這是一年中僅有的一個半月聖母峰攀登季節。若想住在 EBC 大本營，無論攀登與否，都必須申辦昂貴的攀登許可。EBC 路線簡單，因此許多人喜歡選擇自助遊。但我會建議，身在外地又高海拔，最好還是雇請當地嚮導，萬一有任何意外才能處理。尼泊爾有許多大大小小的健行公司，一定要選擇有經驗的嚮導及有處理能力的公司。

結束島峰女子三人組的行程後，我正式開始今年度的攀登重頭戲：洛子峰。

揣摩山神的旨意

大自然的力量是無法抗衡的，我們攀登如此巨峰，成功者不是單靠自己能力硬拚上去，而是最能揣摩並掌握祂所允許的時間空檔。不同海拔，各有自己的空間、時間和天氣。攀登巨峰，最大的風險不是雪，而是風。這一年風大的日子不少，許多攀登公司為了讓客戶在天氣轉好時立刻開始攀登，於是搶在不慎好的天氣裡建營和架繩，導致雪巴人意外頻傳，令人心疼。

山神給的時機，是你要去等待、掌握的，祂不會等人。你得調適自己的身體狀態。我大概是整

個冰川裡面最不趕時間的人，這一次我準備了整整兩個月（整個攀登季節）來行前適應，並等待最好的時機。我沒有回國上班的壓力，也沒有成本考量。今年洛子峰出現的第一個窗口在五月初左右，短短一兩日內，就有少數人成功登頂並回國。許多人問我為何沒掌握？

然而我並不覺得可惜，因為極短的窗口時間，代表抵達C4之前天氣都不太好，對虛弱怕冷的我來說風險較高。其次，我的高度適應還沒完成，如果為了搶時間，不可能有機會嘗試無氧，難得的八千體驗將淪為撿山頭，損失很大。第三，繩索尚未架設完成，雖然唯韌可以跟我繩隊登頂，但我希望保守一點。第四，我開始劇烈咳嗽，連從C2回大本營都因呼吸太痛而走得很慢，我需要休息。

我有的是時間，為什麼要急呢？

一個禮拜後，出現第二次天氣窗口。這次窗口看似很長，有連續四、五天，但真正狀況要上了山才知道。唯韌催促我們在窗口之前，大風之夜趕緊出發。

從大本營出發到C1的昆布冰川，雖然地形危險，卻是最不容易被天候影響的路段。身在谷裡，風襲擊不了，低溫也降低雪崩機率。C1到C2寬闊的地勢少了遮蔽，雖然陽光普照，但風刮起的雪如霧般遮蔽視線。我冷到無法休息，必須不斷移動保持身體生熱。抵達C2後，風更大了，唯韌宣布隔天不出發，要所有人在C2多待一天。我拿出睡袋、連身羽絨和外套堆在一起，做成舒服的窩，讓自己睡好很重要。

到C3那天，下午又刮起風。第三營之上對許多人來說都是不適宜多待的海拔了。預計的登頂日

我們早早起身，穿好所有裝備，但一直沒敢出發。當日算是大晴天，沒有吹雪時視野極佳，偏偏強風不止。夏唯韌勸隊員不要出發，但仍有隊員不聽勸阻，陸續出發了。他問我想不想出發，我告訴他，「照這種風速，我出去沒多久就玩完了。」他知道我說的是實話。「如果回C2呢？」他問我。這個任性的雪巴在山上其實比我還挑食，如果沒有好吃的飯他都不想吃，也不吃泡飯泡麵等方便食物，所以每次在C2以上都沒有吃東西。我知道他想回C2吃飯。「好啊，不過就是明天再走上來一次嘛！」我回答。他決定如果隔日天氣仍舊不好，就回C2，天氣好就照常出發往C4。

我沒有脫裝備，等待風速轉小，但直到過中午都沒有改善，我就再度攤開睡袋冬眠。那一天的風吹到好晚好晚。唯韌關緊帳篷，不讓一點雪吹進來，自己卻整天站在外面，不停用無線電呼叫雪巴，遙望失去聯繫的隊員，終於有隊員頂不住風而撤退。印度女孩碧昂卡被丟進帳篷，唯韌檢查她的手腳後鬆一口氣，幸好即時回頭，不至損失手指。大多數嘗試出發的隊員都回頭了，只有一個澳洲隊員沒回來，唯韌十分掛心。結果她成功登頂聖母峰了，但有三根腳趾嚴重凍傷，需要截肢。也因此取消原本連登洛子峰的計劃。

那天依然有不少人頂著風成功登頂，但我可以想像風險有多高。我不知道這些人為什麼要急著出發，我們都知道之後的天氣更好。當然已經在C4等待的人，迫於流逝的能量或許是不得不發，但對我來說，若僅是C3還不算死亡界限，值得用一點身體能量去換取更平安的攀登。如果真的天數太久，大不了下山重爬一次，不是嗎？

當然如果天氣再算準一點，其實我們可以晚兩天，在大本營好好休息。但既然身在現場，就必

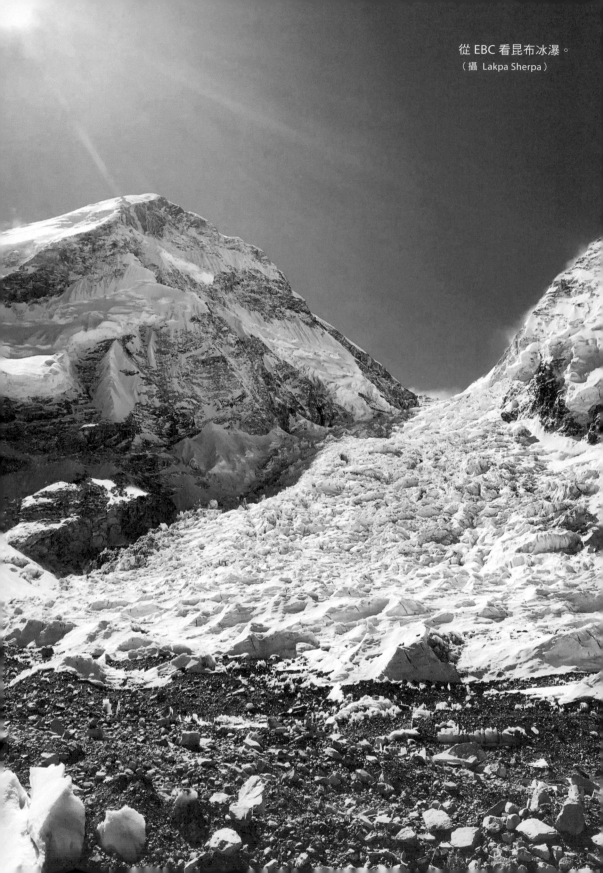

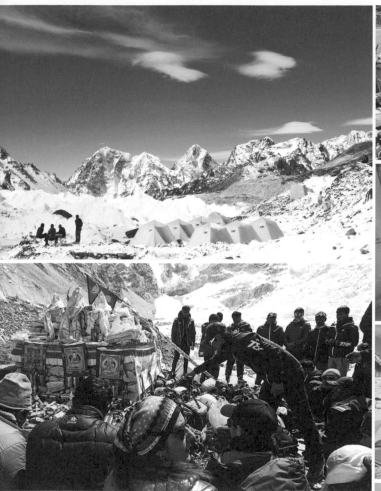

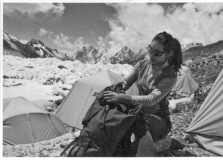

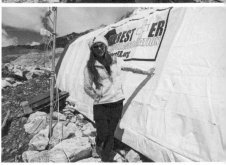

1	2
6	3
	4
	5

1 我們在 EBC 的營地。（攝 Lakpa Sherpa）

2 所有裝備抵達盧卡拉，準備踏上前往大本營的路程。（攝 詹喬愉）

3 深圳的連鎖沙龍店老闆來攀登聖母峰，乾脆把器具跟員工全都帶上來，讓我們享受在冰川上的沙龍服務。（攝 Lakpa Sherpa）

4 大本營的日常，就是整理自己與裝備。（攝 Lakpa Sherpa）

5 位在 EBC 中間的「醫院」，有醫生，也有簡易藥品。（攝 Lakpa Sherpa）

6 攀登前，所有隊員與雪巴參與傳統的祈福儀式 PUJA。（攝 詹喬愉）

須嚴謹考量下一步，而非一定要照著攀登步驟走。幸好天氣預報也沒有全然不準，接下來數日的天氣趨於穩定，大部分隊員都在期間陸續登頂聖母峰和洛子峰。

高度適應

正式攀登時，因為天候因素，我在海拔六千四百米的C2住了兩天，又在七千二百米的C3住了兩天。根據研究，在海拔五千四百米以下，人類可以透過休息恢復身體機能，超過這個海拔則很難得到真正的休息，而在海拔七千米以上，不僅僅是無法恢復，而是消耗了。所以一般來說，攀登者會盡量縮短停留在高海拔的時間。

在C3時，所有隊員都開始吸氧睡覺，只有我沒有用氧氣。我能吃能睡，不會頭痛。雖然睡前我會想起有許多人就這麼睡過去然後死在C3，而小小擔心一下。我無法比較在C3睡兩天是否有讓我變虛弱，我停留在那裡只是為了避免在足以讓我截肢的風勢下行進罷了。

終於好天氣，所有人背著氧氣瓶、戴上面罩出發。我仍然沒吸氧，一開始的速度很不錯，讓我沾沾自喜。但隨海拔升高，我的速度明顯慢下來。我不喘，卻有種無力感，很快覺得餓。出發一個小時左右，陽光普照，我穿著全身羽絨衣和雙重靴，身體也因運動而漸漸發熱，但我始終感覺不到腳趾。我懷疑是缺氧造成身體循環不良。

接近C4的時候，我漸漸慢到無法想像的地步，似乎身體失去能源，只剩下意志力。我的手非

常冰冷，抵達營地時，手指已經變成紫色。我還是能吃能睡，也不會噁心頭痛想吐，然而我已經深刻感受到無氧之下我有多虛弱。唯韌安慰我，能無氧走到這裡已經很好了，但隔天登頂時一定要吸氧。他擔心我不聽勸，其實我已明白自己不吸氧是不可能登頂的。我已經呼吸過高海拔的空氣，接下來讓我期待的反而是，吸氧後會有什麼不同？

我的咳嗽更嚴重了。在這個海拔我不敢輕易嘗試無氧睡覺，直到戴上氧氣，我才倒下休息。此時我對於吸氧後還沒有什麼不一樣的感受。

登頂這天竟然所有人都賴床，實際出發時間比正常晚了六小時左右。原本以為晚出發比較不會塞車，結果還是一起塞。反正天氣好，雖然慢吞吞，大家也都登頂了。

從一開始出發，我就感受到吸氧的不同。洛子峰是一路陡上，我卻覺得比前一天還輕鬆數百倍。唯韌只要嫌我慢，就會在我背後調整氧氣流量，然後我的腳步就會神奇加快。我感覺自己好像機器人，速率不是由大腦控制，而是由進氧量控制。

當然氧氣也不是萬能，對我來說，我的活動能力大約像是海拔降低一千二左右。也就是說，我在海拔八千米時，感覺像是無氧在六千八接近七千的活動能力。想像流量開到最大時，我可能會爽到以為自己可以飛，但我沒試過。

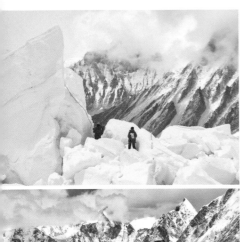

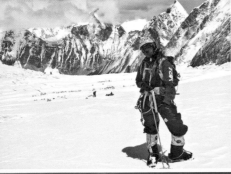

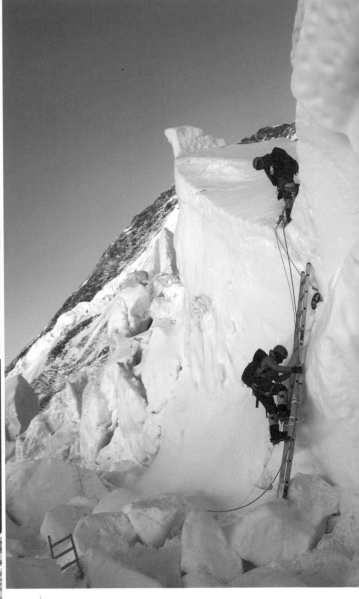

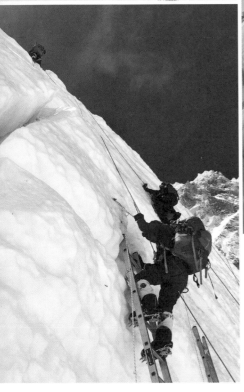

2	1
3	
4	

1 昆布冰川。（攝 Lakpa Sherpa）

2 在昆布冰川的冰塔中穿行。（攝 詹喬愉）

3 背後是 C1。（攝 Lakpa Sherpa）

4 從 C1 往 C2 路上。（攝 Lakpa Sherpa）

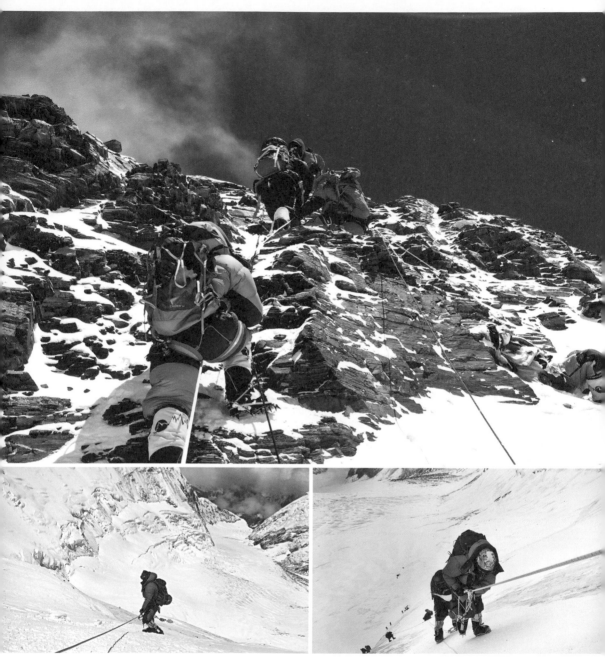

<table>
<tr><td>1</td></tr>
<tr><td>2</td><td>3</td></tr>
</table>

1 登頂前，可以看見已經變成路標的前輩躺在旁邊。（攝 Lakpa Sherpa）

2 從 C3 往 C4 路上。（攝 Lakpa Sherpa）

3 從 C2 往 C3 路上，被稱為洛子壁的地形。（攝 Lakpa Sherpa）

救援插曲

這一年攀登季，我已聽到四個遇難者，而被截肢或受傷、高山症急救下山的，不計其數。短短一個半月，人命像衛生紙般一吹即飛，仍有許多人如飛蛾撲火般盲目向上。

下山途中，離開C3後便在陡峭的冰壁上，遇到自家隊友。當時天色已暗，看到一個人趴在冰面上，不多，垂降下冰壁比較快，但繩子受力了無法使用。我們只好走下去，我原想趁著晚上人

Juma全受力，兩個雪巴在旁試圖要他站起來繼續前進，他卻一動也不動。

他是來自馬來西亞的七十一歲登山教練「，已經是第三次嘗試攀登，執著且毅力堅強。他之前攀登聖母峰時差點死在路邊，被唯韌所救，之後便跟著唯韌的公司攀登過幾座約六千米的山，因此唯韌很清楚他的身體狀況。他曾勸J不要攀登了，但J很堅持，這是一個夢想吧。

其實，對這種攀登來說，年齡雖然會是困難，但不是絕對。這一次攀登者裡面不乏年紀大者，中國六十九歲「無雙腳」夏老師就在大本營就開始吸氧，下山時健步如飛。也有七十多歲日本人登頂洛子成功。只是之於J，他從大本營就開始吸氧，依然無法照一般時間抵達各個營地，十分吃力。可能登高海拔的山，對於他的身體來說真的無法承擔。

我經驗少警覺低，還以為他太累了在休息。唯韌到他身邊檢查，原本還嬉皮笑臉的開玩笑，馬上臉色一變，「氧氣沒了！快快快！」身旁兩個雪巴才知道事情嚴重，七手八腳幫忙換氧氣。我用中文呼喚J」，他沒有回應。氧氣一開，J慢慢有了動作和反應。

「J！不要睡了！起床！你還好嗎？」我叫他。

「嗯？？我很好啊！」他馬上把聲音調整得中氣十足，真是愛逞強的老頭，有點可愛。

「站著！不要倒！我會帶你去C2休息。」唯韌說。

「C3呢？到了嗎？」J意識不清中還惦念行程，可見他的執著。

「C3不可能！太遠了！我們必須回去C2。」

「喔喔嗯嗯……這裡也很溫暖啊……」

「不行，你必須回去C2！」

「嗯……嗯……嗯」

J老先生很倔強，常常不聽嚮導的話，惟獨唯韌說的話會遵從。因此兩個不知所措的雪巴看到我們，真是看到救星。其中一個叫巴桑的雪巴掏出預備救援用繩子，以juma固定在路繩上，用ATC（確保器）把J下放，另一個和唯韌撐著J不讓他倒下。我則是職業病的在旁邊理繩，冰壁陡峭，繩子如果沒放好，會直接順著冰壁而下。巴桑露出感激的表情，他說他實在太累了，光從C2到這裡就花了不只十小時。而我相信更累的是背負一堆裝備和氧氣之外，還得沿路照顧老人家的雪巴。

在冰壁上一個不小心，所有東西都會往下掉，另一個雪巴看似經驗比較不足，腳一滑整個人往下掉，他的確保竟然掛在J的身上，差點拉著J一起撲倒，狼狽爬起之後，我默默把他的確保換到固定繩。他點點頭表示認同，然後繼續帶著J下降。我蹲在冰冷的冰壁上，除了理繩，就是

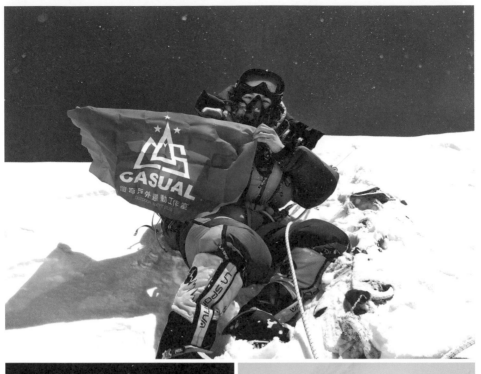

```
    1
  ─────────
  3  │  2
```

1 洛子峰登頂。（攝 Lakpa Sherpa）

2 剛抵達 C3，天氣已經轉差。雪巴們冒著
 強風建設營地。（攝 詹喬愉）

3 J 被從洛子壁垂吊下到平緩地形後，被包
 裹搬運。（攝 詹喬愉）

到處撿（接住）他們掉的東西（如手套之類），避免成為落石。行進速度大減，我的手腳開始發冷，只好原地大甩手。偶爾中間換繩休息時，雪巴們拿出很甜的紅茶分給我，好好喝好溫暖，結果」竟然嫌太甜，一直說「我的茶呢？」意識朦朧的他還如此有個性，真是有趣。

越來越多雪巴加入幫忙，有的是下山經過，有的是聽到消息從下面上來。終於冰壁結束了，大家用睡墊包裹他，由五六個雪巴飛快拖回去。快到我得用跑的才追的上，幸好他們一段距離就得休息調整，否則我就要被遠遠拋棄了。遇到裂隙，他們有時用速度飛過去，有落差就用抬的。幸好人手多，各種地形都跟小點心一樣快速解決。

回程路邊我又碰到雪巴巴桑。他累到一換手就坐在路邊不動，看到總是很照顧人，無論體力、經驗和個性都很好的雪巴被操成這樣，覺得很心疼。

攀登者的能力直接相關雪巴的工作量，他們其實應該是嚮導，確保攀登者安全，不應該當挑夫用，更不應該像傭人一樣快速使喚。但不是每個攀登者都這麼想。

有人幾乎可以完全自己攀登，雪巴嚮導只是輔助。也有人完全依賴雪巴嚮導才能夠攀登。有的人會尊重他們的專業，平等對待。也有少數人認為雪巴人低一等，經常各種使喚。

最後我們終於在凌晨一點回到C2，而我出發登頂的時間是前一天凌晨三點。經過二十二小時行進，才吃到第一餐飯。

八千米的空氣，是如此生死一線……

12

瞭解身體極限
馬納斯魯峰

我不知道自己有沒有機會完成世界上十四座八千米，只知道我踏出了第一步，就想要盡可能再往前一步。我想掌握每一個機會，讓自己沒有後悔的理由。

洛子峰攀登結束後，我取得了同年秋季前往海拔八一六三米、世界第八高峰馬納斯魯（Manaslu）的贊助經費。它位於尼泊爾中西部喜馬拉雅山脈，名字來自梵語「manasa」，意為智力或靈魂，是「精神的山」。馬納斯魯位於安納普納以東約六十四公里，為廓爾喀區的最高峰，遠觀像是一對牛角。

六月初回台後，原本唯韌希望我九月一號到加德滿都，與其他隊員一起前往大本營。偏偏我接下九月初的台東縣消防隊山域訓練，貪心地決定要帶完訓練之後再前往尼泊爾。等我抵達大本營時，基本上所有攀登者都已完成拉練，在等待最後登頂時間了。

九月十九日，我搭直升機飛往海拔三千五百米的Samagon，二十號徒步抵達四千七百米的大本營。大雪紛飛，而且還不是乾雪，濕的煩人。連續三天降雪量驚人，我有很好的理由待在大本營。

營休息，無法開始拉練。

這場雪下到二十三號號才停，而峰頂最佳天氣窗口落在二十七和二十八兩天，二十九號的風不算大，勉強可以登頂，三十號之後就真的起風了，直到十月五號都不適合攀登。但是如果二十七號登頂，依照標準行程，我們二十三號就得出發。可是剛下完大雪，正是雪崩的高危險期，光是待在大本營就能聽見一個接一個雪崩的聲音。這種雪崩都是小規模的粉雪，還不是那種雪板整層的崩落，但C2以上路線若有雪崩還是危險。因此唯韌希望盡可能晚出發，等待積雪穩定。最後決定二十五號出發，若隊員的體能狀態好，跳過C4從C3出發，將會在二十八號最完美的天氣登頂。就算隊員體能稍差，停留C4一晚後再登頂，天氣雖然不完美，也還在可以負荷的範圍。我趕緊把握時間在附近走走當做拉練，並好好休息。畢竟若錯過這一趟，我擔心接下來等不到登頂的機會。

二十五號提早吃了豐盛的午餐，有蝦有菜有肉。十一點準時出發。或許是怕我上升太快，唯韌要我走最後一個，因此只能在隊伍最後面慢慢拖，一開始天氣很好，我沿路吃吃吃試圖輕量化，喝掉兩瓶果汁，吃掉蘋果，又嗑鳳梨乾。

往C1的路有點無聊，雖然上升一千米，卻是冰河上的大緩坡，中間幾個最大的裂隙一跳就可過。高度相對低，風景還沒有很好。在溫暖的陽光下行進，不喘也不會流汗。上了稜線後坡度變陡，代表接近C1了。

天氣轉陰，我隱約感到不適。但這裡才五千四，難道我在這麼低的海拔就開始有高山反應了

嗎?還是因為走太慢?當我們抵達稜線,開始起風了,我覺得冷,取得唯韌同意後,我加快速度超車,提前趕到五千七百米的C1。

一到營地我立刻鑽進帳篷,穿上羽絨衣褲,把熱水瓶塞進睡袋,窩了一小時身體才漸漸變暖。

我應該是有點高山反應,但不影響食慾,我吃了白飯和馬鈴薯,挑掉太多骨頭的雞肉,喝了加糖紅茶。頭脹脹的,我思考著撤退的可能性。在這麼低的海拔就出現高山反應真是超乎預期,我擔心明天繼續向上,不知道會有什麼更嚴重的後果。吃完晚餐後我早早就寢。

神奇的是,隔天起床後所有不舒服都消失了,除了睡歪了導致脖子有點僵硬外,身體其他地方都很好,連出發前染上的感冒咳嗽症狀都減輕不少。這天我是全隊最晚出發的,往第二營的路上,需要使用繩索爬升的地形很多,因此塞車嚴重。雖然晚出發還是免不了要排隊。

幸好路程不長,我們中午就抵達六千二百米的C2。幾個速度快的隊員問唯韌能否直接去C3,他否決了大家的熱血,希望我們保留體力休息,隔天前往C3的路程很簡單,我們有機會直接登頂。有

我灌了大量海帶湯和奶茶,我才帶十包一次喝了五六包,超開胃的,然後吃了味噌泡飯。

點後悔只帶一包咖哩牛肉,那是準備在C3吃的,只好打開芒果乾和無尾熊餅乾彌補肚子。

當天晚上,我覺得「落枕」的地方似乎更痛也更僵硬。心想睡一下應該就好了,於是吃完晚餐趕緊去睡。沒想到起床後整個脖子僵硬到無法轉動,動一點就痛。難道這也是高山症?我幾乎無法動彈,唯韌擔心地問,「還能爬嗎?」我很無語,難道要因為落枕而撤退?幸好隊員裡有醫生,他幫我「橋」了一下,讓我稍微轉動頭部。

1	
3	2

1 令我驚豔的 Samagon，也是前往大本營的最後一個村莊。（攝 Lakpa Sherpa）

2 大本營，海拔約 4,700m。（攝 Lakpa Sherpa）

3 從 Samagon 到大本營途中。（攝 Lakpa Sherpa）

馬納斯魯的攀登季不長，超過十月五號就算晚了，根據天氣預報，這兩天可能是最後一次窗口，我決定撐一下，帶著僵硬的脖子繼續前進。

雪崩小插曲

大本營以上，大大小小的雪崩獨奏、重奏及合奏都很常見。規模通常不大，也離營地與路線有相當距離。我埋頭走在往C3的路上，唯韌突然拉著我向前疾行，我有點驚訝，因為他大部分時候都是嫌我走太快，要我放慢點。

「我走太慢嗎？」我問。

他搖搖頭，只是拉著我走，不時觀望上方，看似在找尋什麼。

「雪崩！」突然間他抓緊我說。

他的聲音很冷靜。我早已習慣了遠處那些影響不到安危的大小雪崩，因此第一時間並不緊張，只隱約覺得不對，因為唯韌抓得很緊。

殊不知一抬頭，我瞬間呆掉，像電影般的雪塊和煙霧正朝我倆直衝而來，而領頭直奔門面的是一塊相當公車輪胎大小的雪塊……

唯韌抓緊我快速向右閃開，但在深軟雪地上的移動很像是慢動作。公車輪胎從左側飛過，他又抓著我往左側移動閃過右邊飛過的汽車輪胎，接著更多小型雪塊和雪塵撲下，他拉著我向上爬，

邊喊，「快離開這裡！」

這次的左躲右閃是我人生中第一次在高海拔（接近六千七百米）如此高速移動，我勉強往上爬了幾步，雪塵與雪塊擦身而過，我抓著唯韌喘氣，喘完後才能一步步盡快離開這段雪崩區。

心裡暗自慶幸，幸好這個雪崩的規模不大，還有機會左右閃躲。看見過程的雪巴問我感覺如何，我還能開玩笑說，「就像是玩電玩，左左右右。然後跑！」我邊說邊跳，大家都笑了。現實上，這比電動刺激太多了，畢竟電玩主角可以閃避無數次都不會累，我左右閃兩次就快爆炸了。

後來唯韌重提他攀登前說過的一件事，「這次架設繩索的雪巴經驗不足，有些路段偏向雪崩區太多。」我當時聽到毫無感覺，現在才能真正體會。難怪他經過那個區域時一直注意上方。

經驗還是很重要，雖然我在走路時有發現雪崩的痕跡，但危機意識不夠，如果不是唯韌的警覺，我可能會直到被砸飛的瞬間才反應過來。

中午前抵達六千七百米的C3，我們還有充足的時間為晚上出發登頂做準備。我拿出咖哩牛肉吃掉，真是人間美味，比各式泡飯泡麵好吃太多了。還有八條能量膠是準備登頂時吃，已經都放在背包最好拿取的位置。

嘗試無氧

二十七號晚上七點，我們從C3出發，其他隊員開始吸氧，我沒有。唯韌不懂為什麼要追求無氧

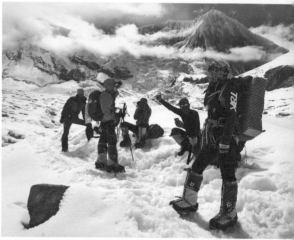
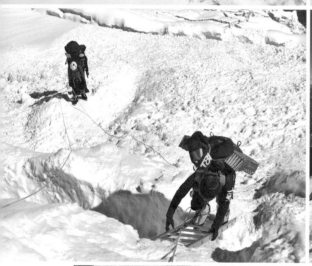
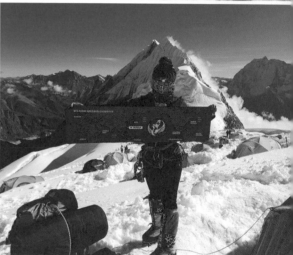

1	2
4	3
5	

1 往第一營路上。（攝 Lakpa Sherpa）

2 第一營，海拔約 5,700m。（攝 Lakpa Sherpa）

3 第一營往第二營路上。（攝 詹喬愉）

4 第一營往第二營路上。（攝 Lakpa Sherpa）

5 第三營地，海拔 6,700m。（攝 詹喬愉）

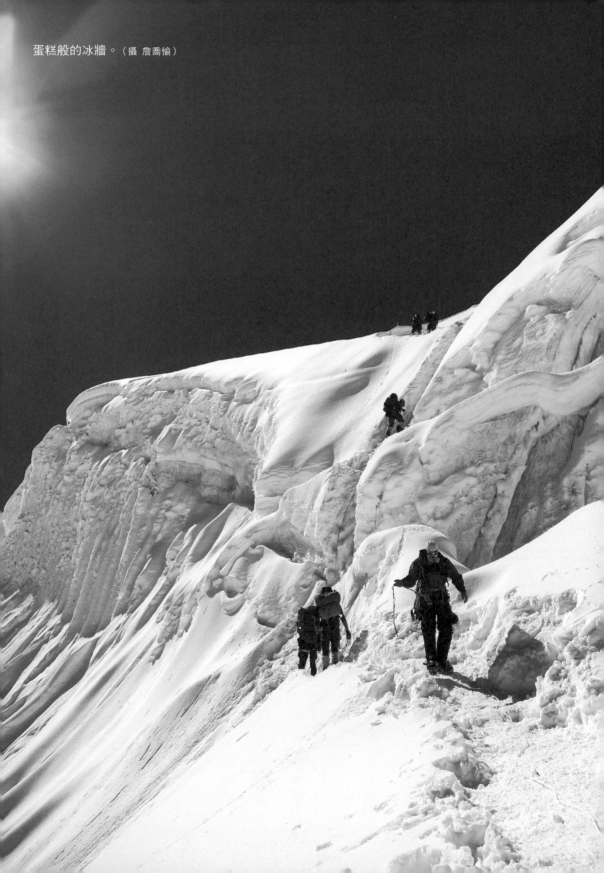

蛋糕般的冰牆。（攝 詹喬愉）

登頂，我回他，「我只是想知道我的身體能做到什麼。」因為登山就是個自我瞭解、自我挑戰的運動，沒有為什麼，也沒有要比較的。

我照自己的步調走，但也參考別人的速度，以免慢過頭而不自知。在七千五以下，我大概在隊伍中間。無氧很容易餓，我大概平均一小時到一個半小時吃一條能量膠。因為能量膠很甜，水也消耗得很快。不過隨著海拔上升，越來越冷，我開始無法忍受坐下休息的寒冷，因此C4（七三六〇米）以上幾乎沒有停下來補充能量。

經過C4時開始起風，我換上併指羽絨手套，把事先準備好的暖暖包塞進手套，鞋內則是早就塞好暖暖包。超過七千五之後，我的速度往下掉，只能勉強跟上後面幾個隊員。而且非常冷。接近七千八百米時，開始走一步要喘好幾下。我冷到全身發抖，期待著日出後的陽光。

耳朵開始出現嗡嗡鳴聲，不大但持續。我想這可能是個警訊，不過肺與頭部還未出現任何不適。我實在太慢了。「這樣到的了嗎？」我問唯韌，「可以啊，像這樣我幫妳！」他開始拖我。我不想這樣，我覺得很難看，如果是被拖上去的，那我還不如有氧。

他問我要吸氧嗎？我說等等太陽！我期待太陽帶給我溫暖，能有片刻坐下來吃點東西。我覺得或許休息可以讓我狀態更好。結果當陽光真的灑下，山坡的氣流沿著雪坡飄起，竟然天殺的冷到崩潰！我全身抖到無法停止。

我決定吸氧了。氧氣戴上後大約三分鐘，彷彿來到另一個世界。我輕鬆地邁開步伐往上走，血液開始循環，手腳漸漸暖起來。然而有那麼一瞬間，我忘了我在這裡做什麼，我只是像個機器人

般往前走。

原來，當你放棄一個非常困難但一直努力嘗試的目標（無氧）後，你會好像突然喪失方向，好像其他事情都不是那麼重要了。

等我想起來我要登頂，距離峰頂只剩下幾百米。

登頂時我並沒有特別激動和喜悅，只是排隊等拍登頂照。感覺從吸氧開始，登頂就變成理所當然，相較於無氧是如此唾手可得。

回到C4後我把氧氣放下，因為覺得面罩擋住視線，微弱的嗡鳴聲馬上響起，但隨著高度下降很快就沒了。

這次隊伍中有個女孩，在海拔八千左右氣閥壞了，氧氣無法供應。當時她想這麼多人無氧，她應該也不會怎麼樣。但很快她就發現不對勁，半邊的臉開始麻痺，她發現自己不能呼吸，也快不能動了，才警覺到如果沒氧氣自己可能會死在這裡。幸好她的雪巴趕緊把自己的氧氣給她，還有下山的其他雪巴送她面罩，她才能順利登頂並回來。

後來其他隊員告訴她，絕對不要跟別人比較，每一個人都不同，重點是要瞭解自己的狀況，進行自己能負荷的挑戰就好。我非常認同。

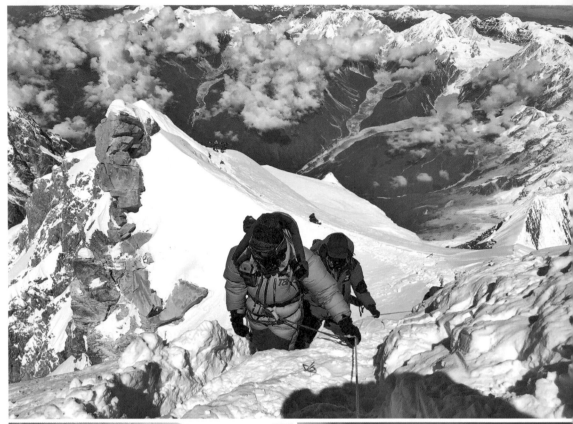

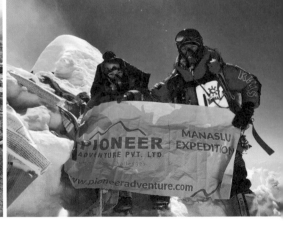

1	
3	2

1 離峰頂不到 100 米。（攝 Lakpa Sherpa）

2 登頂馬納斯魯峰，海拔 8,163m。（攝 Lakpa Sherpa）

3 回到 Samagon，慶功宴是火鍋營火晚會。（攝 Lakpa Sherpa）

13

沒有頂點的山
馬卡魯與聖母峰

「這麼快?」

「終於要去了?」

每個人聽到我的年度計劃反應不一,倒是都對世界最高峰聖母峰(珠穆朗瑪峰)帶著特別的語氣。

相較其他八千米巨峰,氣候穩定、無太多困難路段、已經非常商業化的世界第一高峰,是全球許多頂尖攀登者的第一座巨峰,卻是我的第四座,以經歷來說不算早攀登。在雪巴和藏族文化裡,「珠穆朗瑪」是寬宏溫柔的女神。當時因為經費問題,沒選擇她作為我的第一座八千米山峰,但她當然也不是我的最後一座,早不早攀登並不影響精進的訓練之路。

我在同一年計劃裡不只有聖母峰,還有世界第五高峰馬卡魯(Makalu),難度更甚前者。不過當我介紹行程時,馬卡魯常被聽眾忽略。想想此中道理,猶如許多知名度較高的登山網紅如我,不一定在登山技術的部分比較強,值得隨時自我惕勵。

在夢想目標之外還是得兼顧收入，因此最初的完美計劃是先帶自己工作室的行程：EBC（聖母峰基地營）加 Gokyo Lake（基地營西邊極美的高山湖泊）環線健行一圈。工作結束後再順路到馬卡魯基地營來回高度適應，登頂後再前往聖母峰。

未料計劃趕不上變化，工作室夥伴小蘇原本三月二十四號要先去帶島峰攀登的隊伍。沒想到他一月在非洲吉利馬札羅感冒後，仍馬不停蹄地工作，把感冒帶到尼泊爾、雲南，最終帶回台灣，結果引發心肌炎。我身為小蘇的好夥伴，當然義不容辭出發代打島峰團，一周內緊急改機票，稀哩呼嚕打包，連贊助商的裝備都來不及準備，只好麻煩 EBC 健行團的隊員幫忙帶到尼泊爾。

三月二十四日　意外的島峰行

經過一陣趕鴨子上架，我終於抵達登機口。台胞證竟然不知何時從護照頁中溜走，偏偏必須在廣州轉機，而唯一能辦落地簽的身分證又沒帶。地勤冷冷地跟我說無法幫忙，要立刻取消機票。等我跑回出境檢查櫃臺，才知若無航空公司帶領是無法反向入境的。眼看起飛時間接近了，我趕緊麻煩機場內部緊急接駁的車子帶我到登機口，好在即時有人打來說撿到我的台胞證，正緊急送往登機口。那位幫我送台胞證的人員，正好跳上同一輛接駁車。感謝機場人員鼎力相助，在有驚無險中開啟旅程。

飛機降落加德滿都已是晚上十點，可能因為未到夏日攀登季，入境檢查的人稀稀落落沒有以往

的大塞車。唯靭推掉原本的工作來接機，可惜他必須留在加德滿都處理聖母峰大本營和馬卡魯大本營的營地設備和人力調度，無法和我一同前往島峰。

三月二十五日 直升機迫降

早上六點，早餐都還沒吃完就聽說盧卡拉天氣不好，加德滿都往盧卡拉的飛機停飛。但我們還是乖乖前往機場坐等任何出發的機會。

海拔二八五〇米的盧卡拉號稱世界上最危險的機場，只有十六人座的小型飛機可以起降，小飛機遠不如大型飛機穩定，飛行顛簸，因此天氣稍有不佳就會停飛。即使是氣候較穩定的春秋攀登季，一個月之中也難免有三分之一是停飛的。就算有飛，也可能僅有清早第一、二班次而已。夏天雨季期間就更別提了，停飛的天數總是過半。

所以人們常笑稱，熱門路線EBC健行中最困難的部分，就是加德滿都往返盧卡拉的航班了。

當然，健行客也有備案可以選擇：搭直升機。

直升機能在較差的天候起降，若擔心行程延誤，最好在狀況許可下當機立斷改搭直升機，以免到了下午雲霧更濃，連直升機都飛不成。不過，直升機的價錢是浮動的。天氣越差、越多乘客被小飛機延誤，直升機的喊價就越高。像去年五月剛從洛子峰下山，我硬生生被困在盧卡拉六天。當時就看著直升機的價格水漲船高，直到一人九百美金的天價，沒錢的我完全放棄，只能繼續待

在盧卡拉，每天試吃不同餐廳打發時間。

這一次我們可沒有這麼多時間消耗，早上十點半看天氣沒有好轉跡象，我立刻決定改搭直升機。七個隊員和兩個雪巴嚮導分成兩梯次飛往盧卡拉。第一梯次順利抵達。第二梯才晚了一點，山區就變天，最後只得迫降在盧卡拉下方約一個半小時路程的小村莊 Surke。

抵達 Surke 時已近下午三點，飢腸轆轆。我和盧卡拉的隊員約定直接到今日原定行程的村莊 Phakting 見面，Surke 有腰繞路可以接上往 phakting 的路，雖然路程較遠，但抵達時間不會相差太多。我們四點吃完飯出發，天黑的壓力加上下雨起霧，讓我們無法好好享受這一段路程，只能埋頭趕路。六點四十五分終在大雨中抵達 Phakting，只比盧卡拉出發的隊伍晚半小時，還有趕上晚餐。

很慶幸這一批隊員都相當樂觀隨和，雖然小飛機沒飛成，但我們是少數成功飛往盧卡拉和 Surka 的人，也在當天平安抵達 Phakting，完全沒有延誤到行程。大家的心情自然都不受影響，熱絡討論接下來的天氣。

我告訴大家隨著海拔升高就不會下雨了，安定軍心，而且下雪總比下雨來得舒適。明天我們將要上升八百米，抵達路程中最熱鬧的市集南切巴札。

三月二十六日　南切巴札

清早，雨依然滴滴落落。看路上一朵朵傘開，我開始後悔沒帶上小黃傘。原本是考量路上熱鬧，去年打傘總是擋到人。沒想到這趟尚未進入正式的攀登季，健行客少了近四分之三。來往的健行者與雪巴都撐著傘，讓我忍不住又想到莫非定律，往往都是漏了準備什麼，什麼就會發生。

南切巴札依山而建，是旅程中最熱鬧的市集。安排隊伍在南切休息兩晚，除了作為高度適應，大市集有好吃的起司蛋糕、熱水澡、沙龍店、按摩店還有數不清的裝備店可逛，比起其他村莊舒適許多。

在餐廳與各地健行客聊天時，一位印度人得知我從台灣來，第一個反應竟然是說，「你們的那個女總統很厲害唷。」我很驚訝，原本以為他要說「台灣在哪裡啊？」他對我的反應呵呵笑，稍微講了一下他所知道的台灣現況。我一方面很感動，一方面又有點汗顏，我對印度現況，除了跟巴基斯坦的衝突外，又瞭解多少呢？雖說世界之大，很難知道所有國家的狀況，但在台灣能輕易接觸到的訊息，不外乎美國、中國、日本、韓國等等周邊國家，想知道其他地方發生什麼事，通常需要積極查詢外文新聞及資訊，對我來說不算容易的事，導致眼界不夠寬廣。

抵達時大家的心情都很愉悅，在旅館喝完下午茶就一溜煙不見跑到街上去瞎拼了。我把握時間洗個熱到會跳起來的熱水澡，好好休息。沒想到這樣悠閒的氣氛只維持到晚餐前。打開氣象預報後發現，原定的島峰登頂日天氣不佳，除了連續兩天大雪之外，風速也稍大。即使動用預備天等

待，之後幾天的天氣也不太好。

考量所有隊員在出發前兩個月內，都有多次上三千米以上高山過夜的經驗，不太需要擔心高度適應問題。我們決定刪除南切的休息天，把行程提前，雖然趕不上最好的登頂日，但還是可以試著選擇比較平易近人的天氣。此時屋外「剪水凌虛飛雪片」，水氣已足夠開始降雪。

三月二十七日至三十日　前往島峰大本營

晨光雪霽天晴朗，一開房門我馬上轉身拿相機，糖霜似雪披在依山而建的彩色屋頂上，雪巴孩子互相擲雪，往來的人們都因美景而雀躍。

EBC 路線上最搶眼的阿瑪達布拉姆峰（Ama Dablam）完全露臉，Ama 是雪巴語媽媽的意思，而 Dablam 為項鍊之意。記得唯韌曾經說過，之所以會稱為項鍊，是因接近峰頂下方有一大塊懸冰川高掛，看似搖搖欲墜，他們認為那就是項鍊的墜子。如此有詩意的名字，在台灣卻被戲稱為「阿嬤達不到」，讓這座技術性極高的陡峭山峰，頓時多了點親近感。

「阿嬤達不到」的攀登通常在每年十月左右，也是唯韌公司每年的既定行程。他邀請過我幾次，也有幾個攀登過的朋友向我炫耀過美到難以置信的照片。此行天氣極佳，唐波切（Tengboche）到昆瓊的 Shomare 是仰望「阿嬤」最令人驚豔的一段。雖然這座美麗的山峰暫時不在我的計劃中，但希望有朝一日能前往朝聖。

隨著山路蜿蜒，聖母峰和洛子峰也露臉了，只是山頂身在雲霧之中，看不清是強風下的吹雪，抑或是幾片輕薄的雲霧在與山頂溫存。

可能因為風景太迷人，被我們稱為「紅衣小男孩」的隊員精力旺盛完全無法靜下來，一大早吃完早餐就背著背包，沿路跑來跑去，不停喊「催落去」，然後國語、臺語 RAP 唱不停。才不過幾天，老實的嚮導 Pamba Nubu 竟然也學會了兩句臺語「催落去」和「走走」。

天氣大好，原先一路衝的年輕人反而一個個釘在路上拚命拍照。大概是不想放過坐在「阿嬤」跟前喝茶的好機會。不知道是不是我們拍得太勤快，路上一位外國正妹竟然特別停下腳步給我們良心建議：這一路的風景只會越來越美，別就此駐足啦！

這次島峰隊員速度飛快。三月三十日，我們順利抵達島峰大本營。

三月三十一日　出發

帳篷隔音差，被緊鄰的印度隊伍吵了一晚，溝通兩次聲音才終於轉小，但也已近出發時間。

凌晨十二點半，所有隊員準時在餐廳集合，出發前往島峰。紅衣小男孩一如往常，一出發就衝衝衝不見人影，有兩位隊員就比較緩慢。走沒多久，離高地營還有好一段距離，其中一位開始嘔吐，島峰的總嚮導 Rita 立即派一位雪巴背著一瓶氧氣陪同撤退，擔心大本營海拔仍稍高，因此直接下撤到曲貢。

每位隊員都有一對一的雪巴嚮導帶領。我走在隊伍中間，以便掌握前後隊員的狀況。前方是現役警消土豆。土豆一開始走得很順，但隨著海拔漸高，速度開始變慢，一有落差稍大的地形，就會停下來大口喘氣。他有點不好意思，頻頻解釋他只是因為想睡覺，所以走這麼慢。當然凌晨出發，整夜沒睡一定會累，我自己也頻頻打哈欠。個人覺得是因為走慢所以想睡，也或許對有些人來說，熬夜和高海拔真的會導致排山倒海而來的倦意。

夜好漫長，路程感覺比我自己走時遠了好幾倍。寒風讓我的能量膠快變冰沙了。就算一出發就全副武裝，上半身是內層刷毛排汗衣、厚刷毛中層、厚羽絨加 GORE-TEX 外套，下身是刷毛內搭褲、刷毛登山褲加羽絨褲，把自己包得嚴實。但以如此緩慢的速度前進，我還是冷得難受。

在台灣山區，即是天氣不好，我還是有信心可以押隊。但是像這樣的環境，如果天氣再惡劣一點，緩慢會讓身體寒冷，也讓自己暴露在惡劣環境的時間拉長，以我循環不佳的虛弱體質是撐不住的。真的打從心底佩服強大的雪巴嚮導們，在海拔七八千以上，耐心陪伴隊員超過二十四個小時，那是多麼可怕的耐力和強壯的身體啊。

許多人以為尼泊爾所有的健行嚮導都是雪巴人，這是大大的誤會。雪巴人口只占尼泊爾人口的百分之一左右，大部分拿健行嚮導執照的都不是雪巴人，但如果是攀登嚮導，雪巴人的機率就很高。因為在尼泊爾要拿攀登嚮導執照，需要八千米的攀登經驗，大多數攀登者為求高海拔能力的保障，多會選擇雪巴人作為攀登嚮導。因為如此，雪巴（sherpa）逐漸成為嚮導的代名詞，視為一種職業，很多並非雪巴族的嚮導，也會自稱 sherpa。

1	2
5	3
4	

1 EBC 健行路線不難，卻能欣賞到一流的風景。（攝 詹喬愉）

2 阿瑪達布拉姆峰是 EBC 路程中最美的山。看著她美麗的冰與岩線條喝下
午茶，不為她著迷也難。（攝 Lakpa Sherpa）

3 盧卡拉夜景。（攝 詹喬愉）

4 天候不佳，改搭乘直升機前往盧卡拉。（攝 詹喬愉）

5 石壁上的佛像，雖是人為，卻不覺得違和。（攝 詹喬愉）

我們隊伍的嚮導全是雪巴人，都有好幾座八千米攀登經驗，甚至超過十多次聖母峰攀登經驗。

畢竟我們合作的公司是雪巴人開的公司，非常重視攀登經驗和高海拔工作能力，非雪巴人的協作則通常擔任廚師或挑夫，這樣的團隊可以較大程度照顧健行者的安全。

登頂島峰

終於要抵達裂隙區，說明山頂不遠了。

每個人對於高海拔的反應不同，我可以明顯感覺到原本強壯的土豆在過了大約五千七時，行動能力大幅下降。

前夜大雪，但這段是覆蓋鬆雪的碎石和石板地形，並不適合冰爪。直到要踏上終年積雪的大坡之前，我們才準備穿冰爪。這時土豆已經連穿冰爪的力氣都沒有，他一路碎念，我有點擔心他會放棄，幸好他自始至終都未說出放棄的字眼。我試著看後面的隊員，發現都是其他隊伍的人，腳程慢的兩位隊員早已不知流落何方。

今年的裂隙與去年相比有極大變化。去年那個挑戰大家膽量、五個鋁梯接在一起才能通過的大裂隙不見了。或許因為季節甚早，大裂隙還沒有出現，但小裂隙變多了，有的可以輕鬆跨過，有些則必須小心通過瘦長雪橋。長梯子還是有，但是從橫向變成直上，對於身為警消的隊員來說，這比救災的梯子還短，根本難不倒他們。

攀向沒有頂點的山：三條魚的追尋　190

度過所有裂隙，便是最後一個難關：二百米冰壁。

我遠遠看過去，發現路線也跟去年完全不同。今年的路線前半段簡單，但後半段近乎垂直，中間還有小OVER（岩壁外傾）。我看到許多攀登者和嚮導卡在中間塞車。紅衣小男孩已經登頂，前方的隊員則正在努力。我停在冰壁下休息，對我來說此行目的不是登頂，而是陪伴和確認每一個隊員的情況，於是我讓土豆單獨跟他的嚮導前進，而我等待後面的隊員。

雖然太陽已經升起，但還是有點起霧，無法全然感受陽光的溫暖。等待過程中我不小心睡著幾次，都被凍醒。我看到一位法國隊員也在此休息，背包露出結冰的水袋吸管，於是和他小聊一下。

「你第一次攀登六千多米的山峰嗎？」我問他。

「是的。」

「我想也是。」我指指結冰的吸管，他不好意思地笑笑。

「經驗嘛。」

「你需要喝水嗎？」

「真的嗎？」他眼睛放光，看起來是渴了一路了，我趕緊把我的保溫瓶拿給他。

他覺得自己上不去了，於是留在這裡等待隊友。我鼓勵他試試，他卻問我怎麼不上去。我指了指上方塞車的狀況，說我其實登過頂了，這次是來陪伴我的隊員。

他一屁股坐在雪地上休息，我趕緊阻止他，「不冷嗎？」我邊說邊把Hanchor背包後面的短墊背板抽出來攤開讓他坐，他一臉驚奇，「你怎麼什麼都有？」我有點小得意，要偷懶，東西當

然要備齊啊！但我竟然忘了順便介紹一下這個實用的台灣品牌。

遠方有兩個小藍點從雪坡後面慢慢出現。我興奮地站起來，那是去年跟我去雲南哈巴雪山雪訓的隊員，因為天候因素沒能站上海拔五三九六米的山頂，我加倍希望她這次能夠成功登頂。雖然我看得出她非常疲累，但這樣的時間，只要不是停滯太久，對這段兩百米的最後上升是足夠的。

通常介於成功邊緣的隊員，登頂成功與否往往與嚮導做事方式或態度很有關聯。體能較弱但又不是慢到明顯無望的隊員能否成功登頂，嚮導的態度很重要。這時候嚮導如果給予比較負面的評斷（告知不可能登頂），或表現出不耐煩，隊員就會開始懷疑自己。而懷疑自己會讓動力減弱，疲勞感放大，此時隊員放棄的機率就會很大。反之如果嚮導鼓勵隊員勇往直前，往往隊員就算筋疲力竭都能有超出預期的表現。

嚮導是否鼓勵隊員前進，有時候是頗有責任壓力的。首先隊員的體力能否堅持到回程、身體是否能承受更高的海拔、是否能在最後時間底線前登頂，相較於勸說撤退，有時鼓勵前進更難。但是對於隊員而言，考量到時間或金錢上的付出，每一趟海外攀登都是很不容易的機會。進退之間如何拿捏，實在是種藝術。

最後一位隊員已經動用備用氧氣，但仍持續推進，我遙望遠方終於看到人影了。他看起來非常虛弱，搖搖晃晃緩慢向前，雖然已經走在平緩的雪坡，仍令人擔心可能晃進旁邊裂隙。

他對海拔的適應一直都比其他隊員慢一些，行進速度也比較慢，我真的很佩服他有毅力撐到這裡。正常來說氧氣是為緊急狀況備用的，並非攀登用氧氣，一旦使用代表必須下撤。在嚮導的眼

攀向沒有頂點的山：三條魚的追尋　192

裡，這個攀登者已經太過虛弱，根本不可能登頂。但他吸了五分鐘氧氣後便拒絕使用，依然堅持一步步像喪屍般往前邁進。我看著他的眼神，知道他不會輕易放棄。「這個隊員真危險。」我偷偷這樣想，並如實告訴他，這樣的行進速度不可能登頂。

「還要繼續嗎？」

「是的。」

他說，就算不能登頂，也想看看自己能走到哪裡，自己感覺還好，只是比較累而已。

我看了看他的唇色，評估他就算上冰壁，也爬不了幾步，於是答應讓他試試。他的嚮導非常驚訝，再次表示這種情況不可能登頂。我請嚮導繼續陪他往前走，但叮囑他時間一到務必回頭。後來也如我所料，沒走多遠，在冰壁正下方就決定回頭了。

拖了這麼久，第一個登頂的紅衣小男孩終於下來，可見塞車嚴重。我隨著他們慢慢往下走，換冰爪處聚集了各隊伍在休息拖裝備，有好幾個人在吐，我才知道原來登頂後下山吐的人還不少，我自己登頂那一次很早就下山了，沒遇到這麼多人。

得知所有隊員都在下撤中，我放慢步伐，太陽高掛，一掃夜晚的寒冷。我漸漸敵不住陽光的溫暖，窩在路邊打盹。此時其他隊伍的雪巴沙努跟上了我。台灣唯一無氧攀登五座八千米的登山家阿果（呂宗翰），便是與沙努嚮導一起攀登世界第九高的南迦帕爾巴特峰（Nanga Parbat，海拔八一二六米）。

沙努看我倒在路上立刻前來關心，詢問是否頭痛不舒服，叮嚀我別在路上睡覺，風吹會頭痛。

他不知道我的衣服厚到如同把睡袋穿在身上，加上陽光薰陶，很難沒有睡意。但是看他一臉關心，我只好起身往下走。他的客戶速度極慢，拉開距離看不見人影之後，我又倒下來睡覺，直到他再次站在我身旁關心。就這樣重複了四、五次，活像我的鬧鐘。直到最後他忍不住跟我說，「如果有不舒服要說，像我也會頭痛的啊。」大概覺得我必然是身體不適但礙於面子不敢說。因此他先說出自己也會頭痛，我會比較願意承認。

我感覺到他的貼心，只是我真的是純粹想睡覺，況且所有隊員都還不見人影，我不能離他們太遠。

快下到坡底時，終於有一位隊員跟上了。這時小協作剛好提了熱飲上來，我們便坐下喝茶。此處地勢較平緩，沙努讓他的客人先走，坐下跟我們小聊了一下。他告訴我，接下來還會跟阿果和元植一起去世界第五高峰馬卡魯，因此我們在馬卡魯還會見面。沙努只剩下三座八千米還未攀登，其中一座就是馬卡魯。我想這對他來說並不算難事，看來沙努完成十四座八千米的日期不遠了。

落後的隊員一一出現，我想真的耗盡大家精力，下山的速度比我預計慢上許多。看到最後一個下山隊員身影出現後，我才起身慢慢前往基地營移動。雖然時間晚了點，所有人也筋疲力盡。但我們還是趕回曲貢休息，和下撤的那位會合。

這一趟有成功有遺憾，全都變成回憶和話題。有登頂的隊員都買了一頂島峰帽子，我們笑稱差幾百米就撤退的隊員，應該要依照撤退海拔，在帽子上的標高下面寫上「-100」、「-200」，直到雪恥那天再劃掉並繡上日期。

無論登頂與否，在我眼裡大家都是成功的，所有人都突破了極限，到達人生的「最高海拔」，最重要的是，全都平安下山。登山撤退並不少見，事後檢討時，因為「天候不佳」或「身體傷病」而撤退永遠是明智之舉。只有因疲憊辛苦而放棄，才會有「如果當時我再盡力一些」的遺憾。當下詢問自己盡力與否，是我提醒自己別留下遺憾的方式。

島峰行成功告一段落，接下來，我要前往丁波切（Dingboche）等待 EBC 健行隊員的到來。

四月一日至四日　隊員會合

島峰任務已了，懷著輕鬆的心情前往丁波切。去島峰之前，我們遇到大陸遊客晨陽，很酷的是他跟老婆分開各自旅行一年。晨陽與我們年紀相仿，先是有一句沒一句的隨意聊天，而後便和我們一起打桌遊。晨陽的邏輯清晰，玩起牌來非常犀利，讓所有人都能因此更投入盡興。

我們回到羅布崎（Loboche），換了一家旅館，沒想到晨陽又連絡上我們，跑來打牌，從此在行程中的各個村莊，多了一個不時出現打牌的隱藏版隊員。

島峰組和健行組原訂四月一日在丁波切會合，健行組卻因航班問題，早上才抵達盧卡拉。我還在島峰大本營時就聽說三十號從加德滿都飛往盧卡拉的班機並未飛成，當時很想傳訊告訴他們立刻換直升機，可惜網路不通。其實就算網路通，他們也不想多花錢換直升機。三十一號小飛機有順利起飛，卻沒飛到盧卡拉，而是迫降在其他機場。聽說飛機一路顛簸，非常可怕，降落

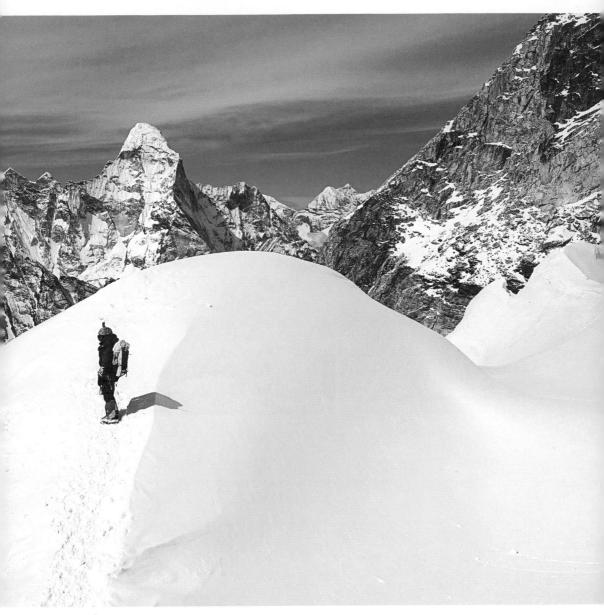

$\frac{1}{3}\Big|2$

1 回望阿瑪達布拉姆峰。（攝 Lakpa Sherpa）

2 往島峰大本營路上，矮矮的黑色三角形就是島峰。在巨峰環繞下，不到 6,200m 的島峰顯得格外嬌小。（攝 Lakpa Sherpa）

3 在島峰大本營帳篷裡整理裝備。（攝 詹喬愉）

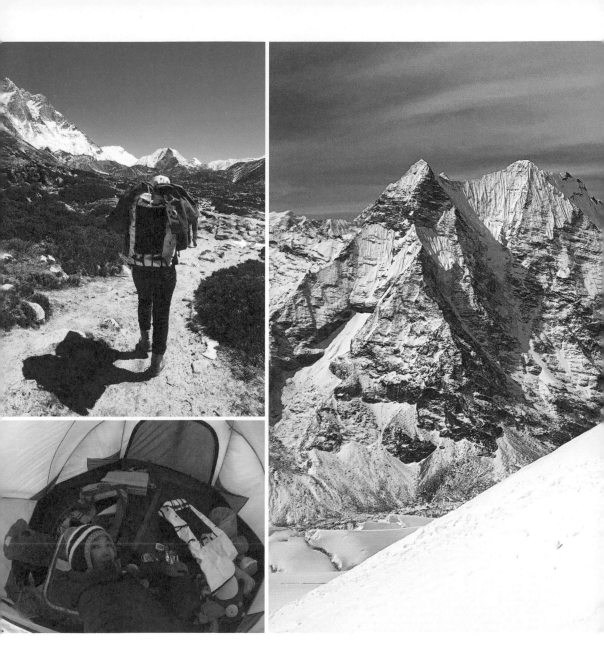

　沒有頂點的山：馬卡魯與聖母峰

後唯韌還特別打給我說他還活著。小飛機對於氣候條件的要求比直升機更高，在這種氣候環境下，其實搭乘直升機相對安全。

四月一號當天終於降落在盧卡拉後，健行組為了趕回浪費掉的時間，一路殺到南切巴札，有些體能弱的隊員開始覺得不適。由於飛機延誤，行程足足被砍了兩天，趕路讓人疲累，甚至有隊員責怪我廣告不實，「不是說 EBC 健行很簡單嗎？」真是有苦難言，原本的行程真的非常簡單，結果隊員們嫌休息日太多，主動要求刪掉兩天，並把某些二日行程併為一天。

旅行本來就有許多變數，尼泊爾更甚。尤其飛往返盧卡拉的班機，真的不是人類可以掌控。雖然我在出發前再三強調過，這個行程太緊湊沒有預備日，遇到小飛機無法飛時務必當機立斷改搭直升機，以免影響行程。但當真正遇到，不僅沒有將我的忠告放在心裡，還反而怪到領隊頭上。

因為飛機的拖延，我們直到三號才會合，島峰隊員已耐不住無聊，跑去「阿嬤達不到」大本營觀光。我則留在旅館還積欠的稿債。沒想到晨陽又出現了，既然所有人都不在，我便提議去很喜歡的喜馬拉雅咖啡廳，店內有許多書籍、西洋棋和小遊戲，也會定時播放攀登聖母峰的紀錄片。

晨陽教我下西洋棋，雖然老是輸他，我卻愛上這個訓練腦力的好遊戲。

所有人終於到齊了，當晚我用直升機載上來的新鮮食材炒了泡菜牛肉和紫高麗菜蝦仁，讓大家好好享受一下家鄉味。晚餐後晨陽再度出現，一群人又開始打阿瓦隆打到餐廳關燈依然不過癮，直到有人瞌睡才罷手。

四號是健行組的適應日，小嚮導拉庫瑪（Lalkumar）帶領大家前往海拔五〇四〇米的

Nagarjung 小山丘。下午高度適應的隊員們回來，另一隊台灣隊伍也剛好到了，是正妹安安登島峰三人組和健行正妹三人組，共六人的純女生組合。我向唯韌開玩笑說安安是我的女朋友，他聽了一臉驚恐。

曾在一次聊天中，我提到「女性朋友的女朋友」，他竟開始質疑我把性別說錯了。我耐心解釋男生也可以有男朋友、女生也可以有女朋友，他便要我解釋這樣如何生小孩。我告訴他兩個人相愛不一定要有小孩，他依然無法想像，懷疑男生要怎麼 Make love，我翻白眼直接大聲回答「Ass-hole！」他如遭雷劈，眼神充滿恐懼，不斷唸著「台灣好危險」，最後「飄」出餐廳。

之後我找時間向他解釋，喜歡男或女不是一種選擇，有些人天生如此，與男女之間的愛並無不同。世界各地都有這種少數人，包括尼泊爾，只是他不知道罷了。

晚餐前，閒不住的島峰組又不見了。我和唯韌去咖啡廳找，果然都在那裡玩牌。於是我們也找張椅子坐下，我告訴唯韌前一天剛學會西洋棋，他說他沒玩過，但是看別人下過，知道怎麼下，於是我們玩了兩盤。老樣子，我兩盤皆輸。輸給第一次玩的唯韌讓我有點不平，但又不得不承認他的腦袋比我好。是說，世上到底有誰的腦袋比我差？

休息日就這樣渾渾噩噩結束了，新的行程即將在明天展開。兩隊合併後出現許多意料之外的問題，有樂趣也有煩惱。這就跟登山過程一樣，有晴有雨，充滿高低起伏。

四月五日至六日 前往 EBC 大本營

終於再度出發。從丁波切到羅波切（Lobuche）的路程不長，所有隊員速度都差不多。兩隊的隊員幾乎之前都認識，但是年紀和體能有差。例如老人家總是早睡早起，若預訂七點吃早餐，他們四點就會起來閒晃。年輕人則希望睡晚點，然後用腳程補上進度。因此早餐時間通常折衷在六點半到七點之間，出發時間由兩組自訂。老人家非常準時，在小五教練帶領之下，從來只有早出發沒有晚出發過。年輕人通常在老人家出門後一小時，才拖拖拉拉出門，不過因為走得較快，最後總會先抵達目的地。我和唯軔則是負責押隊。

中午在杜卡拉（Dukla）午飯之後，便要面對沿稜上到都卡拉山口（Thokla Pass），大約二百五十米落差的上升。先前身體不適的花不完似疲累，但速度並不慢，停下次數也不多，看來身體已經沒什麼大礙。客觀來說，相較於我之前跟過的隊伍，這一隊的行進速度其實算快。

都卡拉山口滿是紀念碑與堆石，豎立著以往山難者的姓名甚至照片。有的人會到處尋找是否有自己聽說過的知名登山家，但我從不刻意去看這些供人緬懷的刻字。稍微估一下數量，長眠在這座山脈的登山者應該遠遠不止這些。每當經過的時候，我腦中思考的是，這些立碑的人與站在碑前細看的人，他們的心情與想法到底是什麼？一個重要的人若逝去，將是無可抵抗的強刻在心裡，立碑就能分攤而淡去？或是更強迫記憶？抑或是一種曾經活得如此精彩的證明，不甘所有事蹟就此消逝？

飛機延遲的行程遲早要還。第一天從盧卡拉衝到南切也不過還了一日行程的債，而接下來要還的，就是從羅伯切直接走到大本營，偏偏天降大雪，更是減緩了不熟悉雪地的隊員的速度。

老人家走到高拉雪（Gorak she）之後，看到天氣不佳，馬上集體決定放棄EBC大本營。但對年輕人而言，EBC大本營過夜體驗才是此行的重頭戲。幸運的是，我們出發後雪停了，一旁豎立著的冰山，雖然伴有雲霧遮擋，但比起百分百全開的視野更有一種神祕的狂野。淡灰的天空更顯出千年冰泛藍的光芒，似乎在用堅硬而冰冷的眼光睥睨著渺小的我們。

這次健行組幫我帶來了T8K新的保暖衣服和襪子，我迫不及待想要嘗試。雖然襪子只是試做，還要等待我的使用回饋，但質感已經非常舒適柔軟。至於上次亮眼桃紅色的中層衣，因為有一個插行動電源，用APP加熱的系統正在修理，反而來不及拿到手。幸好有新的灰色刷毛配化纖中層衣，低調的顏色和修改過的新LOGO更顯質感，這次他們幫我加強了胸口化纖的填充，感受非常明顯，尤其當風吹過時，四肢透風涼爽，但胸口依然溫暖。其他部分保持剪裁修身但彈性的單面刷毛，我最愛看得出身材的保暖衣。

很多人一直問我，T8K這個品牌為何如此神祕，贊助我去登八千米，卻不見商品出來賣。其實是因為，他們為了我的攀登季，提前開跑許多產品。這是全新的品牌，為了達到最好的品質，很多商品在使用回饋後都重新調整細節，因此遲遲沒有正式對外販售。

高拉雪到大本營很近，大約一個半小時就可以走到入口。入口處有顆大石頭，是多數健行隊伍的終點，也是攀登聖母峰的起點。去年被掛著滿滿旗幟的石頭，現在乾乾淨淨，應該是清理完之

後，今年尚未有隊伍披掛旗幟。我沒有刻意停留拍照，因為去年在大本營一個半月的生活，已經留有許多美好照片了，而且接下來五月要攀登聖母峰，我又會再度來到這裡。

所有EBC的營地都是沿著昆布冰川西側搭建，從冰川向南大轉彎，破碎的昆布冰瀑開始向南延伸，所有隊伍的營地都呈長條形分布。抵達入口後，大約還要走將近一小時，才會到我們的營地。

我們的營地離昆布冰瀑入口處不遠，對攀登者而言是個極好的位置，因為每一次攀登來回拉練，一出冰瀑就是營地，不用拖著疲憊的身體穿梭在其他帳篷之間。為了每年都能搭在這個絕佳地點，唯朝一月就會派團隊上山建設營地，畫出地盤。但這個位置對於健行者來說有點遠，明明已經抵達EBC卻怎麼都走不到目的地，各個走到意志消沉，兩眼放空。

在冰河上建設營地要費不少功夫，尤其我們隊伍的攀登者、雪巴嚮導和工作人員加起來共約七十人，需要的餐廳、廚房、倉庫、住宿與廁所帳篷數量龐大。搭帳之前，必須把冰鑿平，疊上石頭，即使每年都在同一位置，但因為冰川會變動，冰塔和地形每年都會變化，總是需要敲打整理。我去年試圖加入建設營地的工作，拿起沉重的鍬子用力往下砸，弄了半天只到了些冰屑，旁邊雪巴看不下去，接過鍬子用力一擊，整塊中型犬大小的冰塊應聲飛起。我隨即放棄，去一旁喝茶。

我們在六號抵達大本營，基礎帳篷都已搭起，但還未建設完全。整體構想是有三個餐廳，包括中餐、西餐和雪巴餐廳，兩個廚房，一個食物儲藏室，一個設備充電室和洗澡帳，還有近七十人的住宿帳篷，光想就是個大工程。

我和紅衣小男孩最先到，他一看到之前帶島峰的雪巴Pamba Nubu就直接像猴子般抱上去，我可以感覺到雪巴也很喜歡這種直接的情感表達，雖然沒隔幾天，卻有種他鄉遇故知的感動。

這次行程中，經驗最少的一對情侶平常鮮少健行，每日趕行程十分疲累。幸好兩人還算樂觀，每天笑臉迎人，再累也跟隨我們走到基地營，只是當他們走到營地時，步伐已經如同醉步了。其他隊員到處晃盪拍照，雖然去過島峰大本營，但規模根本不能比，所以處處覺得新奇。我則是又跑去打擾廚師做飯，雖然中餐廚師已經準備了乾煸四季豆、炒青菜、涼拌黃瓜、番茄炒雞蛋、炒馬鈴薯絲、酸菜牛肉湯等等，但我還是煮了剁皮辣椒牛肉湯（翻遍整個大本營竟然找不到雞肉，原來被雪巴吃掉了），並且炒了香菇肉燥來配飯。這次出發前我特別交代大本營準備日本米，畢竟尼泊爾這裡以長米為主，口感有差。

晚餐端出九菜三湯，是整個行程中最豐盛的一餐，而且合口味。只有在大本營，才能有這種回家的感覺。隊員立即能夠體會，我去年可以花一個半月待在大本營，卻不願意花兩三天走到其他村莊的原因了。這一回我因為攀登行程還有一座馬卡魯，無法在這營地久留，覺得有點不捨。不過，這次將有另一個台灣隊員阿毅會把這裡當成暫時的家，希望他也能像我一樣享受在大本營的時光。

晚飯時間到，開啟暖爐，放下帳篷簾幕。我端坐在暖爐前方，霸佔奢侈的溫暖。

```
    1
  ─────
  3 │ 2
```

1 高拉雪（gorakshep）往
 EBC 的路上。（攝 詹喬愉）
2 滿是紀念碑的都卡拉山
 口。（攝 詹喬愉）
3 在 EBC 大本營的豐富晚
 餐。（攝 詹喬愉）

四月七日　身體不適

早飯過後，自知腳程比較慢的情侶在嚮導帶領下先行回程。其他隊員則是不畏寒冷興致高昂地到昆布冰川拍照，其中最讓我覺得不可思議的是南宮恨，竟然在最冷的清晨，穿著薄薄一件上衣就在冰河晃蕩，好像旁邊的冰塔都是裝飾般。南宮恨體重一百二十公斤，身高一百九十公分，是我認識五年的山友，也是我工作室的得力夥伴。最神奇的是他這巨大的身形，在山區移動竟然不慢，最喜歡背著一堆新鮮的肉在山上煮火鍋。很多人看到他的第一個反應都是「這麼胖還能爬山？」但我認為答案應該是「因為爬山才變這麼胖吧！」他是「登山是一種會變胖的運動」之最佳寫照，因為在山上最重視吃，雖然速度不能說快，但能走能背，自己又會料理，經常準備各式食材到山上享受。

不知他不畏冷是否是因為胖，只能說皮下脂肪實在太強大了。我穿著羽絨衣褲窩在烤爐前，他竟然只穿單薄的長袖衣褲在外面晃蕩，我突然為變胖找到了藉口，更有理由在正餐後來塊蛋糕了。

拍完照回程，雖然是下坡，但因為薄雪覆蓋路徑，那一對情侶雪地經驗還不多，總擔心滑倒因而速度慢了不少，出發沒多久就追上他們。影響行進速度的主因，第一是體能，第二就是走路技巧。他們套起防滑小冰爪套出發，聽說會拖出鞋底，最後只好把冰爪提在手上。我自己沒有用過這種防滑冰爪，很難提出建議。在這種沒有危險地形處，最好的方法，就是從每一步的經驗中去學習了。

可能因為早餐吃粥，我走到高拉雪就餓了，情侶還沒抵達，我跟唯韌鑽進餐廳吃點東西。老人家早已離開高拉雪前往羅伯切，我們昨天就說好他們別等我們，因為今天的行程要到宗拉，還有一段距離。

此時，我的腸胃開始出現問題。在尼泊爾健行，或說去海外健行，極有可能遇到水土不服或感冒，而腸胃問題應該是最大宗。因此我身上總是準備不少止瀉藥、便祕藥、胃藥、止咳藥、感冒藥等等，不要小看這些小問題，尤其在高海拔地區，加上行進的消耗，小問題都會變成大問題。

下午抵達羅伯切。某些隊員決定不去 Gokyo Lake，要撤退，其他要去的也都先行出發，我留下來等待還未抵達的情侶檔。他們大約在下午兩點半左右抵達，我和他們討論隔日的 Cho La Pass 行程，那是接下來最累的一段。他們評估自己的速度和體能，覺得有走到 EBC 就算達成重要目標了，其他並不強求，於是決定撤退。

下午三點四十五分，我跟唯韌動身追趕前面隊伍，我們可不想摸黑到宗拉。我想這就是身體發生問題的起始。其實我吃很飽，高拉雪吃過沒多久，抵達羅伯切後繼續吃，還配了大量飲料。一出發我就覺得胃有點不舒服，但那時心想，我喝比吃還多，應該沒多久就會消化掉，因此沒有放慢速度。

雪持續下，能見度非常差，經過羅伯切大本營時一片雪白，幾乎看不見前面隊員走過的痕跡。雪浸濕了鞋子，我們在雪坡上看到滑落的痕跡，這時候前往宗拉的隊伍不多，八成是我們的隊員。幸好坡度不陡，滑倒也沒什麼安全疑慮。大約一個小時後看到隊員，離宗拉也不遠了，就開

始放慢速度。

我隱約覺得胃有點脹，走進旅館坐在火爐邊，開始想吐。我躲回房間，一拿到垃圾桶，馬上吐光胃裡的食物。吐完後全身無力，我喝了一點水配胃散，強迫自己吃一點糖果，沒過多久又把剛吃進去的水和胃散吐光。於是放棄晚餐，連水也不喝，直接入睡。睡到半夜非常渴，我爬起來小口小口啜飲，不敢喝多，就這樣渴到早上。

四月八日 Cho La Pass

除了渴，我倒是睡得不錯，整整十一個小時，算是有足夠休息。到了早上，我原本想吃玉米片，可是僅一丁點就想吐，我的胃像是被封閉了，進入的食物與水無法再繼續向下。我抑制想吐的感覺，稍微喝了點東西，打算看看這麼一丁點水分，我的胃要花多久消化。

今天一掃昨日陰霾，是個完美的大晴天。但又多了昨天滑落的柯大哥要撤退，一方面可能是受到驚嚇，一方面也是感到體能不足。聽說他滑落邊坡之後，組長費了好大力氣，才幫助腿軟的他爬回來。考慮 Cho La Pass 的地形更陡峭，再加上前兩日大雪，如果無法應付這樣的地形，撤退的確是比較好的選擇，於是一早直升機就將柯大哥送回盧卡拉。

隊員陸續出發了，我決定用最緩慢的步伐移動。天氣轉好，才發現宗拉實在很美，我遙望 Pass 的方向，雖然看不到頂，整條山脈如屏風般遮擋藍天，令人更加期待站上去環視的那一瞬間。

我沿路走走停停。唯韌幫我拿背包，因為腰帶也會壓迫讓我想吐。我不敢吃固體食物，但又覺得自己需要熱量，因此跟唯韌要可樂小口小口喝，胃竟然比較舒服了。

在開始陡升前的休息點，我們停下比較長的時間，看著隊員緩慢往上爬。太陽很大，暖暖的很舒服，唯韌拿出午餐，還與反向過來的外國人攀談了一會兒。我不再有想吐的感覺，有點餓，卻不敢吃東西，只敢多喝幾口飲料。

看所有人都將要翻過稜線，我們開始出發，我拿回背包，感覺好多了。我依然不敢走太快，唯韌則有時幫忙拉一下隊員。我們沿著岩壁旁的碎石坡而上，其實陡坡只有一小段，大約一百米左右的落差，我想這段就是大家認為比較困難的部分。**翻上去之後**，將會平緩腰繞在大雪坡上，接著緩上向鞍部邁進，最後從一小段煙囱式的岩石小凹縫爬上去，就**翻上海拔五四二○米的 Cho La Pass 了**。

很慶幸今天是完美大晴天，在如畫美景中漫步走上 Pass。一想到昨日那般風雪，竟然還是有少數隊伍越過（聽說僅六人），風雪中只能低頭趕路，風大寒冷，再加上降雪，路線不明也會提高風險，就覺得自己的隊伍真是好運。在山中健行數十日，不可能全程不遇風雨，但能在最困難的路程避開壞天氣，可說老天保佑。

瘋狂拍照後，改由小拉庫瑪壓隊，大家開始下坡。面對滿是鬆雪的碎石坡，大家沒走幾步就乾脆一屁股滑下去，唯韌則像電玩中的角色，左跑右跑，接住滑下來的人，很佩服他可以穿著慢跑鞋在這樣的坡上奔跑，而我只能無言地看著坡面上一條條光滑的痕跡，先錄下大家歡樂的時光

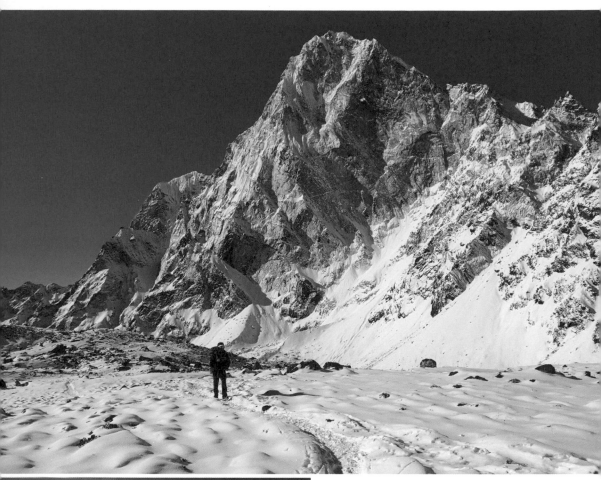

$$\frac{1}{2}$$

1 宗拉往 Cho La Pass 的路上。（攝 詹喬愉）
2 全隊於 Cho La Pass 合照。（攝 詹喬愉）

後，再一步步嚕出腳點往下走。南宮恨索性拿出綁帶冰爪穿，背了這麼多天，總算用到了。

當晚抵達小山莊後我只喝一點湯和飲料，早早就睡覺了，我努力不讓胃再吐出任何東西，畢竟身體需要熱量。

四月九日至十二日　Gokyo 湖

接下來的行程很輕鬆。前往 Gokyo 湖的路程不長，大家約好晚點出發，我雖然感覺胃好多了，早餐還是很收斂。抵達後才在犛牛排的誘惑下吃了不少肉，幸好沒有什麼問題。

湖面被白雪覆蓋，不免有點遺憾。晚上晨陽竟然又出現，他已經在這裡待兩天了，還想把上下幾個湖都走走。我們的行程則沒有安排那麼多時間，隔天早上的 Gokeo Ri，原本說好要去的隊員，除了紅衣小男孩之外，竟然都沒有起床，連老人家都賴床偷懶。

太陽曬了許久，大家才慵懶地出發。出發前我們先到 Gokyo 湖唯一一小塊融化的湖面，擠在這裡瘋狂拍照。融化的湖面雖小，已足以看出 Gokyo 的美，可以想像，最美的景應該在半融雪時，在白雪襯托之下，青出於藍。

往下走還有幾個小湖泊，有一個已解凍，倒映山景，美不勝收，又因此耽誤了大把時間拍照。

在我的碎碎念下，中午唯一特別叫餐廳準備了蒜頭雞湯，雖然我想要的是白斬雞，但看到清淡口味雞湯出現在桌上，還是很感動。雪巴不理解我們為什麼那麼開心，在他們看來什麼這種湯什麼

調味料都沒加，有什麼好喝的。

十一號中午回到南切，沒有如預期碰到其他隊員，因為他們全都去盧卡拉了。這次意外在南切發現一家日本料理，口味還算正宗。一想到在此還要待超過五十幾天，最難以忍受的就是食物啦。此時我隱約感到有些感冒的前兆。

原本所有隊員預計十三號飛往加德滿都，但盧卡拉天氣不佳，整天只有一班飛機飛成。有五個島峰隊員湊了一輛直升機先飛走，其他隊員則留下來等隔天的飛機。

他們起飛這天，我的感冒加劇。一早天氣不錯，所有隊員都成功抵達加德滿都。我躺在床上聽到奇怪的飛機聲，出去才發現又有飛機失事，起飛後衝進直升機停機坪，毀了另外兩架直升機，所有航班再度停擺，幸好隊員在這之前全部平安起飛。

原本小五教練願意幫我出機票錢回加德滿都吃東西，但後來一方面是擔心回程飛機延誤，另一方面是唯韌不樂意，他覺得這次不安全，因此我最後選擇留在盧卡拉。結果這事故一發生，唯韌就一直說，看吧，最危險的是飛機啊。

所有隊員離開之後，接下來就是我自己的攀登行程了。原先預計走回丁波切再搭直升機往馬卡魯大本營，但是因為我的喉嚨很痛，感冒症狀明顯，因此跟唯韌討論讓我留在盧卡拉休息。去年的經驗已經讓我深刻瞭解，身體在高海拔地區會恢復得非常慢。我不想再像去年那般狂咳兩個月，登洛子峰的時候，在海拔六千四百米的第二營，咳到肋骨抽筋倒在地上。雖然還是爬完了，但是實在很痛苦。

	2	3
1	5	4

9	8	7	6

1 氂牛與山。（攝 詹喬愉）

2 Gokyo 湖附近還有其他小湖泊，各具風情。（攝 Lakpa Sherpa）

3 氂牛和世界第六高卓奧友峰。（攝 詹喬愉）

4 Gokyo 湖只融了這一小塊愛心形狀。（攝 詹喬愉）

5 這麼冷的地方竟然有鴨子。（攝 詹喬愉）

6 大雪覆蓋的 Gokyo 湖與村莊。（攝 詹喬愉）

7 盧卡拉小飛機失事。（攝 詹喬愉）

8 回到南切巴札。隊員正一起敷臉保養。（攝 Lakpa Sherpa）

9 到盧卡拉當地人家裡吃土雞。（攝 詹喬愉）

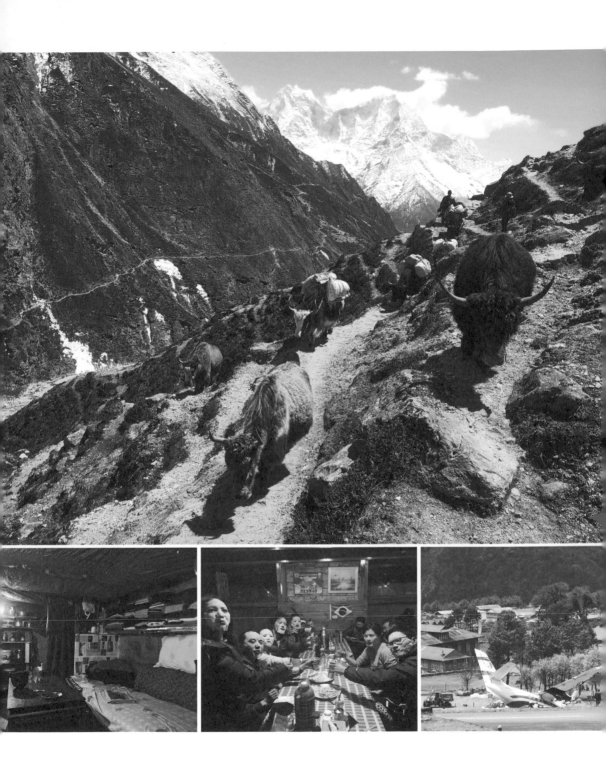

四月二十二日 馬卡魯低地營

就像被黑洞吸入另一個時空，掉入另一個世界，眨眼間斷了與這個世界的聯繫，卻連結起另一個世界。

我看著眼前揚起大面吹雪，陽光下的馬卡魯峰閃閃發亮，腦中還沒反應過來，那個滿是健行客、咖啡廳和網路訊號的盧卡拉，怎麼轉眼全消失了，眼前只剩下冰河灰色的岩石、白色的雪以及泛藍的冰。我看著光滑冰冷、散發神聖光芒的馬卡魯山頂慢慢接近，變得清晰，而後又漸漸升高，隱到山肩之後，直到我降落祂的腳邊。

受困盧卡拉，原先是因為感冒不願意上升高度，之後則是因為原訂要從海拔四四一〇米的丁波切飛往馬卡魯大本營，因天氣不佳，飛行員建議我們改由盧卡拉起飛。可是同行的立瀾大哥已到丁波切，必須等他回盧卡拉與我們會合。

不過盧卡拉的天氣也不好，多日來雲霧繚繞，加上突發的暴雨，直升機也無法冒險起飛。尤其飛往馬卡魯大本營需要越過高聳結冰的稜線，不像飛往聖母峰大本營是沿著山谷而入。我、去年一起登頂洛子的印度隊員碧昂卡和立瀾大哥都只能在盧卡拉等待天氣好轉，做好出發的準備。

昨夜一場大雨，清晨五點都還白牆一片，沒想到五點半一過，白霧散去，竟然看見對面清晰的山稜。唯韌的大堂哥明瑪（Mingma）是直升機公司的老闆，他評估今早適合飛行，要我們盡快到機場。於是在興奮又有些措手不及的情況下，我們被推上直升機出發。

此趟來尼泊爾時是早春，天氣尚寒，連熱門的 EBC 健行路線都行人寥寥。現在已是滿山杜鵑綻放，意味著攀登季來到尾聲了。

碧昂卡如同去年比所有隊員晚到，她還沒進行高度適應，於是在海拔僅三千多的村莊下機，再慢慢步行到海拔近四千七的馬卡魯低地營。我與立瀾大哥則是照計劃降落低地營。

所謂低地營，指的是海拔較低的大本營。馬卡魯有兩個大本營，較低的這個是健行 MBC 的指標性終點，同時是攀登馬卡魯的起點，有三間簡陋的茶屋（Tea house），和外面下大雪裡面下小雪的少數房間，由於房間數不夠讓所有攀登者與協作住宿，於是搭了不少帳篷。

我很難把低地營視為基地營，充其量只是最後一個村莊，如同高拉雪之於 EBC。原因無關有無建築物或帳篷，對我來說基地營或大本營應該是每趟拉練適應的起點與終點，出門後會期待回去的地方，攀登者會賴在這裡休息、串門子、洗衣、洗澡、曬日光浴，把這裡當成這個攀登季的家。高地營海拔五六八三米，沒走幾步即可穿梭冰塔之間，就是這般的存在。

不過高地營海拔與其他大本營相比稍高，比較不利於人體自我修復。但到底多高是太高，其實沒有確切標準，海拔反應也會因人而異，因此馬卡魯的攀登者很少再下去低地營，它也就失去基地營的意義。

世界第五高峰、海拔八四六三米的馬卡魯山形陡峭，冰雪不易留，輕易可見大面的岩壁，因此山色也較深。有一說 Makalu 在藏語中為黑色巨峰之意，形容它在強風之下呈裸露狀態的黑色山岩。另一說是來自梵語 Mahākāla，印度教濕婆的化身大黑天，代表毀滅與再生。

下機後我的第一個念頭竟然是來不及通知任何人，下次上網不知何時，親朋好友會不會擔心我。此時唯韌忙著處理機上的貨物，立瀾大哥忙著照相，我頓時有種網路禁斷的孤獨感，幸好內心小劇場持續不久，來幫忙提裝備的小巴桑告訴我，兩個台灣人還在這裡。他指的當然是果果和元植。我以為他們早就出發去高地營，知道他們還在讓我很開心。

他們健行這幾天，早就把外界拋開，就算提到臉書近況、K2的集資狀況，也抱持如同出家人般隨緣的心態。果果說是因為等我，所以還沒離開。雖然覺得是哄我的，但還是很高興，馬上與兩位偶像合照。雖然照片無法馬上傳給最期待這一刻的吉祥物閨蜜PanPan，但我只要想像她在我

1 天氣終於放晴，直升機載我們和滿滿的裝備與物資前往低地營。（攝 詹喬愉）
2 在低地營遇到果果和元植。（攝 詹喬愉）
3 直升機抵達低地營。（攝 詹喬愉）

1
2
3

攀向沒有頂點的山：三條魚的追尋　216

旁邊開心扭動的樣子，心情就整個好起來。

沒過多久，元植果果便啟程往高地營出發，我好想跟他們一起走，但留在這個海拔適應至少一晚是絕對必要的，只能約定高地營見了。

四月二十三日　馬卡魯高地營

整晚好眠，一早起來滿心期待要出發。唯韌卻一臉不情願，想在低地營多適應一天（大部分人會在低地營多休息一天），而且我們還有時間。

但不知道為何，我心裡總有時間壓力。因為自己打算在五月登頂兩座八千米高山，若刪去天候不佳的時候，可以反覆來回高海拔營地做高度適應的時間並不充裕。我一向認為，要準備好等待登頂的好時機，而非時機等待我們。

除此之外，我承認還有其他任性理由。其一，元植和果果已經上去了，我想跟上他們；

高地營對我來說才是馬卡魯攀登的大本營。（攝　詹喬愉）

再者，只有大本營的廚房可以讓人為所欲為，我已經準備好奇奇怪怪的食材，要來大展身手啦。

一向保守的立瀾大哥也自覺狀況良好，可以往上走。看著我們期待的表情，唯韌也只好同意。

早上九點半左右，立瀾大哥提醒我，爬坡會流汗，別穿太多。結果因為風大，我一滴汗沒流，鼻涕倒是狂流不少，只好倉皇回到有遮蔽處。

十點半，我與唯韌出發前往高地營。高地營與低地營海拔相差一千米，如果放在台灣百岳，例如池有山登山口到三叉營地，兩個小時可以走完。如果是一樣海拔的慕士塔格BC到C1，也僅需四小時，因此我一開始沒有把這段路放在心上。直到走了兩個多小時，遇到立瀾大哥後，才意識到我們在凌亂的石堆中爬升跳下，累積的海拔沒有上千也有幾百了，但高度計顯示才上升

二百米？

這意味著，剛剛平易近人的路程，只是後段即將巨變的伏筆。在我們看不見的轉彎後，隱藏著八百米陡升。我們邊討論不禁邊冒冷汗，難怪唯韌嫌遠，且所有健行MBC的人都不考慮走到高地營。這條路線的前五分之四都是不穩固的大亂石，非常考驗腿部肌肉，接著在最後五分之一急遽上升，走到讓人不斷複習三字經。

果不其然，我們轉彎進入馬卡魯南向的冰河谷，眼前的冰砌石堆得跟牆一樣，我像小朋友爬樓梯般往上爬。過午之後風越來越強，我雖然整路都穿著刷毛中層和GORE-TEX雨衣，戴頭巾加上鴨舌帽，再拉上雨衣帽，仍然覺得冷。

過了四小時，看看高度計，還有將近六百米要上升。我只好放空，認命埋頭走。我開始頭痛，唯韌建議我吃點東西休息一下，但實在太冷了不想停下。強風一直灌進身體，尤以頭部為烈。

小雪巴早早把行李運送到高地營，並且很貼心的提了熱檸檬紅茶下來找我們。喝了一杯熱茶後，感覺肚子溫暖起來，我請唯韌幫忙拿出毛線帽讓我換上，再拉上雨衣帽，頭部也逐漸溫暖，頭痛減輕不少。

我很納悶個體差異為何這麼大？唯韌和其他小雪巴只戴薄薄的鴨舌帽，或甚至什麼都沒有戴，也沒有手套，穿著慢跑鞋，在風中聊天談笑。就算撇開雪巴這種超強人種不算好了，立瀾大哥也是薄鴨舌帽一頂，更扯的是還穿短袖慢慢走。難道是我太虛弱？

幸好換上毛帽之後狀態好很多，下午四點二十分，終於翻上最後一道坡，馬卡魯高地營出現在眼前。唯韌指著遠方某個窈窕身影說，「那是元植。」真佩服他那麼遠也認得出來。我草草打了招呼後，就趕緊躲進餐廳帳，窩在烤爐旁休息。

頭還是有點痛，我量了一下血氧七十九，心跳超過一一○，過低的血氧值還是反映出身體狀況。雖然頭痛，我倒是不擔心高山症，只要睡場好覺，馬上就好。不過後來身體暖起來後，不用等到睡覺，頭就不痛了，血氧也恢復到八十至八十五之間，雖然還是偏低，而且心跳依然快，但我覺得好多了。我在平地的心跳就已經大約七十幾，心跳快對我來說不算值得注意的事。這麼高的心率的確不太像有在運動的人，不知道是否與我平時大約九○／五○的低血壓有關。

過了一個多小時，立瀾大哥也到了，他終於添上薄長袖。元元和果果來我們營地聊天，大家一

致同意這段路很折磨人，立瀾大哥忿忿說道，「我回去的時候，不管等多少天，多少錢，我一定要坐直升機回去，絕對不再走這段路！」

我與波蘭隊員瑪吉塔本來就要搭直升機，因為登頂後我們要直接轉戰聖母峰。立瀾大哥考慮跟我們一起飛，可以分攤一段直升機的錢。只是從這麼高海拔飛，加上行李，一台直升機可能最多只能載兩到三人。我們的討論讓元元果果心癢癢的，我們不斷慫恿他們拉幾個隊員下水，一起搭直升機。

元元果果預計隔天（二十四號）就要上去拉練，非常精實。我們今日抵達，明日是不可能上去的。而我們的隊伍二十五號要舉行 PUJA 儀式（祈福儀式），得等到二十六號才有機會開始拉練。元元果果隊伍的 PUJA 是在二十六號，所以他們二十五號一定要趕回來，於是我們相約當天晚上來我們營地吃東西。

到了晚上，我的身體已經恢復正常，反而是唯一開始頭痛不舒服。他雖是雪巴，卻比我還容易頭痛，血氧也總是比我低。我猜可能是因為他攀登季以外的時間都待在加德滿都，不像我到處爬山，因此適應得沒有我好。唯雪巴的神奇之處在於，即使他頭痛血氧極低，還是可以比我快一倍以上，依然可以負重和挖雪，還能在零下三十度大口灌下冰沙可樂。我要不是清楚他的血氧數值，看到他偷偷在吐，實在很難相信超低血氧的人會有這樣的運動表現。

當晚我的身體只有左腳問題。只要長時間行走，或是比較多的運動之後，左腳便很容易疼痛緊繃，尤其在睡覺的時候，常讓我半夜爬起來拉筋。

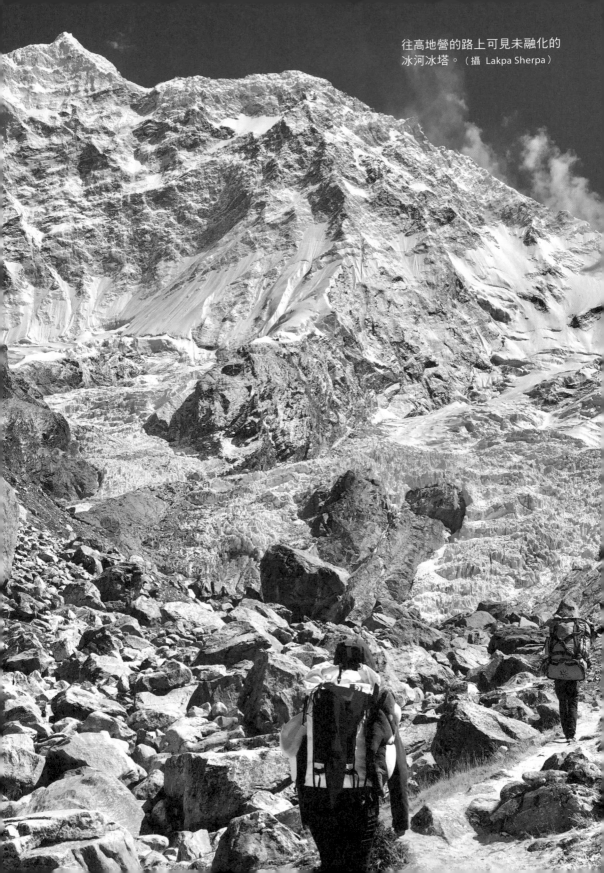

往高地營的路上可見未融化的
冰河冰塔。（攝 Lakpa Sherpa）

四月二十四日至二十五日　休息

隔天一早趁著元元果果還沒出門，我跑去他們的營地串門子。他們國際隊伍有來自十五個國家的人，許多人一進餐廳看到我，會跟我打招呼，我都很不好意思，因為我超不擅長記人臉和名字，總是分不清楚誰是誰。

因為元元果果還要整理拉練的行李裝備，我很快便回自己營地的廚房搗亂。看到唯韌又躲起來吐，讓我有點自責，畢竟是我要求在沒有適應的情況下直接上到高地營。不過我還算清楚他的身體狀況，所以並不擔心是高山症，現在要做的就是多休息。

我這麼想來大本營，為的就是食物。每個廚師都知道我超愛在廚房亂搞，他們也都很配合，幫我做各種想要的料理。營地其實只有五個攀登者，只是個小小隊伍。印度隊員碧昂卡還沒走上來，波蘭隊員瑪吉塔則跑出去拉練了，下午才會回來。營地只剩下我和立瀾大哥，還有韓裔日本人鄭義明，因此我只需要做亞洲食物。

我用壓力鍋燉了紅燒牛肉，又炒了一盤青菜，成品很棒，可惜當地的白蘿蔔有點老，纖維多了點，以及我之前要求的日本米還沒送到大本營。尼泊爾米比較細長，口感硬，吃久了會讓人想念台灣米的軟綿，而在尼泊爾能買到最接近的就是日本米了，因此出發前我不斷交代唯韌準備。

別說我愛吃，我只是有點挑食。我很難一直吃西餐和馬鈴薯，而飲食在登山期間非常重要，必須讓自己不斷補充能量啊。

時間過得很快，廚房開始為了隔天ＰＵＪＡ需要的各種供品和材料忙碌起來。因為儀式還沒進行，大本營的天空少了五色經幡，有點不習慣。下午我強迫唯韌走走，希望可以幫助他適應，結果他竟然跑到冰塔旁邊爬起岩壁，膽小的我不敢輕易上下。我知道這些岩壁很簡單，但只要沒有繩索確保，我連難度五‧〇都做不到。

終於等到ＰＵＪＡ，大家把重要的攀登裝備都拿出來接受祈福。這一天沒有禁酒，每個人都喝一點祈福的酒。才兩個小瓶蓋的酒下肚，我就倒進帳篷睡著了，連腳都沒力氣收進來。

醒來後好好洗了澡，明天就輪到我們上去拉練。唯韌原本希望我們一天走到C1來回就好，但我與立瀾大哥商討著是否直接去住C2比較有效，畢竟C1跟C2落差僅有兩百多米，而且鄭義明和瑪吉塔都已適應過，接下來他們要住C2，這樣可以大家一起。

我對自己的適應速度還算有信心，畢竟在我的經驗中，六千四百米的海拔不至於會有什麼問題。甚至在登馬納斯魯時，我一次適應都沒有，就直接無氧抵達七千八百米。雖然馬納斯魯比馬卡魯簡單許多，但至少在海拔方面，我認為狀況不會相差太多。

兩天下來，我的血氧依然只有八十到八十五，心跳在一一〇上下，似乎沒什麼進步，但我也想不到更多讓自己適應的方式，只提醒自己該回到帳篷拉筋。

其實休息日中，「休息」是應該被正視的重要工作，放鬆身體也放鬆心情，讓自己處在最佳狀態。想不到我反而沒睡好，不知道是因為壓力，還是感冒前兆？我輾轉反側，整晚覺得冷，直到快天亮才恍惚睡著。二十六號一早起床頭就隱隱作痛，但今天是拉練日，得出發了。

四月二十六日至二十七日　拉練

在山上有任何不舒服都必須隨時說出來，不能礙於面子隱瞞。

「我們就要上去了，怎麼辦？」唯韌看著我，我告訴他我的頭隱隱作痛，然而這是我在這個海拔的第三天，前兩天都吃好睡好，沒有理由高度不變，卻突然高山症。我隱約覺得不妙，難道是因為睡覺時曾滾出睡袋被凍醒，所以感冒了？無論如何，該有的進度還是要先進行，早上九點吃完早餐後，我慢慢整理裝備，十點半才趕上其他隊員。

從高地營出發後，有很長一段都是亂石堆，雖然身旁冰塔林立，路線卻是在石堆上跳躍。我很快追上並超越先出發的瑪吉塔與立瀾大哥，讓我自我感覺良好了一下，似乎沒那麼不舒服了。只有鄭明義苦追不到，不過我原本就知道他體能極好，因此也不訝異。他與瑪吉塔都已經高度適應過，我是第一次，不能躁進。

大約一小時十分後，抵達換冰爪的位置，順便休息一下。接下來是綿延的大雪坡，但不陡，似乎C1近在眼前。十二點我再度出發，唯韌還在調整冰爪，我知道他要追上我是輕而易舉，這段雪坡沒有任何困難地形，於是我沒等他。

這時太陽高掛，雖然感覺不到什麼溫暖，但可能因為在山谷中，至少風不大。我穿著對我來說極少的衣服，僅有一件貼身排汗衣加中層衣，下身是薄內搭褲加薄外褲。至於頭頂上，我不敢像上次那樣只有頭巾和遮陽帽了，硬是加了一頂毛線帽。這樣的天氣對我來說剛好，雖然外在溫度

低於零下五度，但只要不起風，身體持續在運動，都還很舒適。

我一步步往上，仔細感覺自己的呼吸節奏，走得很順暢，直到接近海拔六千一，即將到雪原盡頭，眼前是陡峭高聳的大冰面，我發現自己明顯變慢了。我之所以在意速度，並非出於愛比較，而是從以往的經驗發現，人在高海拔時經常會變得遲緩卻不自知。然而在高山上，時間掌控是一件非常重要的事，若是放任自己越走越慢，耗費的精力越來越多，反而徒增風險。因此我會習慣性對比其他人的速度，如果自己曾經走過這段路，也會和之前的行進時間比較，隨時提醒自己檢視身體狀況，無論是要加把勁，還是評估撤退可能性，都可以盡早判斷。

我是第一次拉練，就算在低海拔的速度相對快，一旦超過已適應的海拔，運動表現大幅下降是正常的事情。我稍微加快速度，翻上另一段雪原頂，C1到了。從出發地點至此，含穿冰爪的休息時間，花了四小時。我不是很滿意，這種速度代表適應還不夠。雖然是第一次拉練，但我和唯韌都不打算在這裡休息，而是繼續向C2前進。

C1與C2海拔相差僅二百米，照理說不遠，但我走得很疲累。我們沿著冰雪起伏，繞過一個個裂隙，從C1前那個冰壁上來之後，地形抬高許多，遮蔽少了，風也開始大起來。我冷到受不了，便穿上羽絨衣，戴上羽絨帽。我一直注意自己的速度和步伐，不用和他人比較也知道自己越來越慢，更糟的是，我開始頭痛。C2應該就在眼前，卻似乎怎樣都走不到，我向唯韌抱怨頭痛和冷，他也只能像個登山嚮導般安慰我快到了。

終於抵達C2，從C1到這裡花了兩小時。回想元元果果第一次走時，也是兩小時，才釋懷一點。

抵達時，帳篷還沒搭完，我一如往常拿起冰斧幫忙。結果雪巴們其實已經在搭今天的最後一

頂，這次並沒有全隊都上來，目前的數量已經足夠，唯韌竟然沒有告訴我實情，任由我在一旁瞎

忙，真是可惡。發現真相後我立刻拋下冰斧，躲進帳篷取暖。

翻開食物袋，有點後悔帶太少了。我其實準備了很多食物，只是因為要攀登兩座山，必須留

一些給後面的行程。而且這一趟是進行高度適應，不是正式攀登，因此能量膠之類比較高檔的食

物我都不敢浪費。至於自己愛吃的中式食物，因為先前健行的天數長已經嘴饞吃掉不少。看著上

次去雲南買回的泡椒豆干，決定先吃一半，另一半留到明天吃。啃了一條SIS能量棒，又開

了軟糖和超愛的海苔米果。袋裡還有一包冬菜鴨肉，想想決定留到明天再吃。蛋花湯倒是帶了不

少，唯韌這時遞了熱紅茶進來，只要有熱飲，是湯還是茶都無所謂。我配了幾塊不怎麼喜歡的餅

乾，吃了幾口早已吃膩的尼泊爾泡麵，盡力補充能量。

頭還是痛，今天一定要早睡。我量了血氧，竟然只有六十二左右，心跳則是超過一百二十。我

接著量唯韌的血氧，只有五十？我看著他，很難相信他竟然可以在外面拉繩索、挖廁所，而且沿

路都是他在等我。當然，血氧只是參考，而且是與自己比較，而非拿來和他人比較。

雖然唯韌的血氧一向比我低，但這個數字實在不是很好。到了晚上他果然頭痛到無法入睡，甚

至打開帳篷嘔吐。我勉強睜開眼睛，建議他吃藥。他說吃了，但不小心吐掉了。我很想繼續關心

他，但實在止不住睡意，沒講幾句話就又睡著了。我睡得很好，與幾乎坐了整夜、努力不讓自己

吐的唯韌形成強烈對比。但在山上，首要之務是照顧好自己，我自知身體有恙，必須睡飽，不能被其他事情影響。唯韌也知道，他盡量不打擾我睡眠，默默坐在帳篷裡。

天亮了，風非常大，整個帳篷都在搖晃。但我知道帳篷被牢牢釘在雪地裡，因此放心賴床。唯韌堅持風轉小後要出去走到接近七千處再下來。真正效果最好的適應，是爬高睡低，我們必須上到更高的海拔再回來，才可以達到最佳效果。十點多，風速終於降低。十一點，我們陸續鑽出帳篷，雖然陽光明媚，但氣溫才零下十度。從C2可以清楚看到往C3的路越來越陡，朝稜線前進，接近頂端的幾百米變成雪岩混和。可以想見翻上稜線之後無遮蔽，一旦起風一定很可怕。

經過一夜休息，我覺得好多了，前段雪坡走得很順暢，直到接近岩石才明顯變慢。希望身體經過這次適應，下一趟能有更好的表現。這一趟我們抵達的最高海拔是六九三〇米。

回到營地才下午兩點，唯韌問我想不想回高地營，而我希望留下，有多一點適應時間。另一個原因是我下坡很慢，勉強加快通常走得跌跌撞撞，安全起見，我並不樂意這麼晚出發回程。唯韌其實也想多待一天適應，這麼問只是擔心我想回去吃東西。他不知道我珍藏了一包冬菜鴨肉粉，加上蛋花湯，以及昨天捨不得吃的豆乾，根本不需要今天趕回高地營。

吃完自己的食物後，我開始覬覦公糧。我跟唯韌的帳篷總是被當成公裝帳，不是堆滿氧氣瓶和各種裝備，就是一大堆公糧。雖然大部分食物不合我胃口，但有堅果或是水蜜桃罐頭這類討人喜歡的點心，就是我和唯韌可以一口氣吃掉半公升。

晚上隔壁隊伍送來尼式咖哩飯，應該是他們煮太多吃不下。我已經塞不下更多食物，唯韌倒是

不客氣的解決掉一大碗。我看他胃口正常，代表身體有好轉。再看看血氧，我的上升到七十幾，雖然不算高，但有進步。唯韌也上升到六十幾，依比例來說也算有進步啦，只是還是太低。

原以為這一晚一定能睡得更好，不料狂流鼻水，深覺自己快被鼻涕淹死。恍恍惚惚一直到深夜才睡去。唯韌雖然沒有吐了，但依然頭痛，如同前夜坐了一整晚。

四月二十八日　結束拉練

無論身體狀況如何，今天都要回高地營了。早上天氣不差，我們開心地收拾下山。瑪吉塔邁開長腿，一溜煙人就不見了，鄭明義大哥原本禮讓我先走，沒多久也忍不住超車，揚長而去。只有立瀾大哥對我最好，用正常的均速在最後面走著。

快到換冰爪處，遠遠看到元元果果和他們的雪巴走上來。阿果長得雪巴臉，而元植的身形遠看總像一個高挑美女，三人站一起就像元植一個人請了兩個雪巴。我早就猜想他們不會在高地營呆坐太多天，八成今天又會上來拉練。這一趟他們要直接到C2，然後嘗試走到C3（他們的第一次拉練是先睡C1，隔天走到C2後即回高地營）。

他倆看起來精神奕奕。我跟他們約定，這趟回來請他們喝珍珠奶茶。這次回高地營後我要做的第一件事就是煮珍珠。為了喝珍珠奶茶，還特別請南宮恨幫忙帶不鏽鋼粗吸管來。

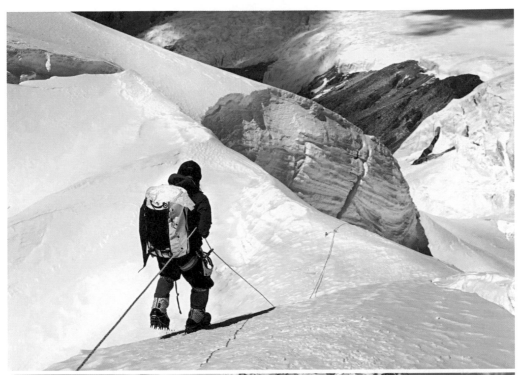

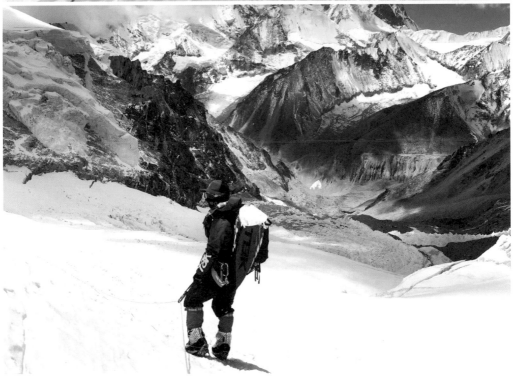

1 —
2 —

1 C2 往 C3 途中。（攝 Lakpa Sherpa）
2 C2 往 C3 途中。（攝 Lakpa Sherpa）

四月二十九日至三十日 高地營的生日會

剛回營地的前兩天，我的血氧竟然比拉練前還要低，太不合常理，照理說做完高度適應之後回到較低的海拔，身體應該要更適應才對。我拉練之前的血氧最低也有八十，回來後血氧竟然只有七十五到七十九，沒有突破八十。從我每天被鼻涕淹到驚醒，和咳嗽加劇，我意識到應該是感冒了。接下來天氣預報並不好，剛好趁這段時間努力休息，三十號我再量血氧，才又回到八十以上。但是我很擔心咳嗽的狀況，登洛子峰時咳到肋骨抽筋的陰影猶在。

四月三十號是長腿妹妹瑪吉塔的生日，她以前可是奧運田徑選手呢，身材比例好的不得了。廚師一早就開始忙碌準備慶生蛋糕。我見識過這裡的蛋糕「硬度」非常，這次還特別掏出鬆餅粉讓廚師混進麵粉，結果還是很硬。我把巧克力融化來塗鴉，拿出糖果裝飾，廚師補了好多水果，連煙火都插上去了。

元元果果六點準時出現在我們營地，還有另外兩位他們隊上的隊員，也被唯韌邀請來一起晚餐。我請大家喝珍珠奶茶，除了日本人以外，其他隊員都覺得很神奇，我很驚訝最怕奇怪食物的瑪吉塔竟然喝了兩杯，所以，這算成功的食物國民外交吧？

晚餐廚師做了雞肉 Dal Bhat（尼泊爾傳統食物，咖哩雞肉加上豆湯和白飯），還炒了一盤豬肉（這裡的豬肉沒有五花、三層這種分別，只有很厚一層肥油，和一小段瘦肉）。我則是做了溏心蛋，不過外國人好像不太喜歡甜甜鹹鹹的蛋，日本人勉強可以接受，最捧場的還是元元果果。

他們食慾超好，可以吃至少兩碗飯還一直加菜。煮東西還是要有人吃最開心。

吃完晚餐我們掛起氣球，接著廚師拿蛋糕進來，大家七手八腳嘗試點蠟燭，終於點起來之後，才知道原來是煙火！看到「蠟燭」突然噴火，大家都嚇了一跳，但氣氛也因此活絡了起來。音樂響起，廚房小弟跳起舞，我也拉著瑪吉塔跟著跳。我試圖拉元元果果一起跳，他們屁股死黏著椅子，就是不肯一起狂歡。等我跳到喘得要命，果果才一副先知的樣子說，「我光看就知道會很喘！」

這一晚，大家特別開心。

四月三十日至五月十日　休養

早上八點半，我還在賴床，唯韌突然來叫醒我，問我要不要去加德滿都，只有二十分鐘可以做決定。我一臉迷茫。

原來是立瀾大哥想到接下來一周天氣都不好，家裡母親正面臨醫療難題，不如利用時間回北京一趟。而他昨夜聽我整晚咳嗽，認為我到加德滿都看醫生，休養一下也許會比較好，反正直升機的費用固定，多一人沒有差，於是便要唯韌來問我。

有這麼好的機會，我當然立刻答應，這一趟直升機要五千美金呢。雖然一個人在加德滿都很寂寞，但想到我還有兩座山要登，調養好身體絕對是目前最重要的事。我趕緊在二十分鐘內收拾完

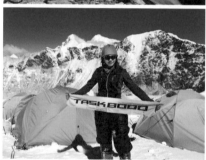

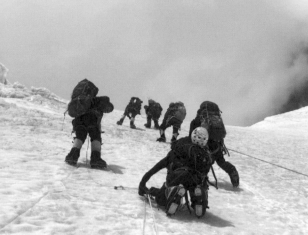

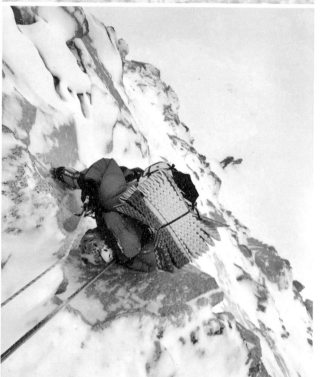

1	
6	2
5	3
4	

1 波蘭小公主的生日蛋糕。

2 大本營往 C1 路程中唯一一段比較陡峭的冰壁。（攝 詹喬愉）

3 往 C3 途中冰岩混和的地形。（攝 Lakpa Sherpa）

4 馬卡魯各營地位置圖。（製 詹喬愉）

5 C2 可以看到洛子峰（左山頭）和聖母峰（右山頭）。（攝 Lakpa Sherpa）

6 在高地營煮珍珠奶茶。（攝 詹喬愉）

畢，飛到加德滿都看醫生。

最後壞天氣果然如立瀾大哥所預料，持續的比預報更久。他預計九號起飛，十號抵達大本營，十一號正式開始登頂行程。如果沒有意外，馬卡魯登頂日將會落在十三到十五號之間。

五月十日 重返馬卡魯

今天的機長很酷，竟然不是用GPS而是拿紙本等高線地圖，在高山這麼密集的世界最大山脈，邊看邊開飛機竟然不會眼花。今天的飛行很顛簸。直升機接近大本營時，因為風速突然變化，老經驗的機長竟然一隻手拿著手機拍照，一隻手控制方向大急轉彎，直升機掠過山壁，瀟灑地換個方向降落。

一下機就看到一群人嚴肅地站在那裏，是元元果果他們營地的工作人員。唯韌揮手叫我們趕快回營地，我沒多問，一心只想到廚房去煮我想念的珍珠。唯韌後來才告訴我，接著要搬上直升機的，是幾天前突然死在C2帳篷裡的祕魯攀登者。難怪大家的表情這麼嚴肅。

這次搭機上到五千七百米，我沒什麼不舒服的感覺。倒是立瀾大哥逐漸感到頭痛，平常很會聊天的他，這天卻很安靜，吃完飯就跑回帳篷休息。

我端著不小心煮太多的焦糖珍珠去找元元果果串門子，果果馬上掏出黑糖奶茶，一打開香氣撲鼻，和焦糖珍珠可謂絕配。我整個上午喝了三杯珍珠奶茶，實在吃不下午餐，只好到處晃悠。

原本的架繩隊伍不知道為什麼止步在C3，唯韌的先鋒探險公司準備接手完成到峰頂的架設工作，十一號會派架繩隊雪巴上去，元元果果打算跟上，他們已經待在大本營超過一個禮拜，無聊到不行。我們的隊伍預計十二號出發。

十一號一早，元元果果便出發往上走。立瀾大哥的狀況依然不佳，整晚難以入眠。這是最後的休息天，必須盡快取得適應。我在帳內慢慢整理裝備，尤其是食物，我打算在C2營地吃肉燥米粉配蛋，C3吃牛丼飯，另外還得仔細計算要帶幾條S|S能量膠，帶多了太重，少了怕不夠。

十二號所有隊員站在祭拜的瑪尼堆旗塔前面，做最後的祝禱，然後踏上登頂的旅程。我試著維持舒服的節奏，緩慢但不停歇，整體來說行進狀況不錯。今天許多隊伍同時出發，抵達C1前的大冰壁就開始排隊了，因為時間充裕，很多人乾脆坐在冰壁前吃喝休息。我覺得冷，繩索一有空檔就往上爬。這段冰壁一開始是比較陡峭的硬雪坡，接著角度上揚，雪變成藍冰。距離不長，才一百三十米，但角度有四十五到五十度（非坡度），要是墜落絕對直達下個固定點，而固定點之間的距離最遠一段有六十米。不算難的地形，但不小心意外一定會發生。

我一樣保持不喘的速度向上爬，快到頂端時，突然看到一位背著沉重裝備的雪巴從坡頂腳滑了一下，整個人往右邊倒下去，身體快速下滑。我雖然在不同條繩索上，還是忍不住驚叫，腦中閃過他把下方的攀登者撞落的畫面。幸好他已經把確保鉤環掛進最頂的確保繩，只滑落大約一米就被中間的固定點卡住而停下，但因為背包太重，整個人翻倒過去掛在冰壁上，唯韌和其他雪巴趕緊幫忙把他拉起來。

上到冰壁頂，就抵達C1，這時候C1的帳篷已經少很多。接下來到C2的路程很簡單，我卻開始感覺疲累，步伐變慢了，更糟的是，頭隱隱作痛。又花了將近六小時才抵達C2，已經超過下午三點。到營地之後，我問唯韌氧氣數量，他有點驚訝，因為以往我都會嘗試無氧，看看自己能走到多高。我向他表示這次不打算嘗試，只求順利登頂。原本以為他會很開心我終於有所覺悟，沒想到他竟然陷入沉思。

幸好我還吃得下，一抵達營地就吃掉肉燥米粉和一路帶在身上的水煮蛋，接著準備休息。頭痛雖然不劇烈，但是加上鼻塞，呼吸不順到有點生氣。量了血氧，大概六十四。一開始很難入眠，我向唯韌要止痛藥，他卻遞給我一顆二五〇毫克的丹木斯，我想想也好，就整顆吞下。從登山以來，只有在小大一的時候吃過一二五毫克的丹木斯（Diamox），很不喜歡手麻腳麻的副作用，從此再也沒有吃過這款藥物。沒想到吞下丹木斯後沒多久，呼吸竟然通了，頭也漸漸不痛了，我緩緩睡去。

十三號早上只想賴床，血氧回復到七十五左右，我窩在睡袋裡啃能量棒當早餐，原本規定自己至少吃兩根，結果還是感覺膩，吃了一根就不想再吃。我盡量多喝飲料，又塞了點其他東西。所有人都懶洋洋的，原本七點要出發，最後拖拖拉拉到九點二十左右才啟程。

風不大，但陽光沒露臉，就算穿著全身羽絨還是感到寒冷，「好冷的一天！」連平時不怕冷的立瀾大哥都忍不住這樣說。

雖然不再感到頭痛，但身體依然虛弱，走起來比上回還吃力。C2出發一開始是雪坡，逐漸變

陡，接著是冰雪岩混和陡峭直升。我走在隊伍中間，以隊友的速度當標準，前方是鄭明義，也可以看見他前面的瑪吉塔，碧昂卡則在我後方，只有立瀾大哥遠遠落在後頭，看不見人影。

每一步都疲憊，隨著坡度變陡，我與鄭大哥的距離逐漸拉開，有時起霧，就完全看不見人影。

抓手把式上升器的手，可能因為循環關係，特別容易覺得冷，就算有厚五指手套，還是凍到痛，只好請唯韌幫我用力搓手指，幫助血液循環。幸好這天風不算大。

陡上的雪岩混和壁，變成了冰雪岩混和。冰爪卡在冰與岩之間，常常想踢冰卻不夠厚，想踩又沒踩準岩縫，導致手更加吃力。我已經看不見鄭大哥的身影，看著眼前嵌在藍冰裡的石頭，深覺自己之前小看馬卡魯了。

我越來越沒力，停下的時間越來越久。碧昂卡的身影慢慢出現，她已經開始吸氧。唯韌問我要不要吸氧，我沒有回答，這裡才七千一啊，雖然早就決定這一回不要測試自己的底線，但這麼低的海拔就如此虛弱，讓我很不能接受。因此又撐了一陣子。

最後，我在七千三左右開始吸氧，破了人生最低海拔吸氧紀錄。

五月十三日 抵達 C3

我乖乖讓唯韌將氧氣面罩套在臉上，仰頭看著前方再度站立起來的冰牆，牆上有美麗的岩石與白雪交錯出的花紋，背後的霧氣時散時聚，剛巧露出的藍天，讓眼前這一幕有令人陶醉的美。上

面的人影似乎都沒有在移動。

在我戴氧氣面罩時，碧昂卡超過我。這一次吸氧並沒有像以往那樣讓我活力倍增，我的步伐一樣沉重緩慢，努力爬上某塊岩石上方，心跳依然失控，幾乎喘不過氣，唯韌回頭檢查我的氧氣，「沒問題啊。」他喃喃自語。

這一次，連氧氣都幫不了我，是身體出了什麼問題嗎？或許還未適應這個高度？難道因為花了十天待在加德滿都？運動不夠？還是訓練不足？

對於訓練真的有些心虛。大家都很好奇，我在攀登前做了哪些訓練。實際上，打從決定攀登之後，我幾乎所有時間都花在找贊助，以及「償還」欠下的演講、稿件和人情債，還得加倍工作，以應付兩個月沒收入之後的生活開銷。真正的訓練一個月不到一次。

至於每一次高度適應可以撐多久？我也沒有答案。

一邊行進，一邊自我檢討。不過，高山反應本就每一次都可能不同，體能往往不是最大影響因素。我覺得一直沒有從感冒中康復應是這次身體不適的主因。

我埋頭在構成冰牆花紋的岩石上攀爬，如果這時從遠方仰望，那我也會是這面美麗畫作的一環吧？再度抬頭，天色已漸暗，時間的快速流逝讓我冒出一身冷汗。在這樣的環境中，我們仰賴的只不過是天氣穩定，但高山變天如川劇變臉，拖延時間就意味著風險提高。

我用意志力告訴自己不要停下來。冰與岩的交錯雖美，但我不喜歡用冰爪踩在岩石上的感覺，只希望這段路程快點結束。抵達C3時已經晚上七點，我鑽進帳篷，碧昂卡也在帳內，唯韌試探性

地問我們要不要出發登頂。

一般攀登八千米都是晚上從基地營出發，以期在早上九點左右登頂。我們若要從第三營出發直接越過第四營，就必須在晚上七點出發。

我斜眼瞪他直說不要。碧昂卡卻十分積極想要出發，認真說明身體並不疲累，可以負荷。我回想她今日的速度，很訝異她竟然覺得狀況良好。我認為唯韌不可能同意。

雖說海拔七千五的C3營地，在很多人的標準中已經算是死亡海拔。但停留在這個海拔休息，總比停在八千米以上安全。面對碧昂卡的熱血，唯韌果然只是笑笑。他要我們好好休息，明晚再出發登頂。我早就鋪好床準備睡覺，不意外最後的結論。

五月十四日　登頂馬卡魯

今天最重要的任務就是休息和吃，牛丼、糖果和SIS蛋白粉，我都盡量塞，然後繼續睡回籠覺。睡完吃吃完睡是高海拔攀登中非常重要的一環，也是我引以為傲的技能。這技能說起來簡單，做起來很難，海拔越高，食慾越低，也無法保持深沉睡眠。許多人變得只能喝下流質，甚至聞到食物味道就想吐。我也無法一次性大量進食，只能分批慢慢吃。

我絕對有當廢人的天賦，躺在帳篷無所事事，也不覺得無聊，轉眼就到晚上七點。穿好所有

裝備，站出帳篷等待啟程。隔壁營地熱鬧非凡，那是才剛抵達的印度軍隊隊伍。我很納悶，現在才到，不可能今天出發登頂，但明天就要變天了。我擅自猜測他們明天會撤退，任何一個領隊都會決定撤退吧，畢竟他們又不像我，登完馬卡魯還得趕場去登聖母峰，他們還有時間，不需要拚命。

所有人終於整裝完畢出發，我懶洋洋地跟在唯韌後面。從C3開始沒有架設路繩，我們沿著馬卡魯北坡腰繞，不陡，但左側冰河漸深，夜晚無法清楚看見地形，經過硬冰時，滑落的恐懼讓我走得小心翼翼。唯韌嫌我的冰斧太重，不讓我帶，「危險的地方都有繩子了。」他說，但手上沒冰斧實在很沒安全感。我在心裡埋怨遙遙走在前方的他，暗自決定回台灣之後要買一把輕量冰斧，下次無論他怎麼說，我絕對要隨身攜帶。唯韌走在前方專心查看路線，畢竟在天黑、沒有路繩又非鬆雪的腰繞路線上，很容易走偏，我緩慢地跟著。

左邊冰河一片漆黑，我想像是無盡深淵，搞得自己精神緊繃。因為唯韌走得太快，腳步又輕，不容易留下痕跡，怕高的我硬是要在硬雪坡踩出腳點才敢往前踏，導致前進緩慢又耗體力。碧昂卡的雪巴唱秋哥似乎看出我的恐懼，拉著她走到前方，並且刻意深踩，經過兩人踩踏，腳點變得明顯，我跟在後面樂得輕鬆。

眼前出現兩頂帳篷，難道這就是第四營？元元果果在這裡嗎？我不敢隨便去敲別人的帳篷，也不知道元元果果出發了沒有。我走到一旁找顆石頭坐下吃能量膠，風很大，稍坐一下就開始覺得冷，唯韌催促我趕緊吃完，又領著大家出發。

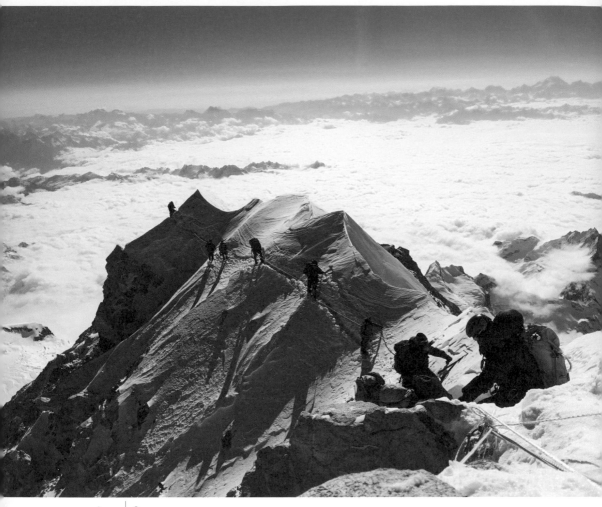

<table>
<tr><td>1</td><td>2</td></tr>
<tr><td>4</td><td>3</td></tr>
</table>

1 稜線上看洛子峰（左山頭）和聖母峰（右山頭）。（攝 詹喬愉）

2 登頂前的山脊。（攝 Lakpa Sherpa）

3 山頂與元植合照。（攝 Lakpa Sherpa）

4 馬卡魯登頂。（攝 Lakpa Sherpa）

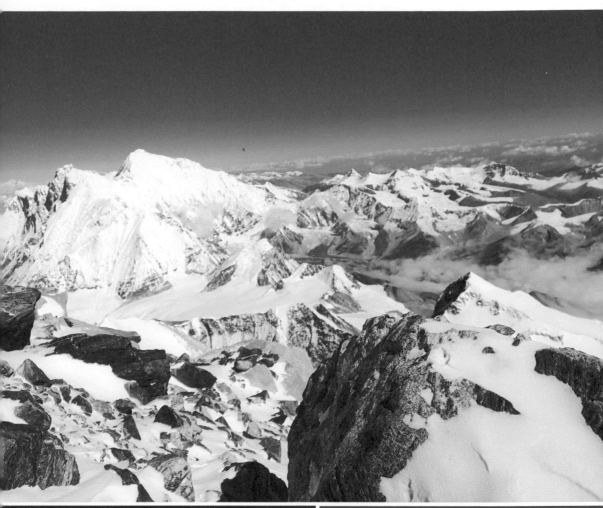

坡度很快變陡，唱秋哥回頭詢問唯韌的次數更加頻繁，似乎在找尋什麼。大約三百米後，出現了路繩的繩尾，我才明白是為了要早點接上路繩。在這麼廣的山坡上，要找到小小的繩尾實在很難。向上走還好，接近法國岩溝前後有明確的地形，就算沒有抓到繩尾，完全錯過路繩的機率並不高。但回程就不一樣了，能見度變得非常重要，倘若變天，只要幾米的差距很可能就會讓人一輩子走不回營地，想到此處不禁有些害怕。登這座山，對天候的依賴比聖母峰大許多。

走在雪坡上是我最開心的一段路程，首先上坡本來就比橫渡好施力，再加上有唱秋哥和碧昂卡開路，還有路繩安撫我對高度的恐懼。我一點都不介意碧昂卡停下來的次數變多，我也可以趁機休息。但唯韌似乎看穿了我的意圖，拖著一百個不情願的我走到第一個，跟著人家走不好嗎？幹嘛走第一個開路？

可惜埋怨的聲音完全被氧氣罩蓋住，只聽到自己呼嚕呼嚕的低語。歡樂的雪坡很快結束了，我們轉而陡上進入法國岩溝，又開始聽到冰爪踩上岩石那種討人厭的聲音。這段路如果擺在低海拔，根本沒什麼難度可言，以攀岩來說難度頂多五‧四。但是穿上笨重的全身羽絨、雙重靴和冰爪後，敏捷度不是砍半而是直接歸零，又是八千以上海拔，那種自虐的爽快感，還是要親自攀上八千米後才能徹底感受自己的渺小。

架設繩索的雪巴經驗不夠，許多繩索的位置並不恰當，常常把繩子架設在被岩石卡住的地方，短短路線就消耗大半力量。不過有人架設繩子就該感恩了，在這個海拔攀爬，我只覺得自己像一個極度笨重、手腳失調的大胖子，慢慢往上我不敢隨意解除自己的確保，只能硬拉與繩子抗衡，

蠕動。我不斷咳嗽，口乾舌燥，非常想喝水。唯韌卻一直催促我，不讓我停下來休息。

最後我真的生氣了，問他為什麼不讓我喝水。從晚上七點出發到天將亮，十個小時的行進中僅喝完水繼續出發，感覺舒爽多了，沒多久就上了平台，原來我們離平台不遠，這時天全亮，美景展現在眼前，往前走上假山頭，我看見美麗的白色瘦稜蜿蜒，藍天雪山的配色是如此單調，卻又絕美。前方就是馬卡魯主峰，冰雪混和的瘦稜加上北側直下千米的暴露感。直到最後在山頂前塞車、排隊拍照排到腳都快麻的時候，我才知道唯韌為何一直趕路。幸好前面只有四個攀登者與他們的雪巴，否則不知道要等多久。

山頂前沒什麼空間可以會車，我的重心只能全放在一隻腳上。這時候，聽到元植喊我合照，我無法轉頭，只能應聲。山頂很小，等待者眾，手忙腳亂地拍照後便急忙下山，才想起忘記「從山頂往下拍攝低地營湖泊與旅館」，當時在海拔四千六的低地營仰望馬卡魯山頂，祂的傲然氣勢深深讓我著迷，看似那麼接近，卻又如此難以抵達。當時就想，從上面俯瞰是何種面貌呢？會像是在天上望著人間嗎？可惜所有浪漫的心都在排隊和疲累中消磨殆盡，竟然忘了拍下一張「人間」照片。幸好還記得把所有贊助商旗幟拿出來拍照，不然回去就糗大了。

緩緩轉身下山，眼前的雲海好不真實，我好似站在喜馬拉雅山脈的立體模型之上，俯視下方凹凸分明的高原，我望著西藏，那片我尚未踏足、充滿傳奇的土地。一旁像駱駝雙峰般的兩座山頭，分別是聖母峰和洛子峰，這種夢幻的美，就是屬於登山者的大確幸。

五月十五日　下山

對我來說，下山一向沒有比較輕鬆。我下坡很慢，一直低頭看路，搞得脖子好僵硬好酸。元植說要在稜線上等果果，便與我們分開。唯韌陪我慢慢往下走，遠遠就看到阿果。唯韌很會認人，他在二〇一一年帶大陸的八千米女神羅靜攀登K2時，見過正要攀登布羅德峰的果果和元植，此後便能從很遠的地方認出他們，可能因為果果很好認，尤其是那張嘴笑起來極有感染力。不像人臉辨識障礙的我，其他人看起來都長一樣。

果果邊走邊打招呼，雖然無氧讓他比較慢，但還是很有活力。果果簡短抱怨氧氣很重，他後來決定把氧氣丟在路邊，下來再撿。雖然背著氧氣比較累，但我還是支持他攜帶備用氧氣啦，畢竟每一次的身體狀況都不同，難說會不會有急用的時候。

我擔心耽誤果果時間，沒多聊。「他幫元植背的唷。」唯韌一臉意味深長的樣子。自從我告訴唯韌，這個世界上有「男男戀與女女戀」之後，他除了開始關心周圍女生朋友對我的態度以外，還認為「台灣很危險」，不知元植背的唭。」我回答，「他幫元植背的唷。」唯韌一臉意味深長的樣子。自從我告訴唯韌，

「果果幹嘛背氧氣？」我回答，就繼續慢吞吞地往山下移動。唯韌問我，

在法國岩溝底，我看到堅持無氧的波蘭小公主緩慢移動的身影。她的速度和同是無氧攀登的果果相差甚遠，看得出非常吃力。小公主的隨身嚮導是綽號「義大利」的雪巴，正淚眼汪汪看著我們，一直做手勢要我們阻止這個瘋狂的女人。唯韌告訴她，「妳可以登頂，但是必須吸氧。」義

大利已經拿出氧氣面罩，唯韌又勸了幾句，但小公主都不置可否。義大利雖不算經驗非常豐富，但很強壯，背了六瓶氧氣，亦步亦趨跟著小公主。「如果她等一下再不吸氧，就不要讓她往上爬了。」唯韌丟下這句話給義大利後，便拉著我繼續往下。

畢竟唯韌帶著自己負責的客戶（我），不適合在高海拔耽誤太久，而且他的身體其實有點小問題，不知道是不是因為成立公司後工作忙碌，還是太頻繁在高海拔的傷害（若不計算未登頂的攀登，這次是他第十七次登頂八千米了），我覺得他在高山上每況愈下。尤其是眼睛，一旦海拔變化太快，有時會突然一隻眼睛看不見，這不是雪盲，而是體內壓力造成眼壓過高，下降高度後就會恢復，但仍是隱患。幸好他不會礙於面子隱瞞，必要時我們才能彼此幫助。

他一路觀察天氣，擔心起霧變天。一旦天候不佳，有如深陷白色沙漠，沒有視野和路繩，也沒有腳印，很難找到第四營。直到即將抵達第四營，他才鬆了一口氣，坐在雪地上休息。

元植早就超過我回到C4了。我到他們門前蹭飲料喝，元植很慷慨地把要留給果果的果汁泡給我，山上有自己人就是溫暖。

回到C3後，我躺進帳篷，慵懶地掏出食物來吃。很訝異隔壁的印度軍隊竟然還在，難道他們打算今晚出發登頂？唯韌嘆口氣說，軍隊長官不顧雪巴隊長勸阻，堅持要今夜出發攀登。我很難理解，他們明明還有時間，不過就先下山幾天，再上來嘗試就好了，為什麼要與天氣賭？事後得知，許多雪巴嚮導因為他們的堅持而凍傷，軍隊也死了一位隊員。這個結果真是讓人又驚又氣，不明白為何要把不合理的「賭注」當作「磨練」，學習避開風險不是比有勇無謀更值得鼓勵嗎？

下午四點左右，義大利透過無線電求助，小公主依然堅持不吸氧氣往上走。唯韌要義大利務必攔下她，不准她走了。天色漸暗，義大利最後一次聯繫，小公主終於登頂，但下山走沒多遠，甚至還沒離開稜線，就攤在地上動彈不得了。義大利幫沒有力氣拒絕的小公主戴上氧氣，但是小公主已經一步都走不動。唯韌只能嚴屬要求義大利絕對不能離開隊員，雖然嚮導的職責是看護隊員，但當風險是肇因於隊員的自私時，這份危及性命的責任就變得十分殘忍。唯韌下完這道命令，通訊就斷了。我們猜想是無線電沒電了。

此時的八千米，氣溫即將如自由落體般下降，加上缺氧，跟等死沒兩樣。我很擔心他們，但也無能為力。唱秋哥剛帶著碧昂卡登頂回來，也不可能今晚再衝一次近乎山頂的地方。

幸好今夜尚未變天，孤立無援的義大利默默綁起小公主，拖著她下了陡峭的法國岩溝，橫越大雪坡，晚上十一點半左右抵達第四營元植果果的帳篷。據說那晚唯一留在第四營的這頂小帳篷很熱鬧，有兩個雪巴人逕自拉開帳篷，倒頭就睡。晚間十一點半，義大利禮貌地打了招呼後，便把小公主丟進去，然後毫不客氣地歪頭打呼。他真的累翻了。

五月十六日　馬卡魯完美句點

隔天一大早，唱秋哥恢復精神，蹦跳到第四營去幫波蘭小公主穿鞋了。我們陪著小公主慢慢下撤。終於回到了海拔五千七的大本營，雪巴協作們出來迎接，簡簡單單擊個掌就足夠。我開心地

從倉庫翻出唯韌準備的四川麻辣鍋底，找元元果果一起吃火鍋，雖然重口味讓廁所因此滿出來，但美味的火鍋簡直是馬卡魯攀登的完美句點。

接著，要前往聖母峰啦。

五月十九日 飛往 EBC 大本營

我們最初的計劃是從馬卡魯大本營搭直升機越過山脈，抵達丁波切後，再轉往聖母峰基地營。

但我覺得自己的感冒症狀真的需要處理一下，原本在加德滿都逐漸好轉的病情，沒想到一上馬卡魯後嚴重復發，而藥已經吃完了。在下一波攀登之前，我希望再爭取一點時間休息以及拿藥，哪怕多一天也好。此時唯韌也在無意間發現波蘭小公主的腳凍傷了，非揪著她去醫院不可，於是我們一起回到盧卡拉看醫師，多得了一日休息。

抵達盧卡拉當天是假日，醫生並不在醫院駐診，唯一方法是撥打緊急電話，掛急診把醫生請來。我的感冒並不適合如此勞師動眾，急診費用也不便宜，若只有我一人，拿藥這件事可能就這樣算了。托波蘭小公主凍傷嚴重必須看醫生的福，我才能順便向醫生取得感冒藥。

醫生再三警告小公主絕對不能再去爬洛子峰，除非她不想要腳趾了。這個結果可能在她意料之外，從馬卡魯下山時，她還隱瞞腳的凍傷，直到脫鞋時被路過的唯韌瞄到已經輕微發黑的腳趾，才會被押來醫院。雖然必須放棄洛子峰很可惜，但我覺得在經歷那樣驚悚的登頂後被拖著回來，

還留得命在並全身完好，就已經值得滿足了，至少腳趾還不到必須切除的程度。

短暫休息一日，天氣陰涼，連洗個澡的機會都沒有，五月十九日中午我們又搭上直升機飛向EBC大本營。當天凌晨，被我拉來一起攀登的曾文毅（阿毅）和其他隊員們全已出發。我原先答應阿毅會盡早從馬卡魯下山，趕來與他們一起攀登。可惜天不從人願，首先是天氣，再來是感冒，我最終沒能跟台灣夥伴一起攀登。

早上抵達大本營，只剩下空空的餐廳和在廚房幫忙的雪巴。我進入已經成為儲藏室的餐廳帳，隨便吃點玉米片便鑽進睡袋。午餐時，我用血氧機測量，偏低，大約八十七左右，而心跳有點快，高達每分鐘九十幾下。我覺得好累，想到今晚（二十號凌晨）就得出發，便無法真正放鬆，於是又更累了。我把握時間，一吃完午飯就鑽進睡袋補眠，直到晚餐時間才起來，精神終於好些。

大陸朋友默竿也在下午抵達大本營。他是新疆來的戶外從業者，一年中有大半時間都在高海拔的雪山帶隊，體能與攀冰技術非常好，四十多歲，個性老實。我大概是二〇一五或一六年在雙橋溝攀冰時認識他的，當時不熟，直到一八年攀登馬納斯魯時同隊，才終於見識到他不凡的體能。他選擇無氧攀登，當時除了我以外的所有隊員都吸氧，而我也在海拔七千八百米之後開始吸氧，結果全程無氧又晚兩小時出發的他只比我們晚幾十分鐘登頂。

不巧今年他抵達大本營後也感冒了。一開始他不以為意，認為吃吃退燒藥，多睡一點就能恢復，結果竟然反覆發燒，只好聽從建議，健行到海拔四千多的村莊休息。降低海拔的確比任何藥

物都有效，他下去休息一天後就退燒了，才又健行回到大本營。但這一來一往也讓他錯過整個大隊伍一起出發登頂的時間，若不計算雪巴嚮導，我們成了彼此唯一的攀登隊友。

唯韌評估我和默竿剛抵達大本營，身體都顯得有些疲累，決定讓我們晚一天出發，二十一號凌晨再推進二營，爭取在這個天氣窗口的最後一天二十四號登頂。偏偏今年春天，整個喜馬拉雅山脈的天氣窗口較不穩定，因此大部分的攀登者都是選在中間時間登頂。一般來說，窗口的頭尾天氣會比較不穩定，因此大部分的攀登者都是選在二十二號登頂，當時光是從無線電聽起來，就有兩百多人選在這那天登頂，果然引發喧騰一時的「聖母峰大塞車」。咱倆遲到，反而整路空空蕩蕩，沒人跟我們搶。

五月二十一號凌晨大約三點，我們兩位病號終於踏上登頂聖母峰的路程。五月下旬的昆布冰川已經開始融化，如同去年從洛子峰下山時，雪白的冰已經有部分變成潺潺流水。冰河每年的風貌都不同，當我們開始進入昆布冰瀑區域，可以看見冰塔倒塌的痕跡，今年的裂隙比去年更多，地形更加破碎，冰塔或裂隙落差也更大，根本無法辨認出去年的路線。

我還是很虛弱，花了六小時才到C1。去年這段路只花了四小時，我有點擔心自己的體能狀況。

默竿更慘，原本體能比我還好，這次反而拖著腳步在後面辛苦跟著。

幸好除了疲憊，身體倒是沒有其他不適。速度雖然慢，也還在正常範圍。抵達寬廣的C1後，我們僅稍微休息，補充些熱量，就繼續往C2推進。

C1到C2途中的裂隙多數很大，需要走下裂隙底，再辛苦爬回去。路程不遠卻耗費不少體力。尤

其最後在通過所有大裂隙之後，明明清楚看見二營彩色的帳篷，卻似乎永遠走不到。

終於在中午過後抵達C2，此時最重要的事情，就是盡可能進食和休息。我雖然挑食，卻很愛吃。尤其這個時候只要能吃，無論想吃什麼，雪巴廚師都會很開心地端出來給你吃。我吃下不少羊肉和水果。默竿就沒那麼好過了，他吃不下任何食物，只喝了點湯就進帳篷睡覺了。

今晚大隊伍就要出發登頂，唯韌忙著聯繫各項事務。我沒那個能力擔心別人，早早休息。

五月二十二日　C2到C3

大清早，多數隊員都傳來登頂捷報，但也傳回隊員唐登頂後下山途中死亡的消息。據說在山頂拍照時，他的神情就有些不對，眼神不太能對焦，於是雪巴嚮導趕緊把氧氣開到最大，連拖帶拉撤退，仍在離山頂沒多遠的地方倒下，失去氣息。事後阿毅告訴我，登頂途中遇到他時，就覺得他十分吃力，似乎在硬撐，只是繼續攀登與否是個人選擇，阿毅也只能超車往前，沒想到他的人生就這樣結束在完成夢想之後。

唐的家人非常理智，他們沒有責怪，反而傳訊息給唯韌，感謝唐的雪巴嚮導幫他完成此生心願，希望他們不要自責，因為這是唐的夢想。他們選擇不帶回唐的遺體，讓他在喜愛的山上長眠。

在這件事情上，我很敬重家屬的思考角度。登山有風險，即使請了嚮導，用了氧氣，做足了準備，自己還是要面對可能的風險，而親朋好友則要尊重他的決定。

唯韌身為攀登公司老闆，所有雪巴的領隊，即使家屬不責怪，他還是非常在意，整路心事重重。他旁敲側擊，詢問多位目擊者，包括其他隊伍的雪巴，就是想搞清楚他的雪巴嚮導是否有疏失。幸好所有的人證與影片，以及最後親自檢查遺體後，都沒有發現嚮導疏失，他才能減輕自責，放自己一馬。

大家回報消息時我仍在C2賴床，睡到約九點，吃飽喝足之後，直到接近中午十一點才出發。一段平坦、稍微有小裂隙的冰河結束後，我們開始陡上洛子壁，這面山壁的最高點是洛子峰，因而有此名。雖然山壁陡峭，約莫四十五到五十五度，但純冰岩混和的地形好走許多，我邊走邊回憶惱人的馬卡魯，默默在心中感恩，聖母峰好爬太多了。

大約四個小時抵達七千二百米的C3，速度尚可。快抵達C3時，我看見阿毅，他已經成功登頂下山了，手指完整，精神看起來也很好。我們沒有多聊，因為他要繼續下撤，我則要把握時間休息，不宜寒暄。對於沒跟他們一起出發攀登，我雖然覺得很抱歉，不過我其實很開心自己是在人少的時候攀登，暗自慶幸不用在高海拔路線上塞車，忍受寒冷，消耗體力。

我躲在帳篷裡休息，聽到其他隊員陸續登頂下來，雖然很為他們高興，卻完全不想踏出帳篷。我只想盡可能把握時間休息，掏出從日本買的乾燥速食牛丼，傷心地發現洋蔥遠多於肉，盤算著下次要自己做都是肉的速食包。

五月二十三日　C4撤退

今天不能再睡到自然醒了，早上六點就被趕出帳篷往C4前進。此時下山的人遠遠多於上山的人，我們認命地埋頭向上爬，不斷與人錯身。我的粉紅色羽絨衣十分醒目，路上被其他隊伍的朋友認出，無一不驚訝我們如此晚上山。

接近洛子峰第四營時，我遠遠看到附近掛了一個像是背包的東西，還在納悶誰把背包丟在這裡，沒想到走近後發現是一具屍體。這不是我第一次在攀登路上見到屍體，只是去年經過此地時並沒有看到，於是詢問唯韌。

他告訴我這是一位體能非常好的攀登者，無氧登頂洛子峰。他帶女朋友登洛子峰，他的女朋友是有氧攀登，也有雇用雪巴嚮導。他自己則是無氧攀登。他無氧登頂回C4帳篷之後，女朋友還沒回來，他決定停下來等她，結果鑄下大錯。其實在高海拔停留，風險對無氧的他，更高於有使用氧氣的女朋友，他不應該停下來，而是應該降低海拔休息。雖然其他人勸他，但是他認為自己足夠強壯，因此決定繼續等待。沒想到後來出現腦水腫症狀，其他隊的領隊才剛合力把他扶出帳篷就斷氣了，只好把他掛在洛子峰C4旁。

海拔是一個奇妙的東西。全世界有人類聚落分布的地方，高度都不超過五千米，應該是因為在太高的海拔之上，人體沒有辦法正常運作，就像我們在基地營生個小病，也不容易好。海拔上升到一個程度，身體不僅不易復原，還會逐漸衰弱，最後導致死亡，因而有了「死亡海拔」

的說法。

但到底高到什麼程度是「死亡海拔」？有人說七千五，有人說七千八，也有人說八千米之上。

而過了這個海拔後，有多少時間可以存活，是幾小時，還是幾天？

以上問題並沒有明確答案，因為每個人對於海拔的適應和缺氧反應不盡相同。有的人在七千二以上就非常吃力，有的人到了八千米依然活躍。只有一個共同原則，就是盡可能減少暴露在高海拔的時間。有人甚至描述攀登八千米山峰的原則是：在死亡之前登頂並且下撤。這樣形容是有點危言聳聽，但也突顯出，光是待在高海拔就會面臨巨大風險。

我們經過這位不幸的攀登者，繼續往洛子峰與聖母峰之間鞍部前進，目標是海拔七九五〇米的聖母峰第四營地。還未翻上稜線，天空已經由藍轉灰，天氣變了，今天才二十三號啊。

不到中午抵達第四營地，此時已漸漸被雲霧覆蓋，並伴隨陣陣強風。我依稀看見山坡上有人，應該是今天攻頂回來的隊伍，但這時間還沒回到第四營，似乎有點晚。我走在滿是雪的稜線上，踩到的不知是垃圾還是石頭，帳篷分布零散，只能在大霧中摸索著尋找我們隊伍的帳篷。

聖母峰的第四營是我至今見過最髒亂的營地，看到眼前這一幕不僅震驚，也覺得很難過且可恥。有人的地方就有垃圾，當一個地方垃圾堆積多了，大家似乎會認為再多丟一個垃圾也沒有差別，於是繼續往外丟。結果，這樣滿地垃圾的畫面，竟然不是出現在人數最多的大本營，而是最少人可以抵達的世界最高峰的最高營地。

可是，這些東西明明是你背上來的，卻說背不下去？我相信確實有一些緊急撤退隊伍無力帶回

裝備。但我看到的，是一大堆家用大型保溫瓶、鐵碗這類重物，很難相信一般登山者會願意、甚至有能力背負這些東西上山。以往大家總會怪罪登山者留下許多垃圾，破壞雪巴人的聖山，我眼前所見卻讓我懷疑，有如此神力背負這些「奢華」配備的，不像是一般登山者。商業雪巴嚮導的教育訓練中，可能沒有包含環境教育，他們學會如何服務、取悅付錢的攀登者，卻沒有意識到自己正在破壞家園，令人心疼。

幸好，尼泊爾政府終於在二〇一八年開始派人上山清理垃圾，只是長年累積的垃圾數量實在太大，無法在短時間內清完。現在只能期望這些垃圾被清理完後，後來者會珍惜乾淨的環境，連一張糖果紙也捨不得掉在地上。

我終於在大風中找到我們的帳篷，鑽進去小睡了一會兒，下午帳篷外依然風聲大作。今晚就是預定要出發登頂的日子，唯韌問我，「如何？要出發登頂嗎？妳要的話我陪妳去。」我翻了翻白眼，「你瘋了嗎？這種天氣我出去一下就玩完了，我才不要出去。」

唯韌笑著說，「我只是看看妳是不是笨蛋而已，這種天氣只有笨蛋才去登頂。」我當下真想揍他。但接下來的話就不是那麼好笑了。他告訴我，今天在C4之上已經有三人喪命，而我們在討論此事時，天都還沒黑，接下來漫漫長夜，還會不會有人撐不過呢……

那時我才知道為什麼其他雪巴來我們帳篷要睡袋和熱水，有些隊伍下撤太慢，不少隊員非常虛弱。當晚，我、唯韌和另一個雪巴阿G共蓋一個睡袋。我蜷縮著發抖，整夜凍到睡不著，那晚我們沒有一個人好眠。

隔天（二十四號）一早，就被唯韌叫醒趕下山。畢竟高海拔不宜停留太久，既然錯過登頂機會，只能先撤退到較低海拔休息，再等待機會登頂。我只花四個半小時就衝回溫暖的C2。天氣很好，無風且溫暖，但抬頭看天空，卻可以看見飛快的雲層。下撤是對的，山頂變天了。

五月二十五日　再一次嗎？

我在海拔六千四的C2帳篷中睜開眼睛，馬上套上鞋子跑到廚房催促唯韌確認接下來的天氣狀況。唯韌一臉疲憊，「還要登頂嗎？」他登完馬卡魯後馬上過來，好不容易爬到聖母峰C4，雖沒登頂，卻已如同連續爬了兩次八千米高峰，尤其他需要關注所有隊員與雪巴，背負也比我多，操心又操勞。

但是我對贊助廠商有責任，如果天候許可，我一定要把握機會，盡力嘗試，畢竟這不是一座說來就能來的山啊。

唯韌無奈地解釋，二十九號是尼泊爾政府規定的昆布冰瀑關門時間，在這一天所有昆布冰瀑路段的梯子和繩索皆會撤掉。若沒有器材輔助，單靠我們幾人是無法度過昆布冰瀑的，也就是說所有人必須在二十八號回到大本營。

他知道我在比較陡峭的路段，下坡速度比上坡緩慢。連同去年洛子峰攀登，我已經走過昆布冰瀑四趟，每次都是下坡遠比上坡漫長。要我登頂後不停留直接回到大本營，一定會超過二十四個

小時，風險升高不少。因此對我來說，二十七號是最後一天登頂日。

根據天氣預報，二十七號早上是好天氣，但下午不確定。我們很為難，我絕對不想跟大自然拚搏，天氣如果不好，我會放棄。偏偏現在的狀況是有半天機會，然而這機會可能就像灰姑娘的南瓜馬車，時間一到就會消失。

必須二十七號中午前下撤至C4以下，以按部就班的行程而言並不難。只是現在的我全身痠痛，加上沒有痊癒的感冒，做得到嗎？況且，照正常行程來說，二十七號要登頂，二十五號就必須在C3了，而我們昨天才剛下到C2，休息不到二十四個小時又要立刻整裝上去？

唯韌向我和默笒說明情況，並建議，「把握今天（二十五號）好好休息，二十六號凌晨兩點直接前往C4。接著當晚出發登頂。從C2到C4盡可能走快，爭取C4再度出發前能多一點時間休息。」

我瞪大眼睛看著唯韌，一天之內上升兩千多米，放在台灣百岳都嫌累了，何況在這個海拔。然後還得二十七號中午前下撤到C4以下？是有這麼信任我的體能？

沒想到唯韌接著地說，「你們去就好了，我不想去，我好累。我會派一個年輕有體力的雪巴。」我當下只想揍他。不過我知道他這一次的狀況不是很好，因此我也只是應了一聲，表示同意他安排其他雪巴。但對於要不要登頂，我還是猶豫。

默笒慫恿我，「以我們兩個的速度，中午前下來不是問題。」我無奈看著他，「我不確定我可以，尤其我覺得自己這次狀況不好，老實說我現在真的很累。」默笒笑笑說，「一定可以，我不敢賭，畢竟C4以上的路段我沒走過。」「我從來沒有爬山追著一個女生的步伐追得那麼累過。」

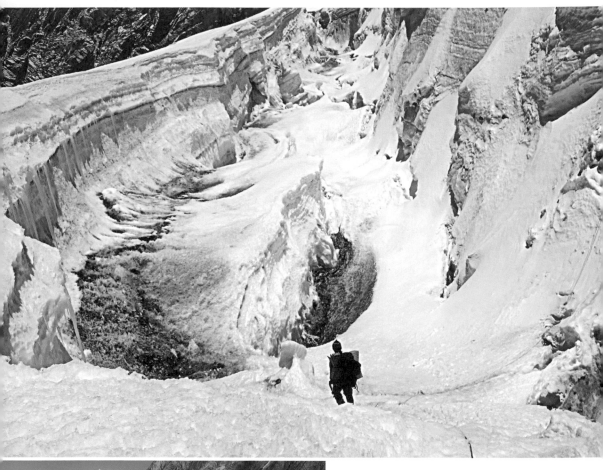

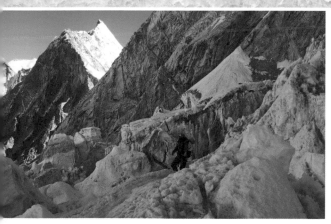

$$\frac{1}{2}$$

1 昆布冰瀑末，接近 C1。

（攝 Lakpa Sherpa）

2 2019 年的昆布冰瀑。

（攝 Lakpa Sherpa）

過，不知道是怎麼樣的情況。如果說二十七號整天都是好天氣，我必定會一試，大不了回頭就好，只要天氣好，慢慢撤退不是問題。怕就是怕變天，認識我的人卻知道我有多膽小。

默竿抬頭看著雲層，很有自信地說，「我比較常待在喀拉崑崙山脈，我想喜馬拉雅山脈的天氣變化也差不多。只要出現這種雲，代表壞天氣一過起碼會有兩天好天氣，所以我不認為二十七號只有半天時間。」我學著他抬頭看雲，卻看不出個所以然。不過我覺得有理，這窗口的週期往往不會這麼短就變天。反正距離出發還有好幾個小時，我決定先好好休息，再等最新的天氣消息。

我請默竿注意西藏那一側的天氣預報，唯韌也督促大本營傳來更明確詳細的尼泊爾天氣資訊。

我窩在廚房不停吃，默竿則回帳篷睡覺。唯韌再度消失，偶爾看見他拿無線電經過廚房門口的身影。突然門外有些騷動，唯韌喊我出去，「看，那是都魯巴！」我走出廚房，看到直升機吊掛著一個黃藍色的人影，從洛子壁的方向飛過來，掠過第二營往下飛去。直升機所能降落的最高海拔是六千四百米的第二營，那裡是寬廣的冰河地形，能提供足夠的空間和氣流給輕型直升機。在C2以上的救援就只能吊掛，能應付的最高海拔大約在C3。

我們看著一動也不動的身影，「他還活著嗎？」所有人互問。

都魯巴是我們去年的隊友之一，他是尼泊爾的健行嚮導，但是並非雪巴族。都魯巴擁有健行嚮導證，積極參與於各種登山訓練，希望可以拿到攀登嚮導。以尼泊爾的標準，他至少要攀登過八千米的山峰，而他對於指標性的聖母峰特別嚮往。

去年攀登洛子峰時，我已見識到他的執著。唯韌看在他非常有心的份上，即使他無法像其他雪巴人那樣幫忙背負搬運，仍然給他一個機會，以工作人員的名義申請攀登。抵達C2後，周圍雪巴都感覺到他精神狀況似乎不太好，勸他下撤到大本營休息，剛好隔壁隊伍叫了救援直升機，如果他需要，可以順便搭機下去。但他堅持自己只是沒睡好，身體沒有問題。

誰知道直升機一飛走，他就突然倒在地上手腳亂揮，大家判斷可能是腦水腫，一擁而上把他按倒，拿出氧氣面罩強迫他吸氧。約莫過了十分鐘，他動作減緩冷靜下來，唯韌派了兩個雪巴用繩子一前一後綁著他，帶他步行撤退，以免在下撤途中發作，掉進裂隙。

一般來說，如果只是身體不適，下撤到低海拔休息後，是被允許重新攀爬的，此時身體也應該會更加適應海拔。但若是嚴重的腦水腫或肺水腫，這一季就不能再次攀登，堅持攀登可能會造成嚴重的後果。然而都魯巴回到大本營後，自覺身體狀況好轉，又想繼續攀登，他知道這是不被允許的，竟然偷偷溜出大本營，還偷拿放在第二營的氧氣瓶，往C3前進。

唯韌知道這件事時，他已經在前往C4的路上了。此時我們早已登頂並下撤到C2。「讓他自己去死，不要管他！」唯韌非常生氣。但我們都知道，他不可能真的不管他。

「有沒有可能，這一次他上來就適應海拔，然後就登頂成功了？」我比較樂觀。

「他不可能登頂，已經過了這麼多天，而他還沒超過C4。若是他有本事登頂，早就登頂了。現在如果讓他繼續往上，他一定會死。」唯韌說畢就指派了兩個雪巴，當天直接上到C4把都魯巴拖回大本營，這件事情才落幕。

因為這件事，唯韌隔年就拒絕了他加入攀登的要求。他只好四處尋求其他公司的幫助，後來有一家的老闆心軟，收留了他。再次見到他，竟然是被直升機吊掛下山的畫面。畢竟曾經是隊友，大家都很關心，原來都魯巴這次於C3發生與去年一模一樣的狀況，即使緊急求援直升機長鏈吊掛，這一回卻是真的沒救了。

「他的兩個小孩都還很小，才一兩歲而已。我當初就一直告訴那個老闆不要收他……」唯韌嘆息著，周圍的人也都唏噓不已。

登山是自己的選擇，也是自我突破，這代表每個人需要面對各自身體的弱點，調適、嘗試突破但不逾越。如果能有更多規劃，即使不能登頂，也還能全身而退。然而都魯巴的登山方式，只讓我想到飛蛾撲火的執著，那是沒有謀略的莽撞。

五月二十六日　再度出發

凌晨兩點半，接近出發時間，我還蹲在廚房拚命喝紅茶，一方面多補充水分和糖分，一方面可能也是有些焦慮吧。因為左腳曾受重傷，右腳難免經常無意識地多出力，我感到右大腿極度痠痛。咳嗽也變得更嚴重了，我一直壓抑著不用力咳，凌晨兩點半正式啟程時，我一吸入冷空氣，便無法克制地劇烈咳嗽，最後竟哇的一聲把紅茶全部吐出來。唯韌見狀非常擔心，我告訴他我沒事，吐完後我覺得身體變輕盈了，反而感覺更好，看來之前喝太多了。

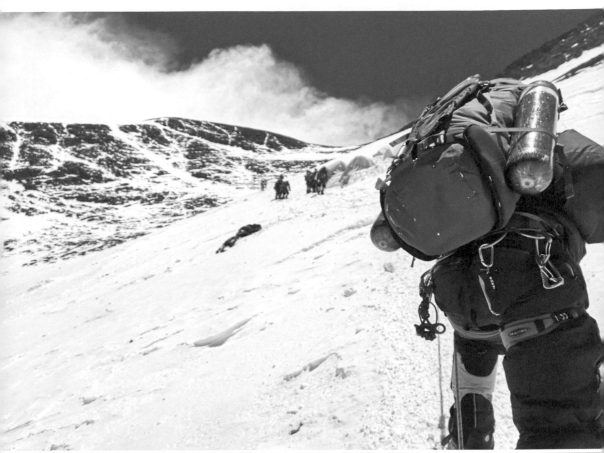

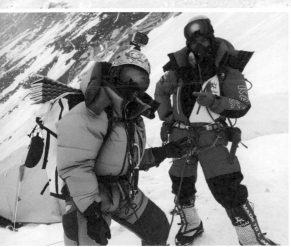

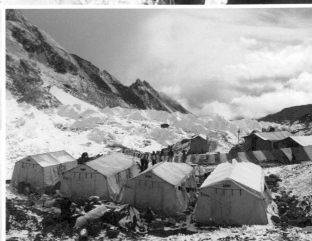

	1	
3		2

1 接近洛子峰第四營，旁邊原本以為是背包的物體，近看才發現是人。
（攝 詹喬愉）

2 唯韌的公司設在 EBC 的大本營。（攝 詹喬愉）

3 在海拔 7,200m 的 C3 遇到阿毅。沒想到這次竟然只有短短十分鐘見面的
機會。（攝 Lakpa Sherpa）

六點天微亮，我們經過第三營地。唯韌臭著臉，嫌我走太慢。我感覺很冤枉，才走三個半小時耶，一般隊伍可是要花六小時。原本想邀功討拍順便休息喝水的如意算盤完全不被採納，一整個被趕著繼續向上爬。

今年的天氣相較以往善變。大多數的人都已經下山了，沿途只有我們寥寥數人緩慢向上爬。在所有八千米山峰中，聖母峰是氣候相對穩定溫和的一座，以往每一次的天氣窗口都有四、五天，有時甚至長達一周。即使去掉頭尾天氣開始轉變的曖昧時刻，攀登者也都有三到五天時間可以登頂。

但今年的窗口期短，匆匆一兩日即風起雲湧。如同我們前一次預計在二十一到二十四號攀登，實際上卻只有二十二號是最好天氣，二十三號已經大霧瀰漫狂風大作。於是超過三分之二的攀登者選擇二十二號登頂，導致登頂路程中大排長龍，蔚為奇觀。今年在短短一周內，就有十一位攀登者死亡，便有人怪罪尼泊爾政府開放太多人攀登。事實上，今年人數才比去年多約十人。又有人說因為嚴重塞車導致死亡人數增加，緩慢的確會令攀登者有過多的時間暴露在高海拔嚴峻的環境，導致凍傷或虛弱。但若一一檢視在排隊過程中倒下死亡的攀登者，其實多半身體已出現問題，塞車只能說阻礙了救援。

我也怕塞車，因為我的血液循環差，血壓低，很容易凍傷。我提醒自己，選擇登頂日期時一定要把這點納入考量。

當我們再度朝山頂邁進時，人潮已散盡，這座聖山恢復寧靜，讓我們自顧自地享受攀登的節奏。路上遇到幾隊正在運送屍體下山的雪巴，唯韌說，這些二都是家屬願意付錢的，餘者他們頂多

移到路旁，不要影響行進就好。

腰繞到洛子峰與聖母峰之間的鞍部，是我不喜歡的冰岩混和地形。不過這一次的天氣好很多，不再狂風大作。看了看時間，才十一點半，竟然在中午之前就抵達了第四營。距離晚上出發登頂，我們有充足的時間休息。從第二營到這裡才上升了一千五百米，還有接近一千要爬升，怎麼這麼遠啊，放在其他八千米，早就快到頂了。

我又開啟吃貨模式，不停往嘴裡塞小東西。默竿對我的食慾甘拜下風，他從七千以上就無法吃固體食物了，最多只能吃湯麵，其他味道重的東西甚至聞到就反胃。我努力吃，是要累積足夠的能量登頂，結果下山回到盧卡拉後才發現，連續爬完兩座八千米之後，我竟然胖了四公斤，而且這四公斤肥肉一直跟著我好幾個月，不肯消失。我不禁懷疑起在山上猛吃是否正確。

晚上七點半，唯韌催促我們出發。大部分人從第四營出發登頂聖母峰，單程需要十到十四小時，因此我們評估七點半出發，如果走得快，十小時登頂剛好看日出，世界最高峰的日出就是給自己的紅利，如果走得慢，也還有足夠時間回到第二營地。在這麼高的營地多停留是不明智的，尤其在登頂後消耗大量體力的情況下，如果回到第四營就止步，不但無法讓身體真正休息，還有很高機率猝死。所以我們會以回到第二營為目標。

一踏出帳篷，雙腿就開始抗議。冷空氣突然灌進肺裡，讓我忍不住又開始大咳。那瞬間我馬上放棄看日出的想法，決定慢慢走，能到就好。我們沿著緩冰坡走到山壁下，踩著鬆雪開始陡上，鬆雪下布滿石頭，不是很好下腳。我也不催促自己，一步步緩慢且等拍地向上爬，我走路一向不

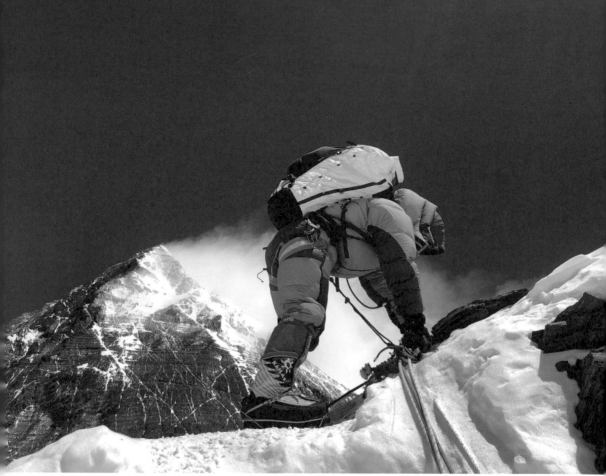

```
        1  │  2
   ─────────────
     4  │  3  │
```

1 24 號因為天氣太差，撤退回 C2 路上。已經登頂完下山的人很多。（攝 Lakpa Sherpa）

2 往 C4 路上，背後就是聖母峰。（攝 Lakpa Sherpa）

3 慘不忍睹的世界最高峰 C4，海拔 7,950m 的垃圾場。（攝 詹喬愉）

4 在 C2 等待天氣窗口，看見直升機吊掛去年的隊友。（攝 詹喬愉）

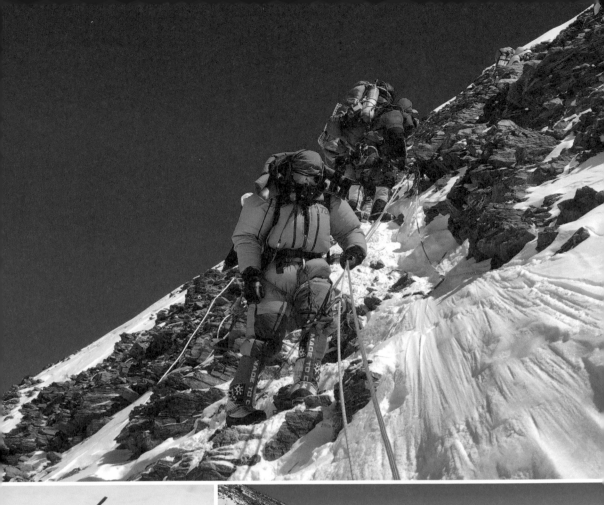

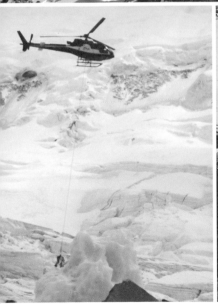

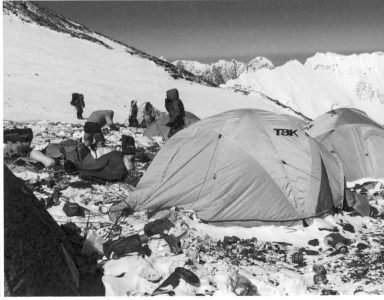

　沒有頂點的山：馬卡魯與聖母峰

快，只是比較少休息，尤其是上坡，我喜歡感受有韻律的累。就這樣一口氣上到了八千四百米山肩，終於有平緩的地方可以坐下，我們稱為陽臺。這裡立了一根應該是測量天氣的儀器，聽說是今年新放的。

摸著被雜物塞成Ｆ罩杯的胸口，我試圖掏出能量膠來吃，卻發現拉鍊上掛著長長的冰柱，我把冰捏碎，拉開全身羽絨的拉鍊，拿出內側口袋的能量膠，捏了捏，太好了，還是軟的沒有結冰。

沒想到我只是拉上羽絨衣拉鍊，撕開能量膠，這短短幾秒之間，能量膠竟然變成冰沙！

天氣很好，風不大，氣溫大約零下四十度，很難想像如果天氣不好，狂風暴雪之下，會是什麼樣的地獄。

過了陽臺之後，我們走在窄小的稜線上，中間僅有一段比較陡峭的石壁混冰雪。再度出發沒多久就遇到與我們一起出發的明瑪，他已經成功登頂下山了，這一次他想破聖母峰和洛子峰連登的紀錄，最後他花了六小時登頂兩座山，破了世界紀錄。

默竿一直走在我前面，但超過八千五百米之後，他似乎越來越慢，停下來的次數越來越多，我的手也因為速度減緩，開始冷到痛。幸好越過聖母峰南邊的「小山頭」南峰之後，坡度平緩許多，他又恢復了正常速度。我知道左手邊（西側）是陡峭暴露的山壁，但因為天黑，什麼都看不見，對於高度的害怕減輕不少。應該接近山頂了吧，我竟然看到電影《聖母峰》裡，主角嚮導死掉的大石頭場景，只是現在的石頭旁沒有氧氣瓶，也沒有任何人。天色仍是一片黑，我暗自提醒自己，回程應該已經天亮，一定要把這個場景拍攝下來。

沒多久我們遇到唐，那位沒機會下山的隊員，被吊在山壁上以免擋道。我聽到唯韌的嘆息，下山時唯韌還特別去檢查唐的身體狀況，確認是否有其他外傷，結果一切都如他的嚮導所回報。

再不遠一個人影朝我們跪趴著，在僅有一人寬度的稜線上擋住了去路。唯韌，這是早我們一天登頂的兩個人，一直都沒下山，沒想到卻是長眠在這裡。我實在不能理解，再多等一天就有好天氣了，為什麼可能掉到山下去了吧，畢竟昨晚的風很大。我試著用他們的角度思考，或許他們沒有再度確認天氣預報的機會？

要冒險呢？我試著用他們的角度思考，或許他們沒有再度確認天氣預報的機會？

跨過他之後三五步，我看到一堆凌亂的五色旗，竟然登頂了？聖母峰的山頂，和我攀登過的其他三座八千米山頂比起來，是最平坦廣闊的。天空仍然一片漆黑，我掏出手機，看到三：〇六這個數字，當場傻眼，「我的日出呢？」我轉頭問唯韌，「還等什麼日出！趕緊拍照下去了，待太久就會跟那邊那個（跪著的屍體）一樣，不用下去了。」他翻了翻白眼說，拿過我的手機，催促我們拍登頂照。

沒有太陽就沒有溫暖，果然才大約五分鐘的時間，我的手腳再度冷到發痛。對於沒有看到山頂展望很失落，但心知不宜久留，便匆匆下山。再度經過大石頭場景，天還是黑的，無法拍照。一直回到陽臺，才剛好日出。看著洛子峰和馬卡魯峰在陽光下顯出山形，左手邊是西藏，右手邊是尼泊爾。我們坐在陽臺享受難求的美景，以及陽光的美好。我問唯韌，「有想過我們那麼早就登頂嗎？」他搖搖頭。其實他也很驚訝，如果登頂時日出，我們或許還可以藉著太陽的溫暖，多流連一番。但很多事情沒有「如果」，我們都沒想到能夠只花七個半小時就登頂。

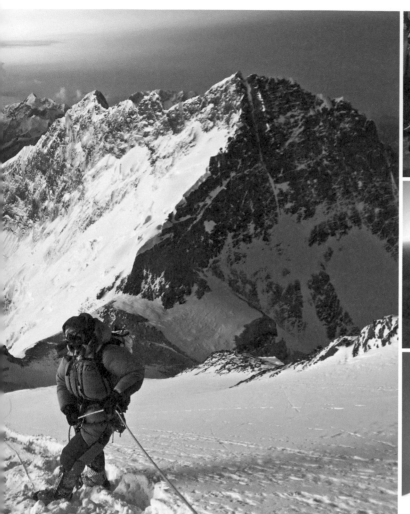

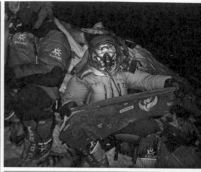

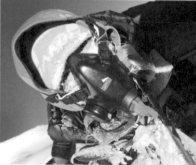

1 從回程接近 C4 的地方看馬卡魯峰，這座山好可愛，雖然爬起來有些折磨。（攝 詹喬愉）

2 此處可以同時看見洛子峰和馬卡魯峰。我還清楚記得在那兩座山頭上的感受，心中莫名
　感動。（攝 Lakpa Sherpa）

3 一片漆黑，像是躺在垃圾上的登頂照。此時凌晨 3 點 06 分。（攝 Lakpa Sherpa）

4 因為登頂太早，下山的過程中才日出。（攝 詹喬愉）

5 登頂日是好天氣，氣溫約零下 40 度，臉部胸口全部結冰。很難想像天氣不好時，是怎
　樣的地獄。（攝 Lakpa Sherpa）

6 回程的昆布冰瀑又融化了許多，導致許多繩索固定點都是鬆動的，地形也有些變化。
　（攝 詹喬愉）

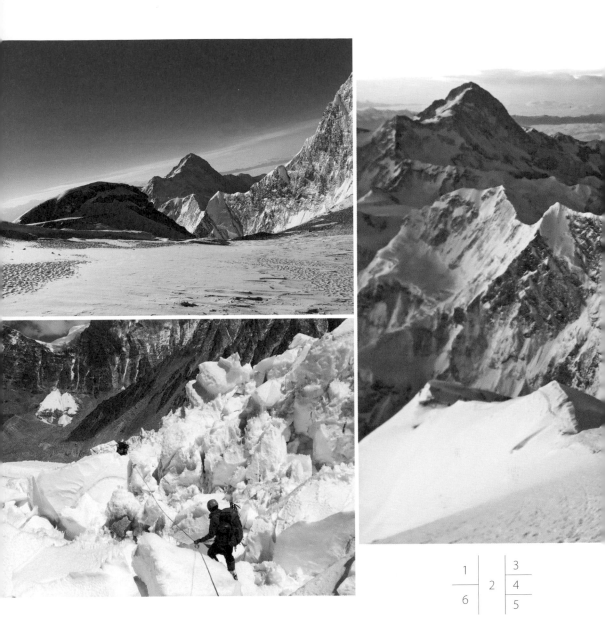

在陽臺休息了一會兒才懶洋洋地回到第四營，整理裝備後便往第二營下撤。這一次下撤的時間遠比上次久，一方面是身體非常疲勞，一方面也是因為沒有壓力。唯韌看我走這麼慢，問我們要不要坐直升機下去，非常多攀登者都是在第二營叫直升機救援，再申請保險，有些大陸籍的攀登者都是飛下去的。但我覺得只要不是真正發生問題，還可以走，再累也應該自己走下去，不然就是詐保，是欺騙行為。如果大家都這樣，很可能以後不會有保險公司願意提供登山險。唯韌表示認同，尼泊爾不久之前才因為聖母峰詐保事件引起軒然大波，只是許多被逮捕的人後來都靠關係或金錢脫罪了。

在第二營睡好睡滿後，還是得面對最不想面對的昆布冰瀑。我們是這一季最末的隊伍，經過地形破碎的昆布冰瀑時，許多固定點已經隨著冰溶化而脫出，膽小的我更是走得小心翼翼。終於回到大本營時，看到大本營塞滿了前來參加EBC馬拉松的隊員，各個看起來信心滿滿，笑容洋溢。相較之下，我們幾個蓬頭垢面的攀登者十分狼狽。

唯韌開始幫我們宣揚完成了一項壯舉，但我卻沒有這種感覺。就像每一次的登山後，一點簡單飯菜都能讓我內心滿足。明明才剛下山，腦中卻已經在規劃下一次的攀登。

下一次，要爬哪座山呢？

後記

「登頂聖母峰，算完成了妳的夢想了嗎？」登頂後，好多人這樣問我。「是吧。」我嘴上這麼回答，心裡卻想著：這只是我前往夢想的路程。四座八千米後，我給自己一個遙遠的目標，看似狂妄卻承載希望的遠大計劃——完成世界十四座八千米吧！希望用自己的攀登故事，影響更多人鼓起追逐夢想的勇氣。一個人的成長，脫離不了社會人群的塑形碰撞，而一件事情的成就，背後總有許多看不見的推手。在此，感謝所有曾經給予協助的人們。

感謝 T8K 贊助我，給我踏出夢想的機會；感謝歐都納八千米同學會的同學和教練們讓我開闊視野，鼓勵我勇敢伸手試探；感謝中國文化大學華岡登山社培育我登山技能，感謝新板山搜義消分隊長劉崑耀教練帶領我山搜、訓練、遠赴各國交流，並實用所學；感謝樂山協會所有會員，總是扮演粉絲的支持我、給我鼓勵；感謝阿拉阿恰隊友耿廣原沒有放棄救援，我才有今天；感謝王士豪醫生、蔡奕緯學長、陳麗華護理師、徐震宇執行長、陳德皓學長、牛光宇醫師等人，當我在國外受困時，積極協助我回到台灣就醫，關心我的治療與復健。感謝蔡宏億、吳承達、劉亞力等好友，在我左腳癱瘓時不辭辛勞地接送供餐；感謝我的憇穹工作室合夥人蘇進富，容忍我一直爬山的任性，始終在背後默默支撐著工作室營運；感謝夏唯韌（LAKPA SHERPA）和他的先鋒探險公司（Pioneer Adventure Ltd.）帶領我平安登頂每座高峰；感謝風雲會的呂榮海律師等人集資贊助。要感謝的人實在太多，謝謝你／妳，這裡歡迎大家對號入座。

願我承載所有祝福，將你們的支持，伴隨我的夢想之路。

Go outdoor 013

攀向沒有頂點的山：三條魚的追尋

作　　者／詹喬愉
經紀公司／彥恩國際經紀事業股份有限公司
經紀團隊／邵世彥，張雅婷，黃玉鳳，楊宜姍，廖巧穎

企畫選書／辜雅穗
責任編輯／辜雅穗
行銷業務／鄭兆婷
封面設計／李東記
內頁設計／葉若蒂

總 編 輯／辜雅穗
總 經 理／黃淑貞
發 行 人／何飛鵬
法律顧問／台英國際商務法律事務所　羅明通律師
出　　版／紅樹林出版
　　　　　台北市中山區民生東路二段 141 號 7 樓
電話：(02) 2500-7008　傳真：(02) 2500-2648
發　　行／英屬蓋曼群島商家庭傳媒股份有限公司城邦分公司
　　　　　聯絡地址：台北市中山區民生東路二段 141 號 2 樓
　　　　　書虫客服服務專線：(02) 25007718・(02) 25007719
　　　　　24 小時傳真服務：(02) 25001990・(02) 25001991
　　　　　服務時間：週一至週五 09:30-12:00・13:30-17:00
　　　　　郵撥帳號：19863813　戶名：書虫股份有限公司
　　　　　讀者服務信箱 email：service@readingclub.com.tw
　　　　　城邦讀書花園：www.cite.com.tw
　　　　　香港發行所／城邦（香港）出版集團有限公司
　　　　　地址：香港灣仔駱克道 193 號東超商業中心 1 樓
　　　　　email：hkcite@biznetvigator.com
　　　　　電話：(852)25086231　傳真：(852) 25789337
　　　　　馬新發行所／城邦（馬新）出版集團 Cité(M)Sdn. Bhd.
　　　　　41, Jalan Radin Anum, Bandar Baru Sri Petaling,
　　　　　57000 Kuala Lumpur, Malaysia.
　　　　　電話：(603) 90578822　　傳真：(603) 90576622
　　　　　email:cite@cite.com.my

印　　刷／卡樂彩色製版印刷有限公司
經 銷 商／聯合發行股份有限公司
　　　　　電話：(02)29178022　傳真：(02)29110053

2020 年（民 109）4 月初版　　　　　　　　　　　Printed in Taiwan
2022 年（民 111）12 月初版 4.3 刷
定價 450 元

城邦讀書花園
www.cite.com.tw

國家圖書館出版品預行編目資料

攀向沒有頂點的山：三條魚的追尋／詹喬愉作 . -- 初版 . -- 臺北市：
紅樹林出版 . 家庭傳媒城邦分公司發行 , 民 109.04
　面 ; 17*23 公分 . -- (Go outdoor ; 13)
ISBN 978-986-97418-2-8(平裝)

1. 登山

992.77　　　　　　　　　　　　　　　　　109003561